HOW TO
LISTEN TO
JAZZ

TED
GIOIA

如何聆聽
爵士樂

泰德·喬亞———著

張茂芸———譯

CHIMING
PUBLISHING
COMPANY

獻給吾兄丹納*，更卓越的匠人（il miglior fabbro）。

*譯註：作者之兄丹納‧喬亞（Dana Gioia），是美國詩人、作家、評論家，著作等身，曾獲頒美國加州桂冠詩人。

「音樂最重要的就是『聽』。」

——艾靈頓公爵（Duke Ellington）

目次

推薦序

這是一本給想成為爵士樂迷,或者已經是爵士樂迷,甚至是樂手的爵士音樂寶典。您可以把它當成是工具書、歷史書,甚至是爵士樂手小道消息的大匯集。

爵士音樂,人類音樂史上最迷人的音樂型態之一,而這樣到處都可以聽到的音樂,到底要怎麼聽?從各個時期聽、各種樂派聽、各種樂器聽還是各個名家聽?爵士樂的奧妙又在哪裡?這都是所有想親近爵士樂的樂迷們最想知道的事。也許我們看膩了爵士樂的「教科書」,總是逐條列出定義與範例,但爵士的開始根本就沒有條例呀!它充滿了故事,充滿了文化,更充滿了體驗生活後的各種怒吼與呢喃,爵士好深奧,卻也好容易聽!

同樣身為爵士樂手與教育工作者的我,完全可以瞭解作者對於這本書的用心;書中有爵士樂的專業導聆、有爵士樂的歷史脈絡,還有從樂手角度觀看所提出的論

點，那是我覺得最有趣的地方。就如同爵士樂的樂譜上永遠記載不了完整的演奏方法一樣，你需要「聽」，更重要的是當你認真聽完一個樂手的演出，就好像你認識了他的「人」一般，因為爵士音樂完全無法隱藏一個人的個性，從音樂家所排列出來每個音符中的力度、音色、語法、密度，都可以猜出這個樂手的性格，甚至人格。

　　爵士樂本來就是主觀的，不管是演奏者或是聆聽者，好聽與不好聽，完全自己決定。以我個人的經驗來說，也許十年前聽不懂、不喜歡的音樂，卻可能是現在我車上不斷輪播的唱片。約莫三十年前，我剛開始學習小號，心血來潮的到唱片行買了查特·貝克（Chet Baker）在五○年代的錄音《Grey December》，為什麼會選這張唱片？原因只有一個，那就是唱片封面是一把小號。那時候我當然不認識誰是查特·貝克，迫不及待的回家後打開來聽了一次，心裡只有一個想法：「天呀，我浪費了錢，踩到地雷了啦！」於是那張唱片在我家的CD櫃上休息了十幾年。在一次房間的大掃除之中，我又發現了這張專輯，那時我已經是個不折不扣的爵士樂迷，再次拿出來聽，心裡也只有一個想法：「天呀！至寶！」爵士樂就是那麼有趣，因為你聽的不只是音樂，你聽的是「人」，聽樂手，跟聽你自己。

　　更重要的是，你除了需要聽聽那些早已經在天堂大樂隊演奏的爵士傳奇音樂家之外，當然也要聽這些現在正活蹦亂跳的「生鮮」爵士音樂家們。這些正在創造當代爵士的樂手們，隨時都可能出現在你我面前，我們都能期待或親自參與這種現場演出。然而更好的是，這本書的作者都幫我們整理好這些「生鮮」的菜單，就算是聆聽爵士樂的新手，也不怕踩到地雷了！

——魏廣晧

國立東華大學音樂系助理教授／爵士小號演奏者

自序

世上有什麼比音樂更神祕？外星人穿越遙遠的星系來到地球，若要搞懂我們的食物、性愛、政治，大多八九不離十，畢竟這些事不難理解。但地球人幹麼沒事把音樂往耳裡塞？一聽到樂團演奏便隨之起舞？這可就害他們抓破一頭綠皮也想不通了。**艦長，這三分鐘密集傳出大量聲音，我們解不出裡面藏了什麼訊息，地球人也不肯給我們密碼。**科幻電影根本亂演一通——外星人才不會浪費時間炸巴黎鐵塔和白宮，光要搞懂巴哈賦格曲的重要性、電子舞曲界的各種儀式、爵士樂即興演奏的規則等等，早就忙不過來了。

而這之中最讓外星人摸不著頭腦的，大概就數爵士樂演奏了。想想，有個樂團每晚演奏完全相同的曲子，但每次都把它變得不同，有什麼比這還玄？要怎樣才搞得懂？再說，有種東西叫「搖擺」（swing），爵士樂迷推崇不已，本質卻難以捉摸，幾乎無法解釋與測量，該如何一語道破？此外，有種曲風表面上相當隨興，大多

臨場發揮，演奏時人人渾然忘我；骨子裡卻顯然有套鐵律，背後還有眾人敬畏的傳統，要從何理解這種曲風的結構？還有，最重要的，此一領域的核心精神極難衡量。曾有人請爵士樂大老費茲・華勒（Fats Waller）定義何謂爵士樂，據說他撂下的話是：「你要知道是吧，別惹它就對了。」[1]

不過還有個東西和爵士樂一樣神祕，那就是爵士樂評人。這些所謂的內行聽眾，有某種神力可將怪奇之聲轉譯為文字、計分、評等（「我給這張熱門新專輯四星！」），接著換聽下一首──他們到底是何許人也？從音樂的定義來說，音樂的起點，就是語言意義的終點，這些樂評人卻以破壞這界線營生，讓旋律淪為文字，而且不知怎的，竟說服我們相信他們的判斷。外星人真得拐走幾個樂評家，塞進測謊機，逼他們招供：人類創作音樂究竟有何祕密含義？

想當然耳，許多地球人同樣搞不懂評論家在幹麼。那堆星星與評分到底是怎麼生出來的？評論家之所以有公信力，靠的可不是花拳繡腿。君不見一堆知名影評人，講起片子來旁徵博引，頭頭是道，卻把結論全濃縮為一個簡單的手勢：拇指朝上或朝下（這不是古羅馬競

技場觀眾的反應嗎？），這對他們本人、對自己從事的行業，實在有害無益。評論家豈真這麼好當？萬一某人的結論是拇指朝上，另一人卻給了拇指朝下的評價，我們又該怎麼想？倘若評論尚有客觀標準可言，不純是異想天開、個人意見，這些人豈不是經常達成共識？

一般大眾還有個根深柢固的成見（不是完全沒道理），那就是：「正經」的評論家，最瞧不起大多數人喜愛的藝術作品。舉凡熱賣電影、暢銷書、排行榜冠軍單曲等等，這些菁英份子理所當然嗤之以鼻，而且還倒過來極力讚賞某些冷門作品（凡是腦袋正常的人絕不會喜歡的那種）。讀者往往不由納悶，這些搖筆桿的，是不是只想耍帥裝懂討好讀者，沒興趣針對作品做個誠實的評估？

更別說評論家對自己的工作流程總是遮遮掩掩、故作神祕，令人難以信服。他們三兩下就可以為作品打星、評分、讓拇指豎起或朝下，卻極少向大眾說明這些評等制度如何產生，會優先考慮哪些要素等等。音樂雜誌刊出無數樂評，吹捧獲得四星、五星評價的專輯，對打二星、三星的作品反應冷淡，但讀者可曾看到關於評等制度的深度說明？這些評價展現了何種價值觀？這堆

分數與排名中，隱藏了哪些成見？樂迷若深入探究評選過程，應該會得知曲子的諸多細節，至於樂評人如何做出評斷，只怕一無所知。

評論這一行有些層面很深奧，新手會完全摸不著頭腦。我當了這麼多年的樂評人，還是可以體會這種感受。這要說回我三十四、五歲左右，到加州納帕住了一年，四周鄰居幾乎都從事葡萄酒業。我為了想和他們聊點有營養的話題，決心加強葡萄與年份的知識。這個領域研究起來頗有趣，只是我秉持嚴謹治學的精神，甚至甘願奉上辛苦掙來的錢，訂閱酒評界教父羅伯・帕克（Robert Parker）發行的昂貴電子報。大出意外的是，我不僅學到葡萄酒的知識，更學會寫評論的新竅門。帕克形容葡萄酒風味的方式，多到令人歎為觀止。**富含令人垂涎的黑藍色漿果香，帶著一絲果核、燻肉、粉筆與些許藥用碘的獨特氣息，這支濃郁異常的酒，讓你每次品嘗都有新感受。**他這種簡短酒評，我可以一口氣念一百多篇面不改色。老實說，他講了哪些酒，我沒多久就忘光光，但我實在佩服他，竟生得出那麼多種手法，將難以形容的酒類特質化為文字。說穿了，那不就是發酵葡萄汁嗎，你能幫它的味道生出多少種形容詞？但帕克的詞庫彷彿不虞匱乏，而且最厲害的是，他的文字帶著某種

嘲諷的詩意，也擅用隱喻來說明觀察心得。我住納帕的那段時間，正在寫一本關於爵士樂史的書。我至今深信，那段全心投入研究葡萄酒文化與酒評的經歷，大大增進我描寫音樂的功力。

　　只是，就算我讀過帕克大師的電子報，數月過去，我還是沒法解釋某種他打八十五分的酒，和另一種他評為九十五分的年份酒，兩者到底有何差別。我喜歡看他的文章，更喜歡他推薦的酒。拜他之賜，我喝了些不同年份的酒，也得以認識許多出色的葡萄酒，但對他到底用哪些精密調校的標準評估，才寫出那短短幾句評論，還是一知半解。

　　然而，待我回顧自己的音樂相關著作（現在可以裝滿一櫃了），比起帕克，和只會給「拇指朝上或朝下」的影評人，我又高明到哪裡去？這些年來，我對諸多音樂人有褒有貶，卻從未詳述我評估的標準。有時我會大致解釋評估流程，卻鮮少提及理應詳述的細節。

　　沒這麼做的也不只是我。我讀過數百本關於爵士樂的書，就不記得哪位樂評人鉅細靡遺說明：他們聽音樂，聽的到底是什麼？這些作者當然會講到音樂家、專

輯、技術層面與風格等等，但可曾真的邀請讀者進入樂評人的腦中（天啊這念頭真恐怖），請讀者親眼觀察他們過濾證據、做出評估、拍板定案的過程？

　　基於這點，在接下來的章節中，我會盡量公開自己聽音樂的歷程。這麼做不僅是對各位開誠布公，甚或引領大家欣賞音樂（這兩個目的都達到了），更因為如此用心聽音樂，是我身為音樂消費者的樂趣所在。我希望同樣的聆聽策略能帶給你更深層的樂趣。之後我們會提到爵士樂的結構與風格，並介紹爵士樂壇的多位佼佼者。不過這裡有個先決條件是，我們對「想從曲子裡聽到什麼」已有某種共識。「聽」是最重要的基礎，一切都從這個原點開始發展。當然，本書有些內容，留給個人主觀詮釋，但我希望你看完後能明白：以批判的角度深入聆聽與判斷，根據的不僅是個人品味，也需依據音樂內含的清楚指標，以及音樂演進的過程。音樂本身就具備了對聽者的特定要求，樂評人把這些要求說清楚的同時，自己的主觀已經放在一邊（至少某種程度是如此）。

　　你或許不贊同本書某些評斷或建議（老實說，所有的規則都有例外，我自己的規則亦然），即使如此，從

中思考、反駁、理解的過程，或許正能讓你敞開雙耳，拓展視野。無論如何，我在書中分享的觀點，是辛苦鑽研爵士樂數十年後，淬練出的結晶。但願把這些想法化為文字，能讓你更深入「欣賞」爵士樂的神祕歷程。

第一章

節奏的奧祕

先講個故事好了。

某年輕學者決心窮畢生之力，研究非洲音樂的節奏，不僅為此搬到迦納，更先後拜在十餘位頂尖鼓手門下，由大師親自指導。最終以整整十年光陰，徹底投入研習該區傳統音樂及演奏法。他亦不忘自各處吸取知識，從耶魯的校園，到海地的傳統社區，乃至非裔族群散居的不同國家，都是他的教室。經過如此積累，他的專業知識與時俱進，不僅是專精此道的學者，更練就純熟的表演技巧。他，成了這門技藝的傳人。

只是待他返回美國，卻覺得很難把這技藝的精髓傳給圈外人。他嘗試教學生迦納的達貢巴（Dagomba）鼓，學生問他一個最最簡單的問題：「我怎麼知道什麼時候切進來？要什麼時候開始打？」這在西方音樂根本易如反掌，只消指揮動動指揮棒，或樂團領班數個拍子就行，再不然，樂譜上一定會有提示。但換成西非音樂，要在已經開始的演奏中再插進來，完全是另一回事。

這位學者垂頭喪氣表示：「我想說，先數一隻鼓的節拍，來示範另一隻鼓怎麼切進去，可是完全辦不到。」只是做再多分析，訂再多規則，也解決不了這問

題。他終於明白，唯有拋開分析，走入「感覺」的領域，才能跨過這一關。「要想在一開始就做對，」他最後下了結論，「就是注意聽那個可以切進去的點，直接切進去。」¹

注意聽那個可以切進去的點，直接切進去。肯定還有下文吧？咦，沒了？十年辛苦拜師學藝，就學到這麼點東西？可是，這就是終極解答，乍看之下道理很簡單，實則不然。

這種故事，對把畢生青春奉獻給音樂研究的人來說，總有醍醐灌頂之效。這樣的實例證明了：音樂，特別是音樂節奏的本質，有某種奇妙的元素，無法從知識層面來探討。音樂的這一層面，必須完全靠「感覺」，倘若感覺不到，用學術觀點來解析也是徒勞。學者想理解這一面，必須超越學術層次；學子想走這條路，必須拋開教條理論，全心接納如此難以捉摸的東西──難到有時言語根本無法形容。

有故事就有啟示，前述的故事自然也不例外。這是真人實事，主角是精通非洲節奏與打擊樂器演奏的專家：約翰‧米勒‧車諾夫（John Miller Chernoff）；我們

得到的啟示，就是「聽」的力量。「聽」遠勝過各種分析。耳朵這一點就是比大腦強，音樂學家受過再怎樣專業的訓練，對此也得甘拜下風。這也不啻是對外行人最好的鼓勵，就算你完全不懂聽覺藝術的行話與符碼化程序，同樣具備「聽」的本錢。深入音樂核心之路在於「聽」，無關一堆術語。只要我們用心聽，深入到某種程度，就會進入樂曲的奧妙天地——完全用不著什麼學經歷。

本書最基礎的觀念是：用心聽，就能懂得爵士樂的所有費解與絕妙之處。當然我絕無貶低正統音樂研究或教學之意，但別忘了，當年把爵士樂帶到世間的開山祖師，都沒受過什麼正規訓練，有些人甚至一堂課也沒上過，但他們都曉得怎麼「用心聽」，也學會運用這本領，檢視自己的創意潛能可以揮灑到何種程度。前面說的車諾夫和其徒子徒孫，就是學到了這點。

同理，我們也別忘了，爵士樂源自非洲音樂，而非洲音樂絕少區分「表演者」與「聽眾」。社群裡的人都能參與音樂創作。在這種文化薰陶下成長的人，絕對不會認同「一定要受特殊訓練或具備特殊技能，才能體會創作音樂的狂喜」這種說法。他們的傳統中沒有什麼

「外行人」，人人都有能力理解音樂最核心的本質，但有個必要條件：一定要用心聽，還要深入去聽。

　　這些都是在評估爵士樂各層面的重要考量，但探究爵士樂近乎玄妙的節奏本質時，這些因素尤其重要。近幾十年來，拜科學之賜，我們對節奏特質的知識更為廣博。科學可以把節奏對人類腦波、荷爾蒙、免疫系統等病理學層面造成的衝擊，一一獨立出來個別測量，[2] 只是這類研究，反而讓節奏的神祕色彩更濃。我們的身體為何對節拍反應如此強烈？那為什麼狗兒的肢體動作和外來的節奏對不起來？為什麼黑猩猩、貓咪、馬兒不會隨拍子起舞？因為牠們就是不會，你也無法訓練牠們辦到。然而每個人類社會和社群，都為我們對節奏難以抗拒的本能反應提供了出口——有時甚至還得靠這種反應，進入超凡入聖的境界。這癖好深深烙印在我們體內（或許還深入靈魂），但我們是否明白，該從哪裡開始解析它的美學層面？

　　於是，本書可說一開始就碰上個大哉問。我們得從爵士樂最最重要的元素開始說起，也就是它令人心醉神迷的節奏特質。這是爵士樂最難理解的一環，也幾乎無法化為文字。但倘若你學著深入去聽爵士樂的這一面，

就等於朝理解核心跨出了一大步。那,我們就來解這道節奏之謎吧。為此,我會把聽拍子的私房撇步,和我自己解謎時派上用場的技巧與心態,毫不保留分享給各位。

爵士樂的脈動（或者說，搖擺）

我聽爵士樂會聽的第一個要素，就是樂團各個樂手間，節奏合而為一的程度，有些爵士樂評人或許會將此稱為「搖擺」（swing）。「搖擺」當然是爵士樂的一環，至少大多數爵士樂演奏是如此，但「搖擺」不只是讓你不禁打拍子的那股勁兒而已。你聽頂尖的爵士樂團演奏，會聽到不同成員的節奏猶如合體，悅耳中帶著某種程度的神祕交流，卻又有種難以定義的奇趣。不妨聽聽幾個以大膽創新聞名的節奏組，你會聽見某種互相矛盾的合作關係，就像二戰前幾年的貝西伯爵（Count Basie）樂團、一九六〇年代初的比爾・艾文斯（Bill Evans）三重奏、六〇年代中期邁爾士・戴維斯（Miles Davis）和約翰・柯川（John Coltrane）等樂團；又或者像維杰・艾耶（Vijay Iyer）、布瑞德・梅爾道（Brad Mehldau）、傑森・摩倫（Jason Moran）這些當代樂手領軍的樂團。樂手之間互相配合，各自的強項卻又十分明顯。從某種角度來看，他們在隨和的同時也極為強勢。在這動聽的你來我往間，匯聚成整體的綜效，是各樂手個性融為一體的結晶。這種音樂

的律動，因此生氣盎然，力道十足。

　　你也可以反其道而行，去聽業餘樂團演奏，你會發現他們使盡渾身解數，就是沒有這種舉重若輕的功力。其實聽這些還不成氣候的樂團，搞不好對「搖擺」會懂得更多。我在本書中會不時建議你，觸角伸遠一點，去聽技巧平平的樂手表演。你八成會在心裡先打個問號，這也難怪，哪個音樂老師會教學生多注意差勁的演奏？但我深信，唯有一直聽、用心聽二流的表演，你才能真正欣賞世界級樂手的成就。所幸這年頭要辦到這點並不難——只要去 YouTube 搜尋「學生爵士樂團」（student jazz band）即可，找初級與中級程度樂團的表演，聽個十幾場下來，你就能領略這些人與頂級職業樂團的差距。業餘樂團最大的問題，就是很難融為一體。從他們的演奏，就聽得出其中緊張的關係。你馬上可以感覺他們的「搖擺」中帶著拖沓，一如需要調整引擎的車，樂手都不在最佳狀態。

　　我這麼說並無惡意，因為我自己就是過來人啊，這段跌跌撞撞的路，我全都走過。打從十五歲起的那十年，我花在鋼琴上的時間超過一萬小時，非常清楚菜鳥爵士樂手會犯什麼錯——因為每個錯我都犯過。坦白

說，我這個樂評人最苛刻的評論，都是衝著我自己。十七、十八到二十歲出頭那段時間，我錄過一些演奏錄音，後來統統銷毀，片甲不留。有好事者探問，我回以：「扣掉開頭和結尾，與中間的東西之外，我的樂句沒什麼問題。」我手指靈巧，對自己控制音色的本事也頗有自信，但只有在踢過多次鐵板的驚愕與煎熬後，才終於領略所謂「音樂才能」許多最基本的層面。即使時至今日，回想自己學音樂的這段時光，心底還是隱隱作痛。

有時真希望自己點滴積累的學習之路能好走些。我和聽覺與直覺一流的爵士樂手相處久了，總羨慕他們毫不費力，便能眼觀四面，耳聽八方。有次我和史坦・蓋茲（Stan Getz）同台，發現他立時能聽見舞台上所有的動靜。倘若我在和弦中放了一個變化音符，他會馬上有所回應。還記得有次我們演奏完〈You Stepped Out of a Dream〉後，他走來對我說：「我喜歡你放進來的那個增和弦。」難得見他把和聲說得這麼具體——我有時會覺得，蓋茲彷彿仍悠遊於純淨的聲音世界，我們這些俗人則為和聲規則及一堆術語傷透腦筋。不過話說回來，蓋茲這句評語代表他用分析的角度思考，固然令我訝異；但我那隨興放入的短短替代和弦（在曲中不過一兩秒的時間），他能如此敏銳察覺，我可一點不意外。我

認為蓋茲的聽覺可謂舉世無雙，從與他共事的經驗中，我發現，演出時無論出現什麼變數，他都能泰然處之，當下回應，完全不必考慮和聲規則與音階模式。

當時的我不是那種等級。我聽力很好，有些人還說我聽力超群。幾年前我參加過某項研究，測量聽力與辨識音程的能力，結果研究員跟我說，我比其他受試者的反應都快。只是我清楚自己的程度，與史坦·蓋茲、查特·貝克（Chet Baker）之間，還是有道鴻溝。他們這種人根本不假思索，什麼都聽得到，說穿了，就是老天爺賞飯吃這麼簡單。而我得運用自己不同的強項，外加多年磨出來的解析與教學技巧。所幸，時間證明這些本事沒有白練，不過結論是：我一步一腳印學習爵士樂這門技藝，一路上花了相當大的力氣。

有時我會覺得，自己當老師與樂評人之所以比較稱職，是因為我學習時必定鉅細靡遺、按部就班。有人跟我說過，美國職籃最棒的教練（像菲爾·傑克森〔Phil Jackson〕、派特·萊利〔Pat Riley〕、葛雷格·波波維奇〔Gregg Popovich〕），當年都不算最有天分的球員。我年少時代也看過萊利和傑克森打球，我可以作證，這兩人整場球賽大多是坐冷板凳。他們得拚死拚活爭取上

場，還須比隊友更加努力不懈，卻也正因這樣的苦練，養成他們深入的洞察力，而球場上的天生好手，這一切得來全不費工夫。我對自己的音樂家之路，也有同樣的感觸。我學得慢，步步謹慎，所以每當發現技巧不足的樂手力有未逮（我在本書也常提到這情況），總會想到這兩種人的對比，既心生同情，又難免覺得看到了自己。

還是說回「搖擺」吧（還是該說，「沒法搖擺」的狀態？）。前面提到樂手間無法達成節奏合體的境界，這在水準平庸的樂團十分常見，聽眾就算沒什麼音樂底子，多少也能感覺得出來。這種等級的表演，和職業樂團相較，就是無法讓聽眾同樣聽得酣暢淋漓，而且這種情況也不限於快歌，連不太需要符合「搖擺」一詞的安靜慢歌和浪漫抒情曲也一樣。你或許自認完全不懂爵士樂，但只要花點時間，比較一下業餘和職業樂團，應該馬上就能分辨出樂手在節奏的互動上，展現不同等級的自在與自信。

好，現在我們先把學生樂團放一邊，來看看幾位爵士樂大師的表現。你可以先聽業餘樂團的演奏，再聽頂尖高手組成的樂團怎麼演繹同一首曲子，體會其中的差

異。我們該怎麼掌握一流爵士樂團演奏的「搖擺」精髓？有個辦法是一遍又一遍聽同樣的演奏，每次聽，都鎖定不同的樂器。想直搗「搖擺」的祕密巢穴，不妨先聽貝斯和鼓的密切合作。爵士樂中最美妙的樂音莫過於此（至少出自高手時是這樣）。你可以挑幾個不同時代的範例，像是貝斯手保羅・錢伯斯（Paul Chambers）和鼓手菲利・喬・瓊斯（Philly Joe Jones）五〇年代的經典爵士錄音、朗・卡特（Ron Carter）和東尼・威廉斯（Tony Williams）六〇年代合作的作品，或當代的克里斯汀・麥克布萊（Christian McBride）與布萊恩・布雷德（Brian Blade）。這些人知名度稱不上家喻戶曉，畢竟貝斯手與鼓手絕少是爵士樂團領班，但倘若這些幕後英雄之間迸發不出如此強大的火花，明星樂手也散發不出耀眼的光芒。

這神祕的互動，並不是爵士樂的專利。許多暢銷流行歌曲，背後成功的「祕方」，就是各樂手間天衣無縫的合作，彈指間便把各人對拍子不同的感應融為一體，化為動人的完整樂音。樂壇最受歡迎的伴奏樂手，幾乎都是團隊，像音樂人大力推崇的「破壞樂團」（Wrecking Crew）、「放克兄弟」（Funk Brothers）、「馬斯爾肖爾斯」（Muscle Shoals Sound）等，這些樂團專門負責在錄音室幫

人伴奏，鮮少成為眾人焦點，卻是無數暢銷大碟不可或缺的靈魂人物。製作人喜歡找他們當固定班底，因為要做出暢銷曲，這等高手千錘百鍊而成的圓融互動，與大牌明星同樣是關鍵。一流的爵士樂團也一樣。儘管爵士樂是非常個人主義的藝術形式，大家也用近似描述英雄的字眼，形容這一行的佼佼者，但爵士樂最關鍵的成分（也是我評估演奏的第一點），超乎個人範疇，在於整體表現。

前面說過，要分析這種貌似輕鬆的「搖擺」很難，但至少我們可以稍微具體說明什麼不算「搖擺」。首先，世界級樂團展現的精采律動，幾乎無關節奏精確，也不在保持穩定速度。萬一他們真有這種準度，那用電腦軟體做出來的節拍，豈不比爵士鼓手還厲害？但我可以說，電腦很少贏過人。爵士樂手就像美國民謠中的傳奇人物約翰・亨利*，絕對能把電腦打得落花流水。再說，我其實不很在意爵士樂團在曲子中逐漸變速（不過我的經驗談是，聽眾比較能接受逐漸加速，速度變慢就

*編輯註：約翰・亨利（John Henry），據傳他在開鑿山洞的過程中以鐵鎚擊敗蒸氣鎚。

沒那麼討好）。聽眾可能會覺得一邊演奏一邊加速很過癮，反之，要是越來越慢，台下大概就要翻臉了。不過無論速度快慢，爵士樂節拍的奧祕，用節拍器也量不出來。

我幾年前曾與某位用電腦分析節奏的專家合作，想理解樂曲「搖擺」程度極強時，節拍會變成什麼樣。[3] 結果發現，特別精采的演奏往往打破成規，音符的落點不會準確落在拍子上，而是在連續節拍中的不同處，有時落點也不明確。有些旋律的樂句，像是在二連音與三連音之間遊走，在傳統西方音樂嚴格規範的節拍中，居然能有這種現象存在，或可解釋爵士樂與某些源自非洲的曲風，何以魅力無窮。你無法靠讀譜來學這種音樂，理由很簡單，因為它根本不在傳統西方音樂記譜法的範疇內，但聽的人可以感覺得到，厲害的爵士樂手也能即興創作出來。

有三種曲子，是評估爵士樂團節奏能否合體的指標。第一種（或許也最顯而易見）是：樂團能不能應付超快的速度？速度超過每分鐘三百拍，尤其是接近三百五十拍時，各樂手能齊步演奏，已是一大挑戰，遑論還要維持舉重若輕的「搖擺」。回首爵士樂演進的歷

程，你會發現一九三五年至一九五〇年期間的樂手，比較能駕馭這種嚇人的超高速。今天的爵士樂手與這些前輩相較，在很多方面的訓練都比較好，尤其現在更可用有系統和符碼化的方式，吸收、仿效演奏技巧，但這種神速節拍，仍是相當的考驗。當然，並不是「展現高速連發奇技」就叫爵士樂，老實說，有些即興表演的樂手，會盡量避免這種快節奏，這也情有可原，我懂。就算天時地利人和，要把你腦中所想如實轉到你手上的樂器，已經很難，碰上超快速時，樂手往往會仰賴自己的直覺與反射動作，而不會在當下以旋律即興表現。話雖如此，聽到一流爵士樂團在快節奏下盡情揮灑，那快感真是無與倫比。同時，這種速度也足以評斷樂手駕馭樂器的功力是否爐火純青。

只是，說來你可能不信，慢到不行的曲子，其實很可能比熱鬧的快歌還困難。你可以試試，聽各色各樣的樂團演奏每分鐘約四十拍的爵士樂，你會發現有些樂團做來游刃有餘，但也可能滿常聽到某些演奏中，有明顯的緊張與彆扭，樂團中甚至可能還會有某人（或某些人）為此把拍子加快兩倍，也就是說，他演奏的是拍與拍之間清楚區隔的節奏模式。這麼做倒未必是為了動聽，而是因為節拍之間有清楚的指標，比較容易讓整個

樂團有整齊的表現。有時整個節奏組會把節奏加倍，於
是突然間整個曲子的速度就像快了兩倍，慢板抒情曲也
變得像舞曲。我不會說這麼做一定有錯——聽眾有時就
是喜歡抒情曲帶點動感。只是我評估樂團的技巧水準
時，會想聽各個樂手怎麼處理較慢的曲子，是否有呼吸
空間？是否如行雲流水？是否如夢似幻、舉重若輕？還
是生硬笨拙？假如你發現樂手把速度加快兩倍後，演奏
起來更放得開（往往也是如此），這多半代表他們演奏
慢板的技巧略遜一籌（若真能有兩種實例比較當然最
好）。

但我發現還有第三種曲子，或可說是評估樂團節奏
一致程度更好的指標。我從未聽過有人用這類曲子來評
斷「搖擺」，但我深信，若要評估一群樂手能否合作無
間，融為一體，這應該是最理想的指標。這種曲子的節
拍，比人類一般心跳稍快一些，速度不上不下，恰好介
於「慢速」與「中等」之間。當輕飄飄的抒情曲嫌太
快；說是中等速度的活潑曲子又太慢。這種曲子演奏起來
來要輕鬆寫意，卻必須展現明顯的力道。很多樂手都會
忍不住想趕拍，因此碰上這種曲子，最後多半會把曲速
變成容易搖擺的那種。有些樂手則戰戰兢兢，把每拍的
時間抓得滴水不漏，演奏卻變得死板拖沓。但換成一流

的爵士樂團，處理起來就是如魚得水，奏出的樂音宛如呼吸，順暢自然，不疾不徐，也不會戛然而止。你若想了解這是何等精湛的演奏技巧，可以聽聽貝西伯爵〈Li'l Darling〉一曲的錄音。只是，當然，令人啼笑皆非的也就在此：這首曲子乍聽之下一點都不難，但這正代表樂手能完美駕馭這樣的節拍。

哪怕是超快速的節拍，我也會看樂手是否同樣能舉重若輕。這樣講，好像和我前面說的有點矛盾，不過這也不算什麼鐵律——偶有樂團表現得幾近失控，彷彿下一秒就要崩盤，我一樣聽得很高興。不過這可是高難度特技，鮮少有樂團能次次成功。在「遊走邊緣」與「墜落深淵」之間，只有些許空間。我心目中能駕馭飛快節拍的樂團，首推亞特‧布雷奇（Art Blakey）的「爵士信差」樂團（Jazz Messengers），與奧斯卡‧彼得森（Oscar Peterson）三重奏。無論速度快慢，他們總能掌控全場。音樂快歸快，他們奏來卻從不急迫，也不費力。

要聽樂團是否合拍，還有最後一個訣竅。倘若樂手之間能相輔相成，其實每人未必要演奏那麼多音符。負責獨奏的人可以隨意拋出幾個樂句，而每一句好像都到位；負責伴奏者不必使出全力，也無損整個樂團的搖擺

程度。但反過來，要是樂手之間一旦節拍對不上，大家都難免更求表現（我清楚這點，自然也是因為慘痛的過來人經驗），這幾乎是直覺反應，和二流籃球隊沒兩樣。上場的五人無法團結為「一隊」時，球員往往忘了比賽才是關鍵，人人開始獨立作業，找對手單挑。舞台如球場，樂團成員即使各顯神通，也無法取代精湛的整體表現。

你在運用這些聆聽策略時，會發現你評斷音樂的同時，也在評斷自己。你聽的爵士樂手，若掌控節奏的本領已臻最高境界，你也會更融入那行雲流水般的樂音，演奏聽來也更加動人與過癮。演奏者的自信會化為一種氣場，讓聽眾自然而然覺得一切理應如此。這已經超越了主觀反應。你可以和別人一起練習聽爵士樂，互相比較各人播放清單上的各個爵士樂團，對照你們的評估結果。按照樂團節奏一致性、演奏流暢度、掌控節拍的本領等，一一評分。聽多了，你應該會發現自己給分的排序，和老經驗的樂迷差不多。當然，評分時難免受個人喜好影響。有人喜歡動感飛快，有人偏好沉靜閒適，但這兩種樂迷，都分得出頂尖與平庸之才。你一旦具備「感受」節奏的能力，也就代表你對爵士樂的理解與欣賞能力，已經躍進了一大步。

第二章

深入核心

我是樂評人，也是音樂史學家，沒錯，可我和別的樂迷沒什麼兩樣。我和大家一樣，把聽音樂當享受，但和很多人不同的是，我總有分析音樂的衝動，總想找出我覺得好聽的理由到底在哪裡。有什麼隱而未顯的因素，讓某些表演動人心弦，某些卻聽了無感？為什麼我明明喜歡比莉・哈樂黛（Billy Holiday）和法蘭克・辛納屈（Frank Sinatra），但碰上餐館的「卡拉 OK 之夜」，總會請店家給我離音樂最遠的位子？當晚放的很可能同樣是辛納屈的歌（只不過出自辛納屈組曲伴唱帶），入耳的感受卻完全是兩回事。

我們聽覺上的好惡從何而來？倘若你想請專家來解答，恐怕也是有聽沒有懂。上個世代的學術界，早已試圖破解美學品味之謎，想證明這種品味是文化與經濟因素不斷變動下，產生的「社會構念」（social construct）。然而神經科學、演化生物學、認知心理學等諸多領域的學者，卻也在同一時期提出針鋒相對的論點。他們搬出大量研究結果，說人類對音樂與各類藝術的反應，完全是生物的共通特質，只要身處人類社會，便無可逃躲，時刻相隨。怪了，這些學者專家，難道是老死不相往來？搞不好他們根本是同校同事哩，就沒人召集這兩派人馬一起開個會？

就說我自個兒吧，我吸取了這兩派論述的精華，卻不想就哪一派妄下論斷。我研究的重心，尤其過去這二十年，是人類歌唱與演奏樂器方式的「跨文化趨同現象」（cross-cultural convergences）。我從研究得到的結論是：所謂演奏標準，極少因地域與個人而異。我們唱搖籃曲，就是希望寶寶睡著，這點不分世代，放諸四海皆準。樂手奏起舞曲，就是要大家隨之起舞，無論遠古社會或今日電音派對皆然。只要是人，對音樂多少有些共通的感應，不然我們也不會樂於共享音樂，更沒法討論本書的某些主題。但話又說回來，我覺得神經科學家與生物學家，往往過分誇大他們的論述，討論起「大腦對音樂的感應」，講得天花亂墜，卻也沒讓我們對哪首樂曲多懂幾分。這些人評估起具體的東西（例如邁爾士‧戴維斯的獨奏，或比莉‧哈樂黛的演出），很少提得出什麼真知灼見。真正的傑作，永遠不隸屬神經分析的範疇。

這時，就輪到貌似無所不知的邪惡樂評人出場了。在「假裝音樂是客觀科學」與「堅持音樂是主觀巧思」這兩個極端之間，樂評人既能悠游其中，又不致空談理論，反能擷取兩派陣營的結晶，做出實際的貢獻。而我，在這劍拔弩張的兩端間取得平衡的作法是：我只關

注音樂本身，把自己的身體反應或腦波起伏先放一邊。如此用心聆聽，讓我明白：只要專注於樂曲最基本的元素，就聽得到箇中奇妙之處。或者也可以說，音樂有自己的化學作用，我們有時得用顯微鏡細探它的原子（或甚至次原子）結構，來了解它廣泛的影響。樂評人的主觀反應，是整個分析的一環，只是這「反應」（response）始終附帶了「責任」（responsibility）——「責任」是「反應」的相關字，帶有拉丁文的「義務」之意。我們不妨這麼看樂評人的工作：待評的作品，給了這些專業聽眾某種義務，而他們必須努力達成這義務加諸的要求。

這道理，對想多認識爵士樂的一般樂迷也說得通。假如我們努力拓展聆聽技巧，深入樂曲核心，會發現怎樣的天地？前一章已經談過節奏與搖擺，現在要進入更細部的解析，探討個別的音符和樂句。

句法　Phrasing

前一章提過，樂團整體的律動（或許我該稱之為樂團的「代謝作用」），是我聽爵士樂演奏時，首先會聽的重點。不過第二點同樣重要，那就是樂手如何「造句」。這時我會更注意各個團員的表現。即興獨奏最能看出樂手「造句」的功力，但真正的高手，就算只演奏一段旋律，或回應團員的樂句，也能立刻顯示其過人功力。

好比說，你可以聽聽艾靈頓公爵一九四三年一月二十三日首度在卡內基音樂廳演出的錄音中，強尼・賀吉斯（Johnny Hodges）演奏的〈Come Sunday〉。他用整整兩分鐘，演奏三十二小節的旋律。其實樂譜上不到一百個音符，作曲的人也不是他，而且他很可能只在登台前幾天，才頭一次看到樂譜，但他演奏時全神貫注，氣勢十足，你會覺得那一晚，台上的他完全是真情流露。又如約翰・柯川詮釋的〈Lush Life〉，史坦・蓋茲演奏的〈Blood Count〉，或是隨便找一首邁爾士・戴維斯的抒情曲，信手拈來皆是實例。這些樂手甚至還沒開始

即興演奏，光是詮釋樂譜上的某段旋律，便展現超凡的技巧與個人特質。

有人説爵士樂手的句法毫無客觀標準可言。照這麼說，凡即興演奏之人，樂句完全可自選自組，門外漢要分辨是好是壞，全得靠自己判斷。我實在很懷疑，把話講得這麼武斷的人，自己有沒有指導過學生？有沒有和年輕樂手共事過，經年累月，從旁輔導，看他們一步步學習、精進，拓展即興樂句的廣度與深度？這其中要下的工夫，和運動員的體能訓練並無二致。音樂教師日復一日的任務就是如此，他們的心態，他們聽演奏的方式，正是區隔「專業樂評人」與「一般樂迷」的分野。只要花上一天，聽申請爵士班的學生試奏，你再也不會相信樂句全是一個長相。

樂手還在這麼基本的演奏程度時，多半會不斷重複樂句中少數幾個固定的節奏模式。即使演奏的音符各異，樂句的節奏結構往往完全相同。這種即興演奏，假如只是一段循環樂段（chorus），或許還撐得住場面，但要是繼續獨奏下去，只怕剛入門的聽眾，也會覺得單調得可以。有時樂句僅限於二小節或四小節的公式，結構對稱而呆板，單獨聽是還好，一再重複就變成無趣的

老調。也有技巧還不純熟的即興演奏者，不斷把樂句的起始點放在同樣的拍子上（例如每隔一小節的第一拍），這正表示他的功力還不夠。假如我們拿掉樂團中其他的樂手，在無伴奏的情況下，只聽他的獨奏，還是聽得出各小節的起始線與終止線，因為一聽即興演奏的樂句就知道。

前述的種種缺點，如今聽來更明顯，因為過去幾十年來，職業爵士樂手跨越小節與結構分界點的句法功力大增。早在一九三○年代，柯曼‧霍金斯（Coleman Hawkins）就有驚人之舉——他的樂句會延續至循環樂段最後兩小節的和弦進行（turnaround）。幾乎所有的管樂手都會在這個曲式完結點停下來換氣，霍金斯卻為爵士樂手的獨奏設計向前跨了一大步。甚至在更早的二○年代，路易‧阿姆斯壯（Louis Armstrong）在〈West End Blues〉一曲的華麗開場，或〈Potato Head Blues〉凸顯他獨奏的循環樂段中，都在在告訴世人：爵士樂的句法，講究的不只是切分音與搖擺，即興的樂手也必須有本事，把個人對樂曲的節奏敏感度融入樂句中。你會聽得出，無論古今，火候還不夠的樂手，有時非但駕馭不了樂曲，反被樂曲牽著走。但換作大師出場，你絕對會知道誰是老大。

這裡我們先來談談路易・阿姆斯壯。本書還會在不同章節提到他，不過在這裡必須先介紹一下他的事蹟。二〇年代的他，爵士樂句法之高超，同世代樂手無人能出其右，更獨創無數的切分音樂句，至今世界各地的即興演奏中仍常見。眾人大多推崇他的多首名曲與現場演奏，但或許最能證明他的句法如臻化境的實例，是一場幾乎徹底為音樂史學家遺忘的演奏。說「遺忘」，也是情有可原——這場錄音從未問世，現已佚失，很可能久遠之前即遭毀棄。一九二七年，有間樂譜出版社看阿姆斯壯名氣日增，出了兩本他的樂譜書大撈一筆，分別是《一百二十五首短號爵士獨奏》（125 Jazz Breaks for Cornet）和《五十首爵士短號循環樂段》（50 Hot Choruses for Cornet），只是實際寫譜的不是阿姆斯壯，他只是去了芝加哥某間錄音室，即興演奏了一堆樂句，而且現場還是用最原始的蠟筒錄音裝置收音。這間出版社請來作曲家艾默・舒貝爾（Elmer Schoebel），記下所有的旋律線。儘管當時的原始錄音早已人間蒸發（甚至也沒發行的打算），這兩本樂譜書卻得以流傳後世。音樂教材的讀者通常不是樂迷，但這兩本教材可不是一般教材，你可以從中清楚感受到，在那個「爵士年代」，阿姆斯壯的爵士樂才情，遠遠超出他的同儕樂手。他設計的獨奏展現無窮的巧思——他用幾個兩小節的樂句，

把演奏蓄積的衝勁帶到即興演奏上。即使在寫出五十首、一百首後，他仍能不斷推陳出新。當然那場錄音的細節我們已不得而知，但他很可能只在錄音室花了幾小時就完工。爵士樂天才就是如此，而那是一九二七年左右的事。

接下來的數十年，許多重要的爵士音樂家努力拓展爵士樂的節奏詞彙，聽眾也變得見多識廣，理所當然預期爵士樂出現更高超的旋律結構，而且這種結構，也只有爵士樂才有——這種新穎奔放的樂句，遠遠超出流行樂甚或古典樂的範疇（扣掉少數例外不算）。但要有這等節奏功力，背後可要下相當的工夫。其實，就算你不碰樂器，自己也可以練習這種技巧。怎麼做？只要用雙手各自打不同的節拍，例如一手打五拍、一手四拍；一手打四拍，一手三拍，依此類推。記得雙手要各自平穩準確打出節奏模式，而且要完全同步。接著再用左腳加入第三種節奏，用右腳打第四種節奏。

怎樣？有沒有人自願示範給全班同學看？

我在課堂上會這麼問，只是從來沒人舉手，這也難怪。想想，你要同時打出四種不一的節奏，還要讓這四

種都合拍，夠難吧。然而，有心更上層樓的爵士樂手，在練習室就是這樣苦練。他們的終極目標是消化、吸收各式各樣的節奏策略，化為自己的一部分，好在表演時能成為反射動作般自然，讓樂句從某種分割拍輕鬆轉為另一種。以我學音樂的經驗，要到發現自己可以自然彈出音樂中的節奏模式，不再邊彈邊分析時，才算真的融會貫通。簡言之，就是我已經不曉得自己在鋼琴上彈什麼。古典音樂家或許會覺得這很失敗，但對有志即興演奏者如我，這代表一種突破，一種能跳脫基本拍的本事。當然，我可以事後再來分析自己的表現，或許最後會發現我遵照了某種量化的方法，把樂句和小節接起或斷開。但在音樂生成的那一刻，完全無需參照規則和技術。

聽爵士樂大師演奏的樂趣所在，莫過於聽到句法的靈活變化。對於如此頂級的爵士樂演奏，我贊同前面提過的觀點：樂手造句沒有對錯之別。若有人宛如比爾·艾文斯，悠遊於基本拍的框架之外；或仿照瑟隆尼斯·孟克（Thelonious Monk），在舊的節奏結構中插進不連貫的新結構，我一樣會為他喝采。但現實情況是，只有極少數的爵士樂手能有這等水準，火候不夠的樂手，通常也是因為樂句詞彙明顯不足而露餡。

我還會在樂手的句法中注意聽其他的元素。最重要的是，我希望在其中聽見很清楚的「意向性」（intentionality）。我用這個詞（好吧我承認，這詞是從哲學界偷來的，但用在這兒，有我自己微妙的定義）來形容足以展現「即興演奏者身心靈全然投入」的樂句。在聽過樂手帶著意向性演奏的樂句後，我覺得那彷彿就是唯一符合當下情境的音符組合。不需要比大聲，不需要爆發力（其實有時就只是用音樂呢喃細語而已），卻有種言語難以形容的合適。反之，我要是聽到樂手登台後演奏的仍是練習時的句型，或是樂句空泛，手在演奏，卻不用心也不用耳，我便沒有聽下去的興致。這種音樂非但傳達不出強烈的意向性，甚至可能聽來像背譜。

我這樣説好像很主觀，但我深信意向性的本質，不單是對音樂的某種反應，更是音樂的一部分。從即興演奏者開始樂句和收尾的方式，特別能聽出這一點。迪吉‧葛拉斯彼（Dizzy Gillespie）曾說，他即興演奏時最先想到的，是旋律的節奏結構，然後才決定樂句裡該放哪些音符。這乍聽之下很怪，但你聽他最精采的某些獨奏就知道，他每個樂句都帶著一種權威感──從第一個到最後一個音符，都有清楚的意向性。反觀許多功力還

不到位的樂手，好像都是在吹到快沒氣時才結束樂句。這與意向性的境界恰恰相反，有時還會讓人覺得樂手力不從心，有時就連厲害的樂手也不能倖免。

你可以做個實驗，聽各種不同的爵士獨奏，評量樂手在樂句起始與結束時展現的權威與自信。這方面的佼佼者，比你想的還少很多。不過當然還是要推薦你聽萊斯特・楊（Lester Young）、邁爾士・戴維斯、亞特・派伯（Art Pepper）、查特・貝克、迪吉・葛拉斯彼、韋斯・蒙哥馬利（Wes Montgomery），欣賞他們這方面的高強本領。樂句自始至終，都感受得到他們的強大氣場，你會明白那無關音量大小、有無活力，而是他們的旋律中帶著清楚的意向，宛如自己的化身。拿業餘樂手或技巧較差的職業樂手和他們一比，你就知道不同等級的造句功力，可是天壤之別。

我自己加強樂句收尾功力的撇步，是刻意模仿亞特・派伯中音薩克斯風的技巧，只是我的樂器是鋼琴（我獲年長高人指點，想從別的樂手身上偷學，要避開你在練的樂器，挑個不同的，這樣就沒人聽得出你「偷」）。不過迪吉・葛拉斯彼自有一套造句法，在他的旋律線中創造高潮與結局，真可謂神乎其技，令我目

眩神迷。他四〇年代的佳作，就蘊含一種發自內心的
悸動，我認為至今無人能及。至於邁爾士·戴維斯的作
品，就從未傳達那樣的悸動，但他的樂句之費解，也是
舉世無雙，還是我應該稱之為「『半』樂句」？因為樂
句裡其實沒幾個音符。戴維斯的佳作中，聲音或清晰或
模糊，樂句可能拖得老長，也可能壓縮成極小聲的低
鳴，卻必定有前述的那種意向性。後輩樂手能從這幾位
角色典範身上吸收的，只怕學也學不完。

　　當然，想盡情欣賞樂句，最好的辦法還是聽頂尖的
爵士歌手演唱。注意聽比莉·哈樂黛拖拍的方式，她能
做到演唱像和人聊天那樣親密。法蘭克·辛納屈會特別
加重某些字，一來強調字義，同時也讓旋律線更加活
潑。你可以觀察卡珊卓·威爾森（Cassandra Wilson）突
然從高音轉為柔滑低音的技巧；瑟西兒·麥克羅恩·
薩望（Cécile McLorin Salvant）可以從與人對話般的音
調，不費吹灰之力轉為輕柔無比的旋律。東尼·班奈
特（Tony Bennett）則總會在適當的時候，以略為濃重的
音色，強化樂句的感情力道。我之所以建議你仔細聽這
幾位技巧超群的爵士樂大師，一來是讓你從中學習，二
來，你一定會聽得很過癮。

音高與音色　Pitch and Timbre

我們聽爵士樂時，很少專注在特定的音上。樂手演奏得實在太快，誰能真的仔細研究每個音呢？我學音樂那時候，總執意要聽音樂中每個細微的差異，後來才發現，這比我原先想的難得多。學古典音樂就好些，我永遠可以對照樂譜，明確看到每個音符、每個休止符、每個裝飾音、強弱記號、所有的和聲元素，白紙黑字寫得清清楚楚。爵士樂手可沒這麼好心，演奏始終快如閃電，我只能盡量用耳朵撈，撈多少是多少，跟湊在消防栓旁邊喝水一樣狼狽。

　　結果我十七、八歲時，救星來了。我買了一個唱盤，設定的轉速是每分鐘十七轉。市面上的專輯和單曲唱片的設定，都是供三十三轉和四十五轉的唱盤播放，所以一般人應該會覺得我這唱盤是廢物吧。可是我發現用十七轉播放時，整首曲子低了八度，音樂的速度也減半。就這樣，曙光乍現！突然間，爵士樂演奏變得清楚許多，我終於知道他們在搞什麼名堂！（這年頭，用電

腦軟體就可以輕鬆把速度調慢，不過當年的我們可是活在原始的類比世界。）親朋好友八成認為我腦袋壞了吧，他們走進我臥房，只會看到我用半速在聽查理・帕克（Charlie Parker）、萊斯特・楊、李・康尼茲（Lee Konitz）。這種速度下，連爵士大師的演奏也成了哭調，甚至有點陰森，總之絕對不適合在派對上放給賓客聽。但正因為我想搞懂爵士樂，這牛車般的轉速，對我來說簡直有如神助。我得以更清楚聽見各個音符，理解曲中的許多細微之處，倘若我照一般速度聽，應該根本不會注意到。那感受猶如裁判終於得見慢動作重播，可以抓到事件發生當下快得看不見的關鍵細節。凡是正常人應該都不會想用這種方式看完整場比賽，但在某些特定的時刻，能回頭用慢速重新體驗一遍，著實難能可貴。

這段超慢速聽爵士樂的經驗，讓我學到很多，不過我覺得最大的收穫，是終於明白僅僅一個音符裡，揮灑的空間可以有多大。我固然知道爵士音樂家演奏發揮的空間，比古典音樂家大得多，但現在我對這點有更深入的理解了。爵士樂這獨特的一面，在聽薩克斯風時格外明顯。

薩克斯風從來不是交響樂的要角，二〇、三〇年代

的爵士樂手把薩克斯風帶入樂團時，大家對於什麼是「正確」的吹奏方式，也沒有清楚的共識，於是各種吹法百家爭鳴，任爵士樂迷各取所好。於是我們可以為了柯曼‧霍金斯的強勢厚重，與萊斯特‧楊的輕巧流暢哪個較好而爭論不休；也或許有人比較喜歡班‧韋伯斯特（Ben Webster）夾雜氣音、從容不迫的風格；又或者，到了四〇年代，有人更愛查理‧帕克那隻中音薩克斯風的重砲猛攻。

不過小號手也有一套獨特的方式，調整樂器發出的聲音，尤以在喇叭口安裝各式弱音器最具代表性。以幾位爵士樂銅管樂器開路先鋒為例——好比「國王」奧利佛（King Oliver）一九二三年的經典錄音，或艾靈頓公爵管弦樂團的早期作品，你都可以聽出經過調整的音色，對音樂的力量有多關鍵的影響。這種音色調控，已遠遠超越古典樂或行進樂隊的音樂，也是爵士樂之所以如此充滿動感、廣受歡迎的原因。爵士樂手可以盡情玩很大，樂迷也正是愛這味。

你理解了這個簡單的事實，應該就能明白，爵士樂史上有許多重大發展，連死忠樂迷也大惑不解。有不少還滿懂爵士樂的樂迷，仍想不透世上第一批爵士樂錄音

何以能大賣。這些曲子是「正宗迪西蘭爵士樂團」（the Original Dixieland Jazz Band，諷刺的是，名為「正宗」，團員卻全是白人）一九一七年錄製的，不僅大受歡迎，也是爵士樂打開全國大眾市場的決定性起點。但假如今天的爵士樂迷回頭去聽這樂團的早期金曲，像〈Livery Stable Blues〉或〈Tiger Rag〉，應會嗤之以鼻，覺得不過就是用爵士樂玩老把戲嘛——畢竟這幾首曲子中，樂手用樂器表現的，不是清晰的獨奏，而是模仿動物聲音！真可笑！沒錯，現在的我們對爵士樂團的期望，遠遠高於模仿動物，然而二十世紀的頭幾十年，除了爵士樂與藍調，誰能在發音和變音上有這麼大的自由？一個商業化樂團的音樂，能模仿老虎低吼，還能傳達牠嚇人的特質，在當年可是不得了的新發現。

幾年後，「國王」奧利佛才讓樂迷領略正宗「來自紐奧良之非裔美國樂團」的本事。他一九二三年的一些錄音作品，可謂現代音樂史的里程碑。不過現在的你八成同樣會納悶，這些人當年怎麼會那麼紅？奧利佛一九二三年〈Dipper Mouth Blues〉一曲的短號獨奏，不但廣受好評，樂手還競相模仿，但整段獨奏毫無特殊之處——至少以當今爵士樂的眼光來看。假如你去看當時的樂譜，八成也會覺得簡單得可以。奧利佛就是把同樣

的樂句演奏一遍又一遍，頂多稍稍做點變化而已。整段獨奏只用了七個不同的音符——而且大部分的獨奏還是只用兩個音符發展出來的。

啊，可是你要聽的是他「用什麼方式」演奏這些音符。他精巧操控小號上的弱音器，就可以讓一個音符（以此曲來說是降 E）千變萬化。他可以把它變成性感的呻吟、野性的低吼、帶點迷糊的娃娃音，也可以化為寶寶叫媽媽的哭聲。沒幾個音符可選，完全不是問題，反而讓奧利佛更為後世稱道。這種音樂在那個年代，想必讓無數樂迷（當然也包括樂手）直如醍醐灌頂。

再來爆個內幕。爵士樂廣播節目主持人理察‧赫德洛（Richard Hadlock），一九四六年拜在紐奧良爵士前輩席尼‧貝雪（Sidney Bechet）門下，學薩克斯風。赫德洛這段經歷之所以珍貴，在於早期爵士樂的開山祖師們，真的很少把自己的技藝化為一個個音符。或許其中幾位會開班授徒吧，但至於他們給了學生什麼建議，我們只能自己想像了。不過從赫德洛所述來看，紐奧良的這批元老，教爵士樂的方式還真古怪。「我今天就給你一個音符，」貝雪對這位一臉愕然的學生說，「看你可以變出多少方法來吹它——你可以用吼音，用滑音；可以降

半音，也可以升半音，你想幹麼就幹麼。用這種音樂表現感情就是這樣，就像講話。」[1]

「我今天就給你一個音符」？演奏「就像講話」？這真的是學爵士樂的方法嗎？學生聽了難道不傻眼嗎？但貝雪這一輩的樂手創造的音樂體系中，所有可能的意義都藏在那一個音符裡。而人人期望這些大師生出無窮的方法傳達這些含義，畢竟在他們之前，無人能企及這等成就──至少在西方商業音樂領域裡。素來盛行的「音高」（演奏調子很準）與「音色」（以合適的音調演奏）這兩個概念，此時受到質疑，最終遭非裔美籍革命之士推翻。爵士樂這門藝術形式，很大一部份是架構在這種顛覆的態度上。

那麼，比較現代的爵士樂手，或甚至前衛爵士的樂手們呢？在席尼・貝雪的藝術願景中，他們的位置又在哪兒？樂評人詹・史都華（Zan Stewart）曾寫過一段他與艾瑞克・杜菲（Eric Dolphy，六〇年代前衛爵士健將）父母的訪談。二老說，艾瑞克有時會花一整天，只吹一個音符。[2] 世界變得越多，不變的事兒也越多！

所以說，那句老話「聽爵士樂要從注意各個音符開

始」，可不是隨便說說。這跟你認出一段爵士獨奏有哪幾個音，還得寫在五線譜上等等沒啥關係（這技巧很少樂迷會，所幸這不是聽爵士樂的必備條件），你很可能盯著音符發幾天愣，還是搞不懂爵士樂的本質。爵士樂的本質，很大一部分正是靠無法用樂譜表達的元素傳遞。我甚至可以說，科學家一九一七年首次分裂原子（順道一提，第一首爵士樂錄音也發生在那一年）；同時期的紐奧良的樂手們，也分裂了西方音樂的音符。此兩起事件都釋放了能量，你覺得哪件事為後世帶來最大的震撼？首批爵士音樂家音色天馬行空，不過是美國音樂演化之路的起點。往後的數十年，爵士樂手的技藝更為精進，有更多的自由發揮，只是這一切說不定已是貝雪那批前輩的意料中事，畢竟貝雪都說了，你對音符「想幹麼就幹麼」。

　　非裔美國音樂家發起「音調與音」的革命，並非偶然。非洲傳統把「做音樂」的概念，化為「創造聲音」。你或許會想，做音樂，想當然耳，不就是創造聲音嗎？其實不然。過去兩千年來，西方傳統對音樂的概念，是「音符構成的系統」——這些音符在十二等分的音階中，各有各的音。在畢達哥拉斯的時代，西方音樂家必須在「創造聲音」和「演奏音符」之間抉擇，而他們都

選擇了「演奏音符」。但非洲音樂家從未受畢氏思維的
啟迪（用「荼毒」這詞會不會比較好？），而走上另一
條路——他們創造的音樂，以聲音無窮的變化為基礎，
不受一個音階中的十二個音符所限。這些經歷流離失所
的非裔音樂家，後來終於學會了與西方樂譜的共存之
道，不過那也是他們迫使樂譜出現某些改變後的事。非
洲的感性與西方音樂體系衝撞後，兩邊都被迫讓步。但
在這樣一番磨合後，我們的世界變得何等豐富！後面幾
章還會講到，非裔美國人為我們的音樂詞彙引進了移動
半音造成的藍調音，和多種令人目眩神迷的變音法。不
過，本書才進行到這裡，光從貝雪跟學生說的那句，我
們就能體會這場音樂革命的含義：「用吼音，用滑音，
降半音，升半音，你想幹麼就幹麼。」

　　各位聽眾要做的，也就是這句忠告反映的：別只聽
音符，你還要聽偉大的爵士音樂家如何處理音符。為了
充實音樂知識，你不妨去找音色變化最狂、最不假修飾
的爵士樂演奏來聽。從哪裡下手好？艾靈頓公爵樂團是
非常理想的選擇，因為放眼史上作曲家，無人如他深諳
非洲發音概念和西方管弦樂體系混合後的潛力。我這麼
說，同樣不是溢美之詞或客套。集這二者之大成的本
領，是艾靈頓公爵名留青史的關鍵要素，值得你特別留

意。早在二○年代中期，他在這方面即已才情橫溢；到了四○年代初，他已成就融合非洲與美國音樂的艱巨大業──把非洲音樂既鮮活又理直氣壯的熱情，與美國大眾管弦樂的精髓合而為一。他用一首又一首的曲子證明，西方的音符系統與「非畢氏」的聲音系統結合時，可以何等美妙──這兩派都無法獨力成就此事。至今，艾靈頓公爵仍是我們學習的典範。

寫到這兒得提一下，這就是為什麼當代許多演唱專輯，用自動修正音準的軟體調整歌聲，聽來毫無深度，死氣沉沉。彷彿我們從二十世紀「非美融合」音樂學到的一切，被二十一世紀的科技專家統統拋到腦後。唱歌的目標，本來就不該是把每個音符都精準唱到音高中間點──我們不是一百年前才逃出那個音樂牢籠嗎？幹麼要走回頭路？詭異的是，當代流行樂有滿多成分類似歌劇，為了追求精準的純粹音，揚棄了移動半音時細微的起伏，以及微分音的變化。理論上，軟體應該能重新打造非洲風類比聲音的細小差異，但從我聽到的流行歌曲唱片來看，我們要實現這個目標，還有很長的一段路。搞不好我們需要從頭來過，再次引進非洲化的聲音環境──何不就叫它新爵士革命呢！

　　最後再提一點：我發現爵士樂壇對發音的態度，最近有些變化。管樂手比以前更愛把音符吹得精準無比——調子吻合，音高適中，合拍得天衣無縫，吹得更順暢圓融。這相當流行的做法還沒有個名字，在此先姑且稱之為「造句新法」吧。會有這種轉變的理由，大概猜得出來。這些樂手是否已受了「自動修正音準」的影響？還是學校教爵士樂的技巧時，有要求把音吹得如此清晰？也或許爵士樂體制化，音樂教材與教學手冊又廣受歡迎（裡面滿是精確的記譜範例），多少促成了這種現象。我對這點沒什麼成見，畢竟滿多我喜歡的爵士樂手，這幾年都已經選擇類似的句法：乾淨、犀利、精準。不過無論何時，只要有哪門技術變得太氾濫，那也就是新生代出頭顛覆現狀的成熟時機。你在培養自己的聆聽技巧時，不妨試試評斷哪種趨勢成了主流現象。樂手對待音符的方式，是務求精準，彷彿完全比照某種神譜？還是恣意踐踏，百般折磨，叫音符說出真相？

強弱變化　Dynamics

關於「音與音調」，我們能從爵士音樂家身上學到太多太多。我之前曾大力讚賞他們只用一個音符，就能傳達無數幽微的含義，但現在講到「強弱變化」，我就非得從比較批判的角度來發言了，在這方面，我或許很難搞。「強弱變化」在這裡指的是音符或樂句的音量變化；古典樂會用一些義大利文說明這種變化，從 pianissimo（極弱）到 fortissimo（極強）都有，你看樂譜上寫了多少 p 和 f，大概就能掌握一首樂曲的特質。爵士作曲家也這麼做，只是畢竟爵士樂的本色是即興發揮，音量是強是弱，多會在上台後臨場決定。

　　這一點就代表高難度。樂團演奏到了興頭上，除非樂手之間都很專心聽對方演奏，而且密切保持同步，否則往往很難對音量由強轉弱（或由弱轉強）達成共識，結果就是演奏變得冗長，沒什麼強弱變化。倘若樂團有能力辦到這點——無論是樂手先前認真排練的結果，或純粹是樂手間默契極佳、互相遷就的本能反應（我特別

欣賞這點），我會馬上為他們加分，畢竟這可說是爵士樂這行最棘手的難題，而他們有能力化解。

音樂有這麼多面向，外行人肯定會覺得「強弱變化」該是其中最簡單的吧，不就是把音奏得大聲一些，要不就小聲一點，或者保持原狀不就好了嗎？有什麼難的？然而在爵士樂中，這件事比外行人想的還要麻煩許多。爵士樂是一種強烈的藝術形式，強度越高，它越茁壯。打從爵士樂演化初期，它的 DNA 就內建了一種強悍的美感（無論這是好是壞）。於是舞台上最簡單的表現法就是越大聲越好，尤其經驗不足的樂手更是如此。幾十年下來，也有走比較沉穩冷靜路線的樂團沒錯，只是這樣好像又有違爵士樂一貫的傳統，也不免有其風險與缺失。再說，一種奠基於臨場反應與自信的藝術形式，要即時協調力度變化，原本就有其難度，所以結果如何，不得而知。「極強」占上風，選擇「極弱」的樂手自然在舞台上受排擠。沒錯，當然還是有例外，尤其碰上速度慢的曲子，樂手會比較願意降低音量，但若換成中等速度至快速，爵士樂通常會有朝你直撲而來的氣勢。要是樂手大聲得有技巧，這招依然精采，而且效果極佳；但若功力不到那程度，一味強音猛攻，不久便氣力耗盡。這個原則用在哪裡都一樣：無論是政客聲嘶力

竭批評、牧師喋喋不休傳道,還是業餘爵士樂團暴衝,只要用力過度,聽眾都會受不了。這時我就要引用牛津大學藝術史學者艾德格‧溫特(Edgar Wind)的名言:「平庸之作自稱強烈,特別引人反感。」[3]

這裡當然也該提一下:別種音樂也各有自己在強弱變化上的特質。不過我無意在此討論流行樂與搖滾樂的音量,這主題大可讓音樂史學者去鑽研。古典音樂家或許是最注重強弱變化細微差異的人,但說老實話,我認為很多古典樂手在這一點都做得太過頭──弱的地方太弱,強的地方太強。他們汲汲於展現自己變換強弱的技巧,卻過分誇大其中的起伏,演奏因此有時變得暴起暴落,捉摸不定,就像有人和你談話,一會兒大吼大叫,突然間又輕聲細語起來。這些古典樂手,為了凸顯一連串特異之舉,反而捨棄了與聽眾的交流。

因此我不指望(或者說,我根本不希望)爵士樂團仿效古典樂團的做法。但我確實想聽到爵士樂手嘗試控制強弱變化,不讓強弱牽著音樂走。為了充實你的音樂知識,我建議你聽聽勇敢迎戰此一難題,主動利用強弱變化來設計演奏的爵士樂團,像阿瑪‧賈莫(Ahmad Jamal)三重奏在五〇年代的曲子。他的樂團可以用極高

速搖擺，對音量的控制卻周密到讓你聽得見每個細微之處（你可以上 YouTube，聽賈莫一九五七年十二月在紐約 CBS 電視台攝影棚，演奏〈Darn That Dream〉一曲，我每次看都為之瞠目結舌）。你也可以聽鋼琴手艾若・嘉納（Erroll Garner）出其不意改變強弱，讓獨奏更加活潑 —— 爵士樂史上有此本領者寥寥無幾。還有亞特・布雷奇，即使他的樂團玩得太 high，瘋狂搖擺到近乎失控，他還是有本事掌控整場演奏的強弱變化。更讚的是聽「現代爵士四重奏」（Modern Jazz Quartet）的錄音，這是爵士史上最擅長運用強弱變化來表現創意的樂團。然後，你可以把聽了這些演奏的心得歸納起來，下次聽爵士樂團時（無論是現場、錄音，或網路上），用你學到的標準去判斷：這個樂團是夠水準？還是不夠格？

個性　Personality

這本書的目的是帶你深入音樂，你或許以為這代表要很懂樂理的技術層面，但我認為，音樂中絕大多數的關鍵元素，不必受過進階訓練也能理解，連貌似難懂的爵士樂也一樣。當然本書會提到技術層面——要討論某些主題，少不了得提到技術元素，如爵士和聲、作曲結構等等。不過就算我們碰上棘手的技術問題，還是可以用隱喻和比喻，解釋給音樂圈外人聽。重點是：只要你有耐心，敞開雙耳，就能走進爵士樂的天地。

其實，爵士樂最深層的面向，和樂理一點關係都沒有。沒有，真的沒有。即興演奏的基礎，是心理學，或者說樂手自己的個性，這幾乎可說超出音樂學的範疇。音樂背後的數學比例，對每位樂手來說都一樣，只是每人處理獨奏的方式不同，對功力高強的樂手來說尤其如此，技術問題對他們不再是阻礙——他們有一身好功夫，才得以專注於表現自我。評量這種等級的樂手，可以說，就像近身解讀他們的個性與心靈。

　　很久以前，我對爵士樂手有個結論，有人覺得頗具爭議，有人則說這不言自明。我是認為這結論為欣賞爵士樂提供了很實用的角度，只是從沒聽誰提過，所以姑且在此分享之。我學音樂的那些年，注意到一點：假如我在聽某樂手演奏前就先認識他，往往可以預測他即興演奏的方式。他們在台下與人互動時流露的個性，會化為他們獨奏的風格。個性活潑自信的人，上了舞台氣勢十足，動作也比較誇張；沉靜理性型的人，音樂則如其人；愛講笑話的樂手，演奏中總透出些許幽默；敏感憂鬱型的樂手，則多半會選展現同樣特質的曲子。爵士樂的即興演奏，其實可說是種個性研究，或像羅夏克心理測驗（Rorschach test）。由於百發百中，屢試不爽，我甚至能想像自己身邊的非音樂人（朋友、家人、同事等等），萬一哪天演奏爵士樂，會怎麼個即興法。

　　即興演奏有強烈的個人特質，又能反映樂手心理，這或許是爵士樂最迷人的一面。音樂除去所有偽裝，揭露心底真相，樂手傾心訴說，在場聽眾為證，那是何等的喜悅！我對爵士樂這般透明的本質，有無比的信心，與其要我相信某人生平事蹟，我寧願相信他的曲子。就說邁爾士‧戴維斯吧，從各種傳聞軼事看來，他顯然是個難搞的傢伙，脾氣往往很衝，舉止粗魯，行為乖張，

甚至會對人動粗。可是音樂為我形容的是另一個戴維斯，我不否認他黑暗的那一面，卻也清楚這些說法不能代表完整的真相。倘若他在最最深層的內裡，沒有一點溫柔與脆弱，不可能寫出那樣質地的音樂。或許粗魯是為了掩飾脆弱，那是他的防護罩。除了戴維斯的音樂，我拿不出別的證據支持這個論點，但我相信他的音樂自有真誠，有種真實性，一如傳記或回憶錄可信。

同理，我無法接受根據彼得·謝佛（Peter Shaffer）劇作改編的奧斯卡得獎影片《阿瑪迪斯》（Amadeus），把莫札特設定成幼稚怪咖，卻又是曠世奇才。作家威廉·福爾曼（William T. Vollmann）在《歐洲中央》（Europe Central）這本小說中，也是這樣描寫作曲家蕭士塔高維奇（Dmitri Shostakovich），說這位俄國大師冷靜嚴謹的音樂，是源於個性的不成熟，甚至可能到譁眾取寵的地步。把人物寫成這樣，固然有娛樂效果，卻沒什麼說服力，一看就覺得不是真的。我無法把聽到的音樂，和銀幕上、小說裡的那個人對起來。我們可以光明正大說，音樂本身就是有說服力的證據，有時甚至不容反駁。音樂就像某種測謊器，讓我們對創作者有更深入、完整的見解，無論趣聞傳言或事後諸葛，都無法撼動音樂這項證據的效力。

或許我們聽音樂，都是在尋求這種親密的交心。我在這裡特地花了些篇幅，因為我極力推薦剛開始聽爵士樂的人，把它反映樂手心聲的特質，當作一張進入爵士樂世界的請帖。你甚至在理解複雜的技術面之前，就聽得到樂手是在展現自我。我稱讚查爾斯・明格斯（Charles Mingus）、萊斯特・楊、比爾・艾文斯的精湛技藝時，大多是因為他們的音樂，引領我建立與他們之間的某種關係。我從未見過這幾位音樂家，卻自覺認識他們——而且我很篤定，某種程度來說，這就是爵士音樂家的偉大之處。我敢說，很多爵士樂迷都覺得和音樂家之間有這種情感連結，而且和我一樣，堅信這不僅是樂迷的主觀反應，也是對音樂所含深意的真實共鳴。這裡非提一點不可：我相處過的幾位爵士樂壇重量級人物，像迪吉・葛拉斯彼、戴夫・布魯貝克（Dave Brubeck）等，都證實了我前面說的觀點。這些人完全就是我聽他們作品而想像出的模樣。

基於同樣的理由，有時我聽到某些樂手的演出，只略略顯露（或根本顯不出）自己的個性與特質，不禁覺得這是個警訊。我可以假設很多原因，來解釋何以音樂與演奏人的創作魂之間隔著一堵牆。樂手何以無法在演奏中流露真性情？最顯而易見的理由是技術限制——他

們就是做不到舉重若輕，但這正是展現自我的必要條件。他們獨奏時，已窮於應付曲子的要求，遑論把樂曲轉為抒發個人意念的平台。不過話說回來，我也碰過正好相反的極端，就是樂手太擅長模仿不同的風格與曲風，反而找不到自己的聲音。這種樂手或許在樂壇很成功，畢竟此等模仿功力少有，想在洛杉磯、納許維爾、紐約、倫敦等音樂活動薈萃之地討生活，絕對不是難事。只是這樣的人在爵士樂史上，稱不上「偉大」。爵士樂這種藝術形式，不僅讓個人有表達自我的空間，更「要求」樂手表達自我。

看到這裡，有些讀者應該會抗議吧。最近這幾十年頗流行的一種論調，是強調我們對藝術作品產生的反應，有所謂的「基本主觀性」。趕上這股潮流的評論家，已然為此發展出整套詞彙，也就是用一堆龐雜術語，傳達他們的「反基礎論」（anti-foundationalism），對「特權詮釋」的敵意，或堅持藝術作品只是「擬仿物」（simulacra），是某種流失真實性、顯不出與原創衝動之間有何關連的表象。此種理論層面的討論，已超出本書範疇。不過我在往下談之前，還是得提一筆，無論我是演奏者、樂評人，還是樂迷，我從爵士樂體會到的一切，都反這種論調到底。因為講實際一點，這種聽

音樂的方式何等貧乏。套這些人自己的詞兒，以這麼極端主觀性來評論的人，只聽得進自己說的話。倘若本書能給你什麼收穫，我希望你學到的是：尊重爵士樂的要求——也就是明白：理解爵士樂（或其他形式的藝術表現）絕不可淪為個人異想天開，或用浮誇的方式解構、操控符徵（signifiers）。理解爵士樂的基礎，是虛心去體會——這些作品把它們的現實加在我們身上。藝術作品始終需要我們去適應、接納——也因如此，它不同於逃避現實的消遣，或膚淺的娛樂，因為消遣和娛樂的目標是遷就閱聽人，大眾想要什麼就餵什麼。要怎麼判斷什麼是真正的藝術品？答案是：看它抵制我們的主觀性到什麼程度。

自發性　Spontaneity

爵士樂最後一個元素（也可能最重要），實在很難單獨
抽出來形容，那就是「自發性」，與其說它是技術，不
如說是種態度，與西方音樂至高無上、一切符碼化的那
套，完全背道而馳。的確，你想抓住它，想重現那靈光
乍現時演奏的音調與樂句，只是在你伸手的那瞬間，它
便消失無蹤。然而，敞開心胸，樂於嘗試當下揮灑創意
的無限可能，或許正是爵士樂最關鍵的層面。

　　人類所有的學習與體驗，都可分為彼此互斥的兩
類。從一個人偏愛哪種學習方式，大概可以對此人判斷
個八九不離十。第一類是不斷重複完全相同的經驗——
如科學、數學、演繹推理等，重複做實驗，會得出一樣
的結果。第二類是絕不重複的經驗，如吟詩作賦、神來
一筆，是只此一次無法重來的事件。你的初吻、孩子誕
生的剎那，諸如此類的單一事件，即使在可以數位備
份、複製貼上的時代，仍無法重製。爵士樂就屬於這神
來一筆的領域。你拿爵士樂做實驗，就算一做再做，也

不會有同樣的結果。

　　這裡爆個貝斯手查爾斯‧明格斯的小料。他從五〇年代到七〇年代，帶過幾個很敢玩新招的爵士樂團。若有團員獨奏得非常過癮，博得滿堂采，明格斯會朝他大喝：「再也不許這樣了！」[4]團員被吼得一頭霧水，或許第一反應是納悶：聽眾肯定自己的表現，老大眼紅了？查爾斯‧明格斯竟然會因打零工的小樂手搶了自己風頭而火大？也許吧。不過夠敏銳的樂手，應該體會得出老大這番警告是用心良苦。樂手獨奏精采，見台下反應熱烈，總會忍不住在下一場演出再搬出同樣的樂句，然後，又一場，再一場。然而即興演奏者一旦走上這條誘人之路，他的音樂也將一步步走向僵化。樂手會忘了捕捉當下的火花，只想努力重燃許久前表演的餘燼。「再也不許這樣了」或許是最有力的一句爵士樂箴言，在樂手們汲汲於攀登藝術境界的巔峰時，為他們指引方向。

　　你無法測量爵士樂演奏的自發性，卻可以感覺得到，尤其在它消失後，更格外引人注意。當然，某些持懷疑態度的人會說，爵士樂這一點太虛幻，你根本無法肯定說它何時來去，但事實並不然。看同樣的爵士樂

手，在幾個不同場合演奏同一首曲子，你終究會分得出，演奏中有多少出於他當下的臨場反應。萬一你還是不確定樂手是否真的在即興演奏，不妨直接問其他的團員。我跟你保證，他們都知道。不過在你養成爵士樂的聆聽技巧後，八成就用不著問了。你從音樂中就感受得到，而且你會明白，這是爵士樂最神奇之處，應該好好珍惜。

倘若你就是感受不到，永遠可以走出爵士俱樂部，去聽翻唱搖滾或流行歌曲的樂團。這對喜歡完美重製的人，是再完美不過的娛樂。反觀爵士樂的聽眾，是希望奇蹟發生時，身在現場的人。

第三章 ／ 爵士樂的結構

外行人聽爵士樂演奏，難免一頭霧水。就連許多死忠爵士樂迷，也覺得爵士樂有些層面實在費解，不僅很難聽出明確的旋律，也不易辨認音樂背後的結構。有時曲子奏著奏著，突然就變了方向，完全無從預測。同一樂團的不同樂手，各自在意想不到的時間點挑起大梁，舞台的焦點從薩克斯風移至小號，又轉到鋼琴、貝斯等其他樂器，但這一切乍看之下毫無邏輯可循。

所以到底是怎麼回事？

我們都知道爵士樂手會即興演奏，但意思是說他們一面演奏一面編曲嗎？難道爵士樂沒有所謂真正的結構？莫非爵士樂就像電視上的摔角節目，規則放一旁，裁判閃邊去，每位選手上了台就直接開幹？還是，這表面上雜亂無章的音樂，其實自有一套理論？或者說，爵士樂就像下棋（只是下的速度很快很快），無論你多有創意，也得遵守一定的規則；你的想像再天馬行空，也必須在謹慎規範好的界線內馳騁？

其實，前面這幾個比喻，用來形容爵士樂，多少都有點貼切之處。爵士樂有時像舞台上的近身肉搏，有時卻如滿室棋王絞盡腦汁辯論贏棋的最佳策略。爵士樂的

每個面向都有規則，只是執行上極有彈性，有時根本可置諸腦後。爵士樂之美，大多來自這種創意的張力。

剛開始聽爵士樂的人，很快便能理解它的自由精神。爵士樂中的解放感一聽即知，也因此爵士樂往往成為政治自由與人權的象徵，或受擁戴，或遭審查。我們都知道有歌詞因觸及某些禁忌話題而被禁，但純演奏曲怎會變成呼籲大家團結的意識形態口號？然而，納粹、蘇聯等集權政府的領導人，卻畏懼爵士樂的影響力。二戰時德軍占領法國期間，爵士吉他手金格・萊恩哈特（Django Reinhardt）每場演出之前，都得把演出曲目交給德方的政宣單位審查。納粹如此忌憚也不是沒理由：法國國歌〈馬賽曲〉遭禁後，萊恩哈特的爵士曲〈Nuages〉便在法國反抗運動中，成為象徵反叛精神的替代曲。在平民老百姓心目中，爵士樂就代表和高壓政策唱反調。

不過爵士樂有自己的規矩（當然不是高壓政策），只是不甚明確、難以理解，尤其對新手而言更是如此。但就算是重度樂迷，假如完全不懂爵士樂背後的結構基礎，和把這些基礎應用於演奏的方法，還是無法真正領略演奏的奧妙。

　　絕大多數的爵士樂演奏，都遵循一個熟悉的模式，或可稱之為「主題與變奏」。一首曲子可分為三部分：第一，樂手演奏旋律（或說「主題」）。第二，樂手針對曲子的和聲即興演奏，搭配某些樂手（或所有樂手）的獨奏（此即「變奏」）。第三，樂手回到旋律，重述主題，做為總結。不是每個爵士樂手都會照這套模式走，某些極端的情況下，樂手甚至完全沒有固定模式。但你聽的爵士樂錄音、現場演奏等，九成五以上都謹守這種「主題與變奏」的結構。

　　主題有設定好的長度，通常是三十二小節，每小節四拍。很多爵士樂標準曲都是這個長度，特別是喬治・蓋希文（George Gershwin）、柯爾・波特（Cole Porter）、厄文・柏林（Irving Berlin）等幾位二十世紀中期美國作曲家的經典名曲。別種長度也不算稀奇，例如十二小節的曲式就很普遍，藍調歌曲中更是多（這後面會再提到）。要是曲子特別短，如十二或十六小節，樂手多半會在演出的開頭與結尾把旋律演奏兩遍。三十二小節、十二小節、十六小節——這三種長度的曲子，是三〇年代初以來的爵士樂主流。當然，你確實有可能偶爾碰上這三種模式以外的曲子，尤其最近這幾年，許多爵士樂手努力突破多年來主宰爵士樂壇的主流結構。此

外，二〇年代最早期的爵士作曲家，喜歡比較複雜的模式。不過這都算特例。整體來看，爵士樂打從發跡以來，一直就只有這幾種簡單的結構。

講到這兒，各位朋友，我們真的很幸運。倘若這是本講交響樂的書，非得用一堆術語和圖表來解釋譜寫的規矩和幾種主要的變化，我們必然暈頭轉向。萬一本書是賦格曲與對位法指南，你大概看沒幾頁就把書扔了吧。爵士樂則不然。爵士樂的基本結構，和很多流行歌曲的結構完全一樣。你能數到三十二，讓數字都對得上曲子的節拍，就搞定了。你在跟著音樂走的同時，完全清楚樂手現在演奏到結構的哪一部分。

這一點真是要感謝愛迪生！倘若沒有愛迪生發明錄音技術，爵士樂不會有今天。所幸有錄音，即興演奏才終於得以在史上保存與散布。不過也正是這項技術，讓爵士樂作曲受到極嚴格的限制。由於早期的錄音錄不了超過三分鐘的聲音，音樂家不得不用較簡單的結構譜曲。爵士樂誕生之前，非裔美國作曲家的許多作品，都是用較複雜的曲式創作。史考特·喬普林（Scott Joplin）的散拍樂曲，大多分為四個段落，每段都有自己獨特的旋律與和弦，很多早期的爵士樂手都延續了這

種風格。這種曲子假如你演奏得夠快,或許還有可能在三分鐘之內收尾,但就算你辦到了,可有時間留給即興獨奏?我聽「果醬卷」摩頓(Jelly Roll Morton)二〇年代的錄音,每每歎為觀止。他設法保留承襲自散拍樂、略為複雜的結構,卻仍為即興演奏留了一點空間。只是有這等本事的爵士音樂家並不多,而且他們灌錄唱片時,比較喜歡強調自己的獨奏,而非譜寫複雜曲式的高超功力。這過程中必有取捨,而捨的往往是曲子的結構。假如樂團把曲子維持在十二小節或三十二小節,在「磁碟空間」用完之前,應該還有時間放幾段獨奏。有些反對派人士不願接受這簡化的過程,其中最知名的就是艾靈頓公爵,同期音樂人紛紛轉投簡單的重複短樂句(riff)之際,他仍不斷以複雜結構創作,但他是極少數的特例。黑膠唱片時代來臨前,大部分的爵士音樂家都自流行歌曲和藍調取材,連自己創作時,也會借用這些類型音樂中不太複雜的結構。

二十世紀美國流行樂和爵士樂中,最常見的三十二小節曲式是 AABA。A 與 B 分別代表兩個主題,長度各八小節。B 主題是對比調的副旋律,有時稱為「橋段」(bridge)或「轉接段」(release),主要作用是在樂曲回到最後八小節重複 A 主題前,提供一點聽覺上的變

化。另一種常見的三十二小節結構,則是把十六小節的單一旋律演奏兩遍,但在第一次與第二次結尾之間略做變化。還有最最簡單的一招,就是前面提過的單一主題,通常是十二或十六小節,不斷重複,不做變化。這幾種結構,比起史考特‧喬普林一九○○年代初的散拍樂作品,簡直是家家酒。喬普林是把曲子分成四個不同的段落,以 AABBACCDD 的順序演奏。你也可以對照艾靈頓公爵一九四○年的作品〈Sepia Panorama〉,這一度是他樂團的招牌曲,只是為時不長(後來改為〈Take the 'A' Train〉),曲中包括四個主題,只是演奏順序和一般曲子不同,是 ABCDDCBA。

艾靈頓公爵這首三分二十秒的曲子,是這樣安排的:

Sepia Panorama

A 主題	(十二小節)管弦樂團與貝斯的對話
B 主題	(十六小節)簧樂器與銅管樂器的對話
C 主題	(八小節)管弦樂團與上低音薩克斯風的對話
D 主題	(十二小節)鋼琴與貝斯的藍調即興

D 主題	（十二小節）次中音薩克斯風的藍調即興
C 主題	（八小節）管弦樂團與上低音薩克斯風的對話
B 主題	（八小節）簧樂器與銅管樂器的對話
A 主題	（十二小節）管弦樂團與貝斯的對話
尾聲	（二小節）貝斯演奏收尾樂段

—

　　這首曲子讓我想到「回文」，也就是順著讀和倒著讀都一樣的字或詞，像英文左讀右讀都通的「A man, a plan, a canal—Panama!」或「Won't I panic in a pit now!」換句話說，艾靈頓這首曲子開頭的主題，也是結尾的主題；第二主題也是倒數第二主題，依此類推。唯一打破這完美對稱的，是經縮減後重複的 B 主題——只有八小節。我猜艾靈頓應該比較喜歡之前用的十六小節版本，但可能是怕超過七十八轉唱片的時間限制。不過如果你只是隨興聽聽，應該想不到中間還有這些細節。只有分析結構時，這些層面才會凸顯出來。

　　當然，艾靈頓用標準的 AABA 曲式，也能寫出成功的暢銷曲，但這一點也不影響他譜寫更精巧之作的企圖——不單是更複雜的曲子，還有組曲、音樂劇、交響詩等等。艾靈頓補強爵士樂正統結構的功夫，同輩中無人能及，就連後起之秀間亦屬少有。某些頗具影響力的評論家，難免對此講些風涼話。「嘗試把爵士樂化為藝術音樂形式之舉，不應鼓勵。」艾靈頓雄心之作——《Black, Brown & Beige》三樂章組曲，首次在卡內基音樂廳演出後，作曲家保羅‧鮑爾斯（Paul Bowles）如是批評。就連一些死忠爵士樂迷，都埋怨艾靈頓捨棄了爵士樂，大眾市場的搖擺樂團暢銷曲才是王道，曲式也為大眾所好，望他回頭是岸。艾靈頓顯然因這些反應大受打擊，此後不曾嘗試格局等同《Black, Brown & Beige》的作品。然而歷史證明了他的遠見。爵士樂成為公認的藝術音樂，連茱莉亞音樂學院與卡內基音樂廳也認可。二十一世紀的年輕爵士樂手，有越來越多人採用複雜的正統結構，與艾靈頓七十餘年前的發明，有諸多相似之處。[1]

　　前面對〈Sepia Panorama〉一曲的分析，就是我在大學教爵士樂常用的教材。我放曲子給學生聽之前，會先說明幾個在曲中會聽到的結構重點，然後聽曲子，把它從頭到尾仔細分析過（理想情況下，這過程會重複幾

遍），看結構如何落實到樂手的演奏上。對很多學生來說，都如茅塞頓開。沒錯，學生已經知道音樂創作有一定的規則，卻往往認定，若沒受過幾年科班訓練，必定不懂規則何在。這話也沒說錯。爵士樂的某些層面，確實需要相當的深度研究，但爵士演奏結構的重要元素，大多不必靠記譜法也能理解。老實說，演奏中最重要的一些環節——就像次中音薩克斯風手班‧韋伯斯特，在〈Sepia Panorama〉的獨奏，他那渾厚、富含氣音的音色掌控，絕對無法用傳統西方音樂採譜系統記下來。因此我教爵士樂欣賞時，不太依賴樂譜，而是用前面所列的 ABC 分析。這幾個字母，值得我們用心學習。要想理解像艾靈頓公爵這樣的藝術家，在音樂史上的重要地位，我們唯有深入探索他如何運用大膽巧思，把這些不同段落，化為深邃的音樂篇章。

我再舉兩首爵士樂名曲的例子，來說明爵士樂的結構。首先來看一九二六年九月二十一日，「果醬卷」摩頓和他的「紅辣椒」樂團（Red Hot Peppers），在芝加哥錄的〈Sidewalk Blues〉。

Sidewalk Blues

前奏	口哨聲與汽車喇叭的音效,搭配一段口白對話
序曲	(十小節)每種主要樂器,各有二小節的序曲,包括:鋼琴(二小節)、長號(二小節)、短號(二小節)、單簧管(二小節),最後全樂團合奏(二小節)
A 主題	(十二小節)短號演奏的藍調旋律,輔以樂團伴奏,在每小節的第二拍與第四拍暫停
B 主題	(十二小節)換成另一種藍調旋律,樂團則演奏不同和弦
A 主題	(十二小節)單簧管即興演奏,輔以樂團伴奏,在每小節的第二拍與第四拍暫停
間奏	(四小節)樂團演奏過渡樂段,引至——
C 主題	(三十二小節)樂團演奏旋律,在第十五小節被汽車喇叭聲打斷
C 主題	(三十二小節)三位單簧管手演奏旋律,最後八小節則由全樂團即興演奏紐奧良對位旋律
尾聲	(六小節)樂團演奏收尾樂段,最後無音樂,僅有汽車喇叭聲

　　不分析結構，你一樣能聽得很開心，但花點心思研究一下「果醬卷」摩頓作品中正統的特質，你會更了解他的藝術才華與遠見。一般聽眾或許會覺得這首曲子是首芭樂歌，甚或只是平庸之作，對話與音效尤其老套。老實說，摩頓給世人的印象，常是個膚淺的藝人，舉止招搖，打扮時尚（裝鑽石牙、衣裝時髦、愛講大話，而且和黑道有些關係），連有些談爵士樂的書也這樣寫，他的作曲才藝反而沒什麼人提。曲中出現的口哨與汽車喇叭聲，彷彿也是為了營造效果的花招，但可別被這些噱頭誤導了。「果醬卷」摩頓可說是爵士樂史上最高明的形式主義者，〈Sidewalk Blues〉就是明證。

　　我們可以從這個角度，來看他混合十二小節藍調曲式與三十二小節曲式的這個奇招。這可是反其道而行：我推測，爵士樂演奏中若有十二小節藍調的循環樂段，九成九的樂團，會在整首曲子中不斷重複演奏這個樂段。而摩頓把藍調結構在演奏中轉為十六小節或三十二小節的結構，這突然的不連貫，造成某種誇張的效果，但在摩頓的巧手下，卻渾然天成而動聽。前面提過艾靈頓公爵的〈Sepia Panorama〉，也是混合了藍調與樂曲結構。這兩位音樂家的手法確有許多相似之處，但若不深入探究此二人作品底層的結構，只怕你什麼也聽不出。

摩頓在〈Sidewalk Blues〉中，用兩段分開的序曲強化這些旋律，一段有口白和音效（現在我們或許會稱之為「具象音樂」〔musique concrète〕，但這詞兒要到二十年後，才成為眾所周知的表演者語彙），另一段則讓所有參與主獨奏的樂器上場。摩頓在伴奏設計上也是相當有創意，靠的是「獨奏」（break，簡短獨奏二小節，樂團則演奏第一小節的第一拍）與「暫停」（stop-time，完整的獨奏，搭配樂團僅在特定節拍上的伴奏，以此曲來說，是在每小節的第二拍與第四拍）。

　　但我最感意外的，是〈Sidewalk Blues〉最終的三隻單簧管。當時的爵士樂團通常都靠一名單簧管手演奏，連錄這首曲子時，摩頓大多也比照辦理，不過他還是多找了兩個單簧管手來，即使只演奏短短幾秒鐘而已。在早期爵士樂的資深樂迷看來，這質感上的轉變，比這曲子另加的各種新奇音效還驚人。三〇年代的爵士樂團體，才開始主打這類簧樂器，而摩頓早在二〇年代中期，就預見了大樂團的萌芽。

　　最後我想請大家注意的是，摩頓留給團員即興演奏的空間並不多。即興演奏通常占爵士樂演奏的絕大部分，但摩頓為自己樂團規劃了不同的遠景。他追求更為

整體的聲音，每位成員還是偶爾有表現個人風格的空間，但大多時候仍以樂團全員意見，與摩頓對作曲的想法（特別是這點），為最高指導原則。

這裡講個摩頓的小故事，當成分析他音樂結構的背景資料，也足以說明何以世人最記得他的特立獨行。時間是二〇年代，摩頓在某次錄音和長號手祖．羅伯森（Zue Robertson）為了演奏某曲的方式，吵得不可開交。羅伯森對曲子自有一套詮釋，哪怕他老闆摩頓（作曲人兼樂團領班）不同意，也堅持要用自己的方式演奏，雙方僵持不下，如何是好？只見摩頓伸手從口袋掏出好大的一把槍，往鋼琴頂上一擱。於是下個鏡頭，就變成羅伯森完全照著摩頓寫的旋律演奏。有的評論家因為這段故事，認為摩頓與黑道有牽扯，而我毋寧把它想成摩頓對音樂表現的嚴謹態度與嚴格要求。

接著我們把時間快轉二十年，來看〈Night in Tunisia〉，這是一九四六年三月二十八日，中音薩克斯風手查理．帕克在好萊塢的錄音。與前述艾靈頓和摩頓兩人的曲子相比，這首曲子的曲式簡單得多：樂手大多遵照常見的 AABA 順序，不過有幾處做出偏離曲式的變化，尤其是在獨奏前，有複雜的十二小節間奏，係出自

迪吉·葛拉斯彼之手（他沒在此曲演奏中出現），引導聽眾進入查理·帕克神乎其技的四小節獨奏。你可以試試在這四小節裡數十六拍，就會發現帕克看似毫不受節拍所限，卻從未錯失一拍，如此細膩的處理，令人不由折服。中間這段簡短的獨奏，是整場演奏的情緒重心，但在你明白其中的結構因素後，聽來應該更有興味。這段獨奏在整首曲子中，是譜寫段落和即興演奏之間的分隔點，又與它之前氣勢非凡的間奏，形成強烈的對比，而顯得力道十足。（對了，你在這首曲子中，還可聽到正值年少的邁爾士·戴維斯吹小號。）

Night in Tunisia

序曲	（十二小節）頭四小節吉他，之後的四小節是貝斯，再加入鼓聲，最後四小節為管樂器
A 主題	（八小節）加上弱音器的小號演奏旋律（邁爾士·戴維斯演奏）
A 主題	（八小節）加上弱音器的小號演奏旋律
B 主題	（八小節）中音薩克斯風演奏旋律（查理·帕克演奏）

A 主題	（八小節）加上弱音器的小號演奏旋律
C 主題	（十二小節）樂團演奏間奏
獨奏段落	（四小節）無伴奏，由中音薩克斯風演奏
A 主題	（八小節）中音薩克斯風即興演奏
A 主題	（八小節）中音薩克斯風即興演奏
B 主題	（八小節）小號即興演奏
A 主題	（八小節）小號即興演奏
A 主題	（八小節）次中音薩克斯風即興演奏
A 主題	（八小節）次中音薩克斯風即興演奏
B 主題	（八小節）吉他即興演奏
A 主題	（八小節）中音薩克斯風演奏旋律
尾聲	與序曲同，四小節後漸弱

　　爵士樂新手照著這樣的解析方式一步步聽，應該慢慢可以了解，爵士樂乍聽之下自由奔放，幾無形式可言，樂手彷彿無法無天，活像美國西部片裡的神槍手，在沒警長的小鎮上大搖大擺，為所欲為——然而，爵士樂其實是建築在「自由」與「結構」的微妙平衡之上，只是每位作曲家、每個樂團達成這種均衡狀態的方法各有不同。某些人願意犧牲極大比例的個人自由，好讓樂曲結構有最大的創意揮灑空間，「果醬卷」摩頓和艾靈頓公爵，就是箇中代表。也有人恰恰相反，不僅跳脫結構框架，有時為了跟著當下的靈感走，拒絕接受任何規範，約翰‧柯川在音樂生涯的晚期便是如此。坦白說，絕大多數的爵士音樂家，都在「形式主義」與「臨場反應」這兩個極端間運作，也為演奏找尋某種最合適的設計——像座隱而不顯的燈塔，扮演指引與激勵的角色，卻不令人感覺沉重。

　　我們用這種方式研究了幾首爵士樂曲後，你現在應該能為自己畫出一張音樂地圖了。在此我提幾個新手指南的資料來源。首先，強力推薦《爵士樂：史密森尼選輯》（Jazz: The Smithsonian Anthology），這套選輯收錄一百餘首經典錄音，包含樂曲結構的詳盡敍述，與實用的背景資料（好啦我老實說：裡面有些導聆是我寫的）。

至於會看樂譜的人，現在網上有越來越多的影片，會讓你看到獨奏片段每個音符的採譜（有時甚至整首曲子都有採譜），並同步搭配對應片段的錄音。啊，假如我剛開始學爵士樂時有這些資源，該有多好。還記得當年，多少次我只能問自己：這音樂到底在搞什麼？記得我花了好久好久，拚命想解開爵士樂內建的諸多謎題（當時它們對我來說都是謎）。如今一切攤在陽光下，只消點點滑鼠，碰碰螢幕，一覽無遺。資源唾手可得，各位請好好利用。

前面提到的這些錄音，都是以 4/4 拍演奏——換句話說，就是以四拍為一單位，你可以邊聽邊跟著樂手數拍子。4/4 拍自三〇年代起便稱霸爵士樂壇，至今不墜。不過，你聽的樂曲越來越多樣，也願意多聽各類爵士樂演奏與錄音的話，勢必也會聽到別種節拍。如今幾乎每個爵士樂團在自己的演出曲目中，都會包括某種爵士華爾滋（3/4 拍，或者說，每小節有三拍）。爵士華爾滋在五〇年代末之前非常少見，今日已是家常便飯。戴夫·布魯貝克演奏保羅·戴斯蒙（Paul Desmond）所作的〈Take Five〉，大為轟動，5/4 拍也隨之流行起來，當時有人覺得這種拍子不過是玩個花招，實驗一下就結束，也沒什麼人會模仿，豈知如今 5/4 拍已躋身爵士樂

主流。時間推進到二十一世紀，奇怪的節拍在爵士樂或許並不常見，卻絕非耍噱頭。現在你能想得到的各種節拍，在爵士樂都找得到範例。我也越來越常聽到樂團在一曲中幾個不同的時間點換拍子，更誇張的是每小節都換。

有時音樂家很好心，會在曲名就給聽眾線索，像是保羅・戴斯蒙的〈Eleven Four〉，你大概也猜到了，是11/4拍。派特・麥席尼（Pat Metheny）的〈5-5-7〉則先是兩小節、每小節五拍，接著一小節七拍。丹尼・柴特林（Denny Zeitlin）的〈At Sixes and Sevens〉則在每小節六拍與每小節七拍之間擺盪。然而一般情況下，音樂家大多不透露玄機，但你只要用心聽，還是能學會認拍子，最反常的曲式應該也難不倒你。網路這時就是你的好朋友——網上有針對特定爵士樂曲的大量評論和背景資料，你不必大費周章，就找得到各種特殊節拍的範例，可以用來練習數拍子。

萬一你碰上特別複雜的曲子，想搞懂其中的道理，必要時永遠可以主動聯絡音樂家本尊。爵士音樂人碰上有人想多了解自己的作品，大多都很樂於協助。他們不是肯伊・威斯特（Kanye West）、小賈斯汀（Justin

Bieber）這種流行歌手，身邊沒有跟進跟出的一票保鑣、助理，負責把群眾擋在安全距離之外。你大可主動聯絡爵士樂手，他們幾乎都會回應。我自己就會主動寫電子郵件過去，請他們詳細解釋我的疑問，甚至還索取樂譜。自然，也有人因為聽了我錄的曲子來找我。不久前我才聯絡一位爵士作曲家，請他幫忙說明某一首錄音的結構，結果他把樂譜寄給我，這一看，我發現整首曲子不僅經常變換節拍，而且同團樂手也未必同時演奏同樣拍號，像鼓手的拍號，就與貝斯手的不同。我在看到這份樂譜前，光聽演奏，其實聽不出這其中的奧妙。就連專業樂手，對這種從演奏倒推回樂譜的「還原工程」也會流冷汗，所以爵士樂新手一時若抓不到拍子的結構，也別煩惱。可以確定的是，絕大多數的爵士樂曲（連二十一世紀的也算）都遵守歷史悠久的「每小節四拍」公式。新手很快就能學會：不必真的數拍子，即可感應 4/4 拍的小節分隔線。

本章結束前，我再給你一些建議，幫你增強分辨爵士樂拍子結構的能力。首先，你想「感受」律動時，跟著貝斯手的節拍會比較容易。很多人都以為鼓手是為整個樂團決定節拍的人，所以注意力都放在鼓上，想抓鼓聲底下的拍子。七、八十年前這麼做，應該是滿高明的

聆聽策略。只是歷經演進，鼓在爵士樂中，已逐漸卸下打拍子的任務——其實，爵士樂的打擊樂器，如今是在拍子「之間」打拍子，所以假如你把鼓當節拍器，只怕會暈頭轉向。反觀貝斯手，雖然打拍子的功能也不再那麼明顯，卻比其他樂器更能凸顯曲子的律動。貝斯手大多每拍都彈，每一小節都不含糊（也就是所謂的「行走貝斯旋律」〔walking bass line〕，每小節彈四個四分音符，製造一種如走路般的律動感），既能為演出帶來愉悅的前進動感，也是聽眾數拍子很好用的指標。

若想升級聆聽體驗的話，你可以選較長的段落，去聽曲中的律動——比方說，你可以聽曲中以二小節組成的單位，和以四小節組成的單位，它們都是演奏中律動的基礎。打從三〇年代堪薩斯爵士崛起以來（本書稍後會提到），大部分的爵士樂都往前進——或者這麼比喻好了：爵士樂進展到以四小節的倍數呼吸。你或許也注意到了，爵士樂最常見的結構：十二小節、十六小節、三十二小節，都可被四整除。爵士樂手和聽眾都明白（即使是不覺間），這種音樂的聽覺享受，源自它結構上對稱的基礎，就連樂手即興時的盡情揮灑，也是以此為基礎，再加上新的旋律結構。

　　爵士樂手不走質數路線。就連如今，獨奏的樂手與鼓手交替演奏樂句時，也幾乎都以四小節為單位，套他們自己的行話，就是「交替四」（trading fours，亦即輪流即興四小節）。偶爾也會出現例外，多半是輪流演奏八小節、十二小節、十六小節等──總之不會是三、五、七小節為單位。有時兩位薩克斯風手會同台較勁，通常是輪流演奏四小節或八小節的樂句。薩克斯風的樂句，不會每次都算準從第一小節第一拍開始，第四小節最後一拍結束，但即使樂手不照這拍子來，我們多半還是聽得出曲子底下的結構。因此，你聽爵士樂時，若能把演奏想成拆解許多四小節的單位，會有不同的收穫。等你聆聽的功力到了某個程度，就不會再去想單一的拍子或小節，而會開始感受到範圍更大的基礎結構。假如你不必數拍子，可以本能察覺到四小節段落何時結束，就表示你有了這個程度。

　　用這種方式來聽爵士樂，有個竅門是聽獨奏者與鼓手（或其他樂手）交替演奏四小節的樂句，比方說，〈Tenor Madness〉，這首一九五六年五月二十四日的錄音，是桑尼・羅林斯與約翰・柯川兩大高手的薩克斯風競技。這首曲子是簡單明瞭的十二小節藍調曲式，兩隻薩克斯風各自有長段獨奏，最後彼此之間輪流獨奏四小

節樂句，也與鼓手菲利・喬・瓊斯交替四小節獨奏。又如〈The Chase〉，這是一九五二年二月二日演奏會的現場錄音，同樣是薩克斯風手戴斯特・戈登（Dexter Gordon）與瓦戴爾・葛雷（Wardell Gray）你來我往，兩人各自演奏整整三十二小節的循環樂段，接著輪流演奏一半循環樂段（十六小節），最後再交替演奏八小節與四小節。你還可以聽〈The Blues Walk〉，這是克里佛・布朗（Clifford Brown）／麥克斯・洛區（Max Roach）五重奏，在一九五五年二月二十四日的錄音，是我私心最愛的小號與次中音薩克斯風對決。布朗與次中音薩克斯風手哈洛・蘭德（Harold Land）輪流演奏的基本單位，居然變成一小節和半小節。此外，次中音薩克斯風的老搭檔祖特・席姆斯（Zoot Sims）與艾爾・孔恩（Al Cohn），玩這種雙人聯演玩了不少年，錄了滿多這樣的曲子。仔細聽我前面舉的這些範例，也多聽點類似的曲子，漸漸訓練你的耳朵，你會聽出爵士樂不只是一連串獨立的樂句，進而理解樂句下支撐著音樂家創意的基礎結構。

第四章

爵士樂的起源

這一切從哪兒開始？你或許會想，這問題還不簡單！爵士樂是現代都會音樂，二十世紀初才在紐奧良發跡。就拿我這世代來說，早期爵士樂的諸多開國元老，和後續演進的推手都還在世，他們都樂於分享自己參與重大事件的心得。既然如此，歷史不算久，影響力又這麼大的現象，應該沒什麼神祕色彩可言吧。

然而爵士樂的起源，卻十足令人摸不著頭腦，一如荷馬、莎士比亞，這些文化史上早已作古的創新先鋒，仍留給後世未解之謎。儘管爵士樂二十世紀才誕生，我們還是不得不透過道聽塗說來認識。就像巴迪·波頓（Buddy Bolden），世人常稱之為首位演奏爵士樂的樂手，但他一首錄音也沒留下，他的生平與樂壇經歷，後人仍爭論不休。爵士樂可能發展了約二十年，才有第一個非裔美籍樂團，在二〇年代之初錄下演奏，但我們對這段時間的了解，著實少得可憐。就連 jazz（爵士樂）這字的源起，也有夠莫名其妙──它首度以白紙黑字現身，竟是報上某篇關於棒球的報導！而且在爵士樂壇，它仍是個有爭議的字。

儘管這些起源眾說紛紜，我們仍不能忽視爵士樂萌芽之初的種種。爵士樂直至今日，仍深受最早期樂手的

影響：他們最看重的事情、他們的觀點，當然，也包括他們某些彼此矛盾，又自成一套道理的作風，這種種都形塑了爵士樂現在的面貌。那個年代，這些樂手是藝人也是藝術家，而且對這兩種角色之間可能的衝突，似乎並不在意。他們既代表民俗傳統，也推動一種更精緻、勇於創新、作風大膽的新興都會音樂。他們嫻熟既有的多種曲風（如藍調、散拍樂、行進樂、舞曲等），同時又自信滿滿，足以在演奏當下，跳脫固定的調式，生出全新的音樂。我們仍可在今天的爵士樂，聽到這些相互牴觸的曲風。

不過，頭幾代的爵士音樂人，也在舞台之外，參與大膽的社會實驗與革新。早在二〇年代，他們便致力重塑世人對種族與文化的態度，向大家證明：爵士樂可以刺激融合與合作——這之後很久很久，美國社會的其他領域，才開始討論各自面對的歧視與成見議題。大眾喜愛的表演風格影響社交生活，不是什麼新鮮事，但爵士樂在這方面，彷彿有自己特殊的天命。爵士樂極力頌揚人類施為與個人自主，更為受排擠的社會低層族群，提供展現創意的抒發管道。「爵士樂的英雄色彩」與「爵士樂創作者承受的非人待遇」這兩件事，乍看之下放不到一塊兒，結合起來，卻與爵士樂「人人平等」的意涵

產生特殊的共鳴，而讓這種音樂成為推動社會變革的強大動力。想掌握爵士樂的精髓與特質，很重要的一環，是了解爵士樂在這些層面上更廣泛的影響——即使是二十一世紀的爵士樂亦然。

你在今天的爵士樂中，仍聽得見前人留下的烙印。從藍調，爵士樂手學會了移動半音的滑音技巧，學會奏出沙啞刺耳的樂音，也學會掙脫自畢達哥拉斯時代以來，即稱霸西方音樂、純粹無瑕的樂譜體系。從散拍樂，爵士樂學到了切分音，它有種錯位的奇趣，又在拍子與拍子之間加入重拍，而有一種特別的動感。而軍樂隊與銅管樂隊的歷練，讓爵士樂手磨出駕馭各類樂器的好本事，終至學會用新方法演奏老樂器，重新開發出符合爵士樂本身想法與需求的演奏技巧。十九、二十世紀交會之際，這些爵士樂先鋒在紐奧良的社交場合與舞會上，學會如何運用多樣音樂元素為素材，建構出成功跨界的大眾娛樂新形式。如今的爵士樂手，也仍持續以此為目標。

爵士樂手，古今皆然，東拼西湊，這邊借一點，那邊取一些。他們高瞻遠矚，打破雅俗之間、宗教與俗世之間、種姓與宗族之間等各種疆界。音樂史學家大多關

注藍調與散拍樂對初期爵士樂演進的影響，但還有很多其他的曲風與聲音，在催生這有趣的音樂大雜燴上，同樣功不可沒。最早期的爵士樂手，會記下教堂的聲音、音樂廳與歌劇院的莊嚴音樂、弦樂團演奏的流行舞曲——沒錯，只要是他們留意到的、有可能讓聽眾聽了開心的，他們一律記下。

更妙的是：爵士樂手依然四處討、借、偷，只是現在下手的範圍遍及全球。如今我們聽到的精采爵士樂，可以融合探戈、騷莎，或南印度的卡納提克（Carnatic）音樂，也可能包含電影配樂、卡通歌、約翰‧凱吉（John Cage）機遇音樂的技巧（aleatory techniques）、嘻哈、電子音樂、西部與鄉村音樂、民謠抒情曲等所有你講得出、想得到的樂派。這所有原創的元素，在爵士樂中仍百花齊放——你還是聽得到刻意降過的藍調音、散拍樂的切分音樂句、嘹亮的薩克斯風、裝了弱音器的銅管樂器，還有大塊頭的大鼓（原本是軍用，後來漸漸變成節慶舞蹈不可少的節拍）。即使在大部分音樂都已化為虛擬、遠離塵世、墜入位元與位元組的國度，爵士樂仍保留手動（與嘴動）產出的聲音。仔細想想，我們和爵士樂紐奧良老家的距離，其實不太遠。我們只是在這盤音樂大雜燴中加了更多料而已。

　　我認為，爵士樂發跡於紐奧良，並非偶然。這些年來，我花了相當的時間，研究刺激文化革新與新藝術運動傳播的條件，而爵士樂的興起，正是這類革命的最佳個案。

　　統計學家早已開發出許多分析工具，來預測創新運動的散布情形，這「創新」可以是藝術運動、技術、消費商品等領域。你或許想不到，這些數學模型，原本的用途是預測疾病散布情況。怪的是，從散布方式來看，新的藝術形式，和瘟疫或致命流感沒什麼兩樣。藝術與疾病都透過傳染擴散，而且是在類似的狀態下：密集人口、大批的人透過陸路與水路往來、各形各色的人從不同地區抵達同一地，又在非正式場合近距離接觸，加上強調團體活動與聚會的文化與環境——這些在在都是防治流行病的惡夢，卻也催生改變世界的藝術革命。

　　歷史上的案例處處可見。文藝復興運動的起始，大約正是黑死病席捲佛羅倫斯時。黑死病在一三四八年害得當地人口銳減，而史籍中往往寫：文藝復興運動在一三五〇年始於佛羅倫斯。純屬巧合嗎？我可不認為。我在研究西方情歌史中「吟遊詩歌」的影響時發現，文藝復興之風，大致可說是跟著黑死病散播的路徑傳遍歐

洲。¹還有許多藝術上的突破性發展，也顯示同樣的相關性。比方說，莎士比亞的那個時代，瘟疫數度肆虐英國。一五六三年，也是莎翁誕生前一年，倫敦約四分之一的人死於瘟疫大流行。一六○三年，倫敦又爆發瘟疫，但那也是《哈姆雷特》問世的同一年。我們現在常說某某文化現象「如病毒般瘋傳」（going viral），這可不只是比喻而已。

爵士樂的發展也是照著這個模式。紐奧良在爵士樂誕生時，可說是全世界衛生最差的城市。世稱爵士樂創始人的巴迪・波頓，一八七八年在紐奧良出生後沒多久，當地就爆發黃熱病大流行。那時紐奧良黑人嬰兒的死亡率達百分之四十五；非裔美國人的一般壽命僅三十六年。第一張爵士樂唱片問世後沒多久，一九一八年，流行性感冒奪走紐奧良千餘條人命。民眾躲在家中不敢出門，或搬到較衛生的地方，舞廳拉下大門，街上空無一人。路易・阿姆斯壯日後對這段時光的回憶是「除了我，每個人都感冒了」。他那時接了個演奏鄉村舞曲的差事，地點在紐奧良外五十哩，路易斯安納州的霍馬（Houma）。²紐奧良元老級貝斯手「老爹」佛斯特（Pops Foster）則說自己演出時，頭上還罩著蚊帳。誠然，所有的城市都得處理公衛風險的難題，紐奧良卻由

於綜合了幾個因素，成為特別棘手的案例，包括居民四處旅遊、氣候、人口密度、地方衛生條件欠佳等。

也正是這樣的境況，催生了爵士樂。那個年代，世上除了紐奧良外，沒一個都會區能有如此多元的文化組合，滋養爵士樂生根萌芽。一九○○年左右的紐奧良，正是孕育爆紅音樂現象的完美環境——處處是法國與西班牙的遺跡，又與非洲和加勒比海地區有淵源，更因位於密西西比河門戶的地利之便，與美國各地始終往來頻繁。各種元素在此融合，可謂美國這個大熔爐內，獨樹一格的熔爐。多樣鮮活的文化傳統，在這個環境不得不密切交流，同時又接收大量的外來影響，這樣的大雜燴，總會醞釀出新的混合物。而以紐奧良的情況來說，這混合而成的結晶就是爵士樂。美國黑人從十九、二十世紀交界的紐奧良音樂生態中取材，打造出獨一無二的表演風格，同時也加進自己的特色。我們不難聽出，二十一世紀的爵士樂，自然而然結合拉丁美洲與加勒比海地區的氣息，也可能帶有西方古典音樂的正統結構。而我們聽爵士樂的同時，就是體驗它自誕生以來從不止息的文化交流。

催生爵士樂的許多因素中，最重要的就是藍調，這

點尤其出人意表，因為當時美國大眾還不知藍調音樂是啥。唱片業發現藍調的存在，是因為一九二〇年梅蜜·史密斯（Mamie Smith）錄的〈Crazy Blues〉這首歌意外走紅，很多人這才曉得，有種曲風幾十年來始終不為人知。僅有美國深南部（Deep South）數州的某些職業樂手，和寥寥可數的觀察家，在二十世紀初注意到這種打破成規的生猛樂風。十九、二十世紀之交，有記載藍調的文獻也少得可憐，而且幾乎總是暗示或影射，少有具體說明。到了一九一二年，才終於有些公開發行的樂譜，收錄藍調獨特的和聲進行。只是此時紐奧良的爵士音樂人，不僅已聽過藍調，明白它的重要性，也早就以藍調為自創綜合音樂的最大特色。

我們現在都很熟悉藍調音樂，把它的革命成果視為理所當然。很早以前，藍調便跨出非裔美國人演奏風格的疆界，在搖滾、鄉村、靈魂樂等許多樂派中都是要角。打個比方，我兒子十二歲時，在某弦樂團拉中提琴，他們剛開始演奏的曲目中，其中一首就是十二小節藍調。他在這方面的經歷，和無數的吉他手、鍵盤手並無二致。如今想當樂手的人，在養成過程中都以藍調為起點。這或許給了大家錯誤的印象，以為藍調很簡單，適合新手學習，而很少想到藍調其實代表撼動世界的音

樂革命。

　　但一九〇〇年的樂壇和現在天差地別，藍調的一切形同與過去徹底切割。十二小節藍調的結構，就是個背離成規的驚人之舉，不過更稀奇的是刻意移動半音，讓音擺來盪去，就是不肯乖乖落在傳統記譜法規定的位置。近二千五百年來，西方音樂最講究的就是不走調，一切在精心制定的音階與音程結構內運作，每首曲子都以「do re mi fa so」為基礎。但非洲音樂從不吃這一套，它是靠「聲音」運作，不靠具體的「音符」。這兩種做法或許乍看之下水火不容，但美國黑人找到了一套讓二者並存的方法，首先是在宗教聚會、勞動、娛樂時唱的歌中融合二者，終至在商業化音樂的領域共存——尤其是藍調。藍調歌曲中，演奏者可以自行決定是否演奏某音符，音準有了前所未有的自由空間；藍調更可恣意在順耳與刺耳間擺盪，甚至悠遊於大調與小調間，這種種都令聽眾耳目一新。曾經各異的音景，如今可以在同一樂句中共存；同樣的音符，已不再只是音符。

　　紐奧良的樂手，如何能遠在樂譜出版與剛竄起的唱片業之前，發現這特殊的聲音？其實這時的藍調絕少出現在大都市。一九〇〇年代初，最常聽到藍調的地方，

是美國南方農業區，黑人佃農與鄉下工人聚集之地。我
有一本二〇年代的年鑑，裡面有張地圖標示非裔美國人
的農耕區，結果與大家所知最早的藍調音樂家出生地，
幾乎完全吻合。但也約在這時，「果醬卷」摩頓想起一
位名叫梅蜜‧德斯杜（Mamie Desdunes）的女士，是他
的教母在紐奧良花園區的鄰居。德斯杜女士唱了下面這
首藍調歌曲：

沒法給我一塊錢，給一毛也好。
不給一塊錢，給一毛也好。
我男人挨餓，得把他餵飽。[3]

　　這是典型藍調歌詞的結構，最早期主要是人聲清
唱，伴奏極少，可能頂多只有歌手自己演奏一種樂器而
已。沒有歌詞、只有樂器演奏的藍調普及起來，是很後
來的事情。藍調的循環樂段以三句為基礎，每句四小節
（或許我該說「大約」四小節，因為早期藍調樂手有時
會隨心情加減幾拍，但現在這種情況不太常見，因為連
最藍的藍調樂手，都嚴守小節的分隔線）。先是重複開
頭句，再來是與開頭句押同韻的句子。這三句中，每一
句多半都會配合樂器演奏，每四小節的最後幾拍，會放
上一些藍調音。

　　藍調最早大多是用吉他伴奏，但後來幾位先驅研發出彈吉他的大膽新招。他們為了創造獨特的藍調滑音，用各式各樣奇怪的東西來撥弦，像是刀刃、從玻璃瓶切下的瓶頸（套在指上）、磨過的牛骨等等。目的是顛覆西方的音階，跳脫吉他自成一格的音符，探索在既有的音調框架外，還有哪些可能的聲音。

　　這第一代的爵士樂手見識過人，認為銅管樂器與簧樂器可以演奏爵士樂，而且可在演奏花俏的新式舞曲時，主打這兩種樂器。他們有時會繼續演奏歌手演唱的藍調，但也清楚純演奏的藍調（例如把原本擔任要角的人聲換成管樂器）有不凡的魅力。更厲害的是，他們發現降了半音的藍調音，也可與非藍調的曲子合為一體。其實藍調這種獨特的音準，無論放在哪種旋律中，樂譜規定的也好，臨場發揮的也好，都能讓曲子換上新風貌。二十世紀初，這種音樂概念代表極大的進步，一種文化上的突破，與巴黎、倫敦、紐約的音樂廳進行的活動同等重要。

　　不過，讓爵士如此迷人的要素還有一點，就是「切分音」。切分音通常是指在拍子與拍子之間加上重拍，以刻意擾亂音樂進行。最簡單的切分音，連小朋友都學

得會——你可以放「查爾斯頓舞」（The Charleston）的曲子，小朋友很快就知道怎麼跟著打拍子。這種舞曲的節拍，在二〇年代大為風行，也就是在小節中的第二拍與第三拍之間，不斷加上重拍。就連這麼基本的切分音，也能在音樂中製造律動與分隔感，讓人聽了就喜歡。無論小朋友或大人，都覺得跟著切分音打拍子很有趣。切分音不僅抓得住聽眾，也有令人忍不住起舞的魅力，即使在數位時代，許多樂迷已經無感，覺得自己聽遍天下音樂，一首巧妙融合切分音的曲子，還是很容易攻占暢銷排行榜。

切分音不像藍調，十九世紀末的美國樂迷，已經很熟悉切分音。它最早可以追溯至中世紀。幾世紀以來，多少作曲家以不同的方式，用切分音讓作品更加活潑生動。但二十世紀初，散拍樂作曲家更是密集使用切分音，節奏的掌控又恰到好處，樂迷聞所未聞，一聽傾心，散拍樂因此風靡一時。

這麼多散拍樂作曲家中，史考特·喬普林可謂一枝獨秀。他影響後世最巨的作品〈Maple Leaf Rag〉，一八九九年問世後大為轟動，足證切分音魅力之神奇。嚴格說來，喬普林不算是「爵士音樂家」，卻仍是爵士

樂的重要開國元老之一。我年少時學過很多他的曲子，
把散拍樂的節奏練得純熟，這對我後來轉投爵士樂助益
甚多（這裡插播一段：我進史丹佛大學的鋼琴甄試，彈
的就是〈Maple Leaf Rag〉──儘管評審想聽的應該是貝
多芬或蕭邦作品。從這件事可以看出，我們的心態改變
了多少。我當時的這個決定，仍可讓音樂系教授跌破眼
鏡。最後我通過了甄試，但走出考場時，還是覺得自己
違反了什麼不成文的規定）。倘若喬普林活得久一點，
說不定還可與爵士樂手合作，但歷史或許開了個玩笑：
在一九一七年首張爵士樂唱片問世前數天，喬普林撒手
人寰。他這一生努力突破散拍樂的框架，卻也很清楚這
代表要向古典樂取材，以創造全新的方式，來代表非裔
美國人的獨特作曲法。從能取得的資料顯示，紐奧良爵
士樂融合散拍樂句法、藍調風音準、即興演奏等元素的
作風，喬普林並沒興趣，抑或毫無所悉。

就算喬普林不清楚爵士樂，爵士音樂家可都知道喬
普林這號人物。「果醬卷」摩頓晚年曾為美國國會圖書
館錄音，為大家示範他如何為喬普林的作品加進爵士樂
元素──他「加料」前後的成果，著實令人眼界大開。
我們還是很明顯聽得到切分音，但加入爵士樂元素後，
曲風更為靈活奔放，節奏緩和下來，節拍則更像舞曲。

不過短短四分鐘的音樂，我們就聽見散拍樂的種子，是如何在紐奧良爵士樂天馬行空的創意中萌芽。

喬普林和摩頓都是鋼琴家，散拍樂革命也多見於鍵盤樂器。不過在爵士樂崛起前，有些樂團（如銅管樂團）便演奏散拍樂，還把它改編成適用於他種樂器演奏的版本。紐奧良的爵士樂手，不僅熱愛散拍樂，更看出散拍樂核心成分應用於其他曲風的潛力。他們開始用「加散拍」（ragging）一詞，形容在曲子中插入大量切分音。至於曲子是不是散拍樂都無所謂，從送葬曲到歌劇詠嘆調，什麼音樂都可以加上切分音。

那麼，誰是把這些元素融於一爐的第一人，創造了爵士樂？根據專家說法，這位革命先驅就是巴迪‧波頓，一八七七年生於紐奧良的非裔美國人。他吹的是短號，與小號很接近，但尺寸比較小，音色較柔和──不過應該沒人會用「柔和」形容波頓的音色。一九〇〇年左右，他在紐奧良就是以刺耳音色知名，幾乎所有資料都顯示，「大聲」就是他的招牌。不過我們對波頓其人其作，和他如何一步步開發出爵士樂，所知仍相當有限。他樂團的錄音未能留存至今，也有一說是他們根本不曾錄音。有些研究早期爵士樂的作者，曾蒐集

到關於波頓生平的二手說法，但各種說法間往往自相矛盾，後來的研究也推翻了先前的某些論述。從能蒐集到的資料看來，報社多半只在波頓惹禍上身時才會注意到他，好比他一九〇六年因毆打他人被捕，但此事很可能肇因於他那時開始為精神疾病所苦。隔年他進了傑克森鎮的「路易斯安納州立精神病院」，直至五十四歲那年（一九三一年）過世為止，後半輩子都在院內度過。他從未接受媒體訪問，也不曾與爵士樂相關研究人員訪談。他嚥氣時，或許渾然不知身後會被世人譽為二十世紀偉大的樂壇先驅。

這段傳說，能信嗎？我們身處多疑的時代，聽到某人憑一己之力發明爵士樂，無論靠的是靈光乍現或多年耕耘，這等豐功偉業總是啟人疑竇。再說，查證嚴謹的學者，肯定列得出一長串催生爵士樂之人。但我依然堅信，波頓在二十世紀初的紐奧良，做出的貢獻無與倫比。老一輩或許對波頓傳記中所寫的某些事不盡贊同，但不容諱言，波頓深受大眾與爵士樂壇敬重與激賞，足證他打造的是一種嶄新、與眾不同、跨越藩籬、動人心弦的音樂。講得直白點，有人封波頓為「爵士樂之父」，我毫無異議。

　　很多爵士樂迷都想以波頓的錄音證實這個說法，我當然也不例外，但從多位親耳聽過波頓演奏的名人說法來看，我們對他演奏的核心元素應無庸置疑。一八七四年生的貝斯手「老爸」約翰・喬瑟夫（Papa John Joseph）表示：「巴迪・波頓是第一位演奏藍調舞曲的人。」一八八七年生，同為紐奧良短號手的彼得・波卡苴（Peter Bocage）也說：「他演奏過非常多藍調。」一八八三年生的紐奧良短號手伍頓・喬・尼可拉斯（Wooden Joe Nicholas）則說：「藍調是他們的常備曲。慢板的藍調。」「他哪種曲子都吹，其中有很多是藍調。」尼可拉斯自己的曲風，就是從仿效波頓而來，他也曾說：「他（波頓）什麼都吹，只要有新的曲子出來，他都吹。」與波頓同年的紐奧良短號手湯姆・亞伯特（Tom Albert），形容波頓的樂團「算得上是最棒的散拍樂團，他們的藍調很讚。」一八七八年生的單簧管手亞馮斯・皮考（Alphonse Picou），特別提到波頓演奏散拍樂的本事：「他的散拍樂最厲害。」不過也有些人稱讚波頓的唱功。他最知名的曲子〈Funky Butt〉，就是首內容不雅的演唱曲。紐奧良單簧管大老席尼・貝雪認為，波頓的樂團「是紐奧良最棒的」，又說「要是警察聽到你唱那首歌，會把你抓去關。」[4]

　　前人留下的這些斷簡殘編，讓我們在邁入下一章，了解爵士樂不同時期的演進之前，有個很好的開始。然而即使在爵士樂初露頭角的當口，我們也不難發現爵士樂核心元素的縮影。波頓和多位參與這場音樂革命的健將，從手邊的各類音樂取材，但尤以藍調對他們影響最大。他們在迎向二十世紀的紐奧良之際，結合藍調的感性與散拍樂的節奏活力，把這兩種曲風，改編成小號與其他常見樂器演奏的形式。這批先驅無視舊有包袱，勇於打破成規，造就了一種新風格。這種風格非但不會停滯不前，更會繼續轉變、改革、進步。甚至在百餘年後的今天，我們仍能從爵士樂中聽到這些特質。所有與爵士樂這行相關的人，仍無疑是巴迪‧波頓及其紐奧良同業的徒子徒孫。

第五章

爵士樂風格的演變

第一張爵士樂唱片於一九一七年問世前，知道這種新樂風的人並不多。「正宗迪西蘭爵士樂隊」因〈Livery Stable Blues〉一曲暴紅，據說唱片銷量高達百萬張。當時一台 Victrola 牌唱機，抵得上一個月工資，其成功可見一斑。而且這張唱片發行的同一年，唱機銷量不過五十萬台而已。爵士樂一夕之間，從鮮為人知的地區性表演，一躍成為全美風潮。

爵士樂迷卻往往不願頌揚此一重大事件。一來，「正宗迪西蘭爵士樂隊」是白人組成的樂團，卻因為黑人發明的音樂而走紅；再說，想必滿多人認為它最知名的曲子（用管樂器刻意模仿動物的聲音），只是媚俗的花招，稱不上什麼革命性藝術形式。然而這首度問世的爵士樂錄音帶來的震撼，卻少有人質疑。它掀起的騷動，迅即重塑了美國商業音樂的輪廓，為許多音樂人鋪路，讓各個樂團得以製作自己的專輯、建立聽眾群——如此的影響力，使得我們把接下來的十年稱為「爵士年代」。

音樂圈對「爵士樂」這詞，原本就頗多爭議。很多人認為這一詞是種榮耀，也有人覺得這詞帶有貶意，想找出別的方式來形容這場音樂革命。問題是一開始有人

以「爵士樂」稱呼這種音樂時，就已經無法下個精確的定義，這爭議因此更加難解。Jazz 一字成為白紙黑字，是一九一二年加州某報用這字形容投手球路不定，讓打者難以擊中。之後數年，這字進入大眾論述場域，用來形容各種新穎活潑的大眾文化事物。一九一三年，有位記者想定義「爵士樂」，列了一堆相關字義，越看越昏頭，但用來形容如今爵士樂的本質，卻又十分貼切。「一個新字，就像新的肌肉，只有在你一直都需要時才出現。」厄尼斯特・J・霍普金斯（Ernest J. Hopkins）在〈「爵士」頌：方加入語言世界的未來之字〉一文中寫道。他這麼形容：「不過，這個了不起、聽來又順耳的字，代表的意義就像生命、活力、能量、振奮、喜悅、精力、魅力、氣勢、衝勁、狂喜、勇氣、快樂——唉呀扯這麼多幹麼呢——就說『爵士』吧！」[1]

我們現在還是能在爵士樂中聽到「振奮、喜悅、精力」，只是從「爵士年代」之初以來，爵士樂的風貌已大幅改變。老實說，爵士樂的演化速度太快，爵士樂迷往往因此只忠於某段時期，或某種風格。外行人分不清一九五〇年的爵士樂，和四〇或三〇年的有何差別，因此對爵士樂迷這種「只聽某種風格」的行徑，更是摸不著頭腦。不過在二十世紀即興演奏的風潮席捲下，短短

五年就能代表極大的差異。邁爾士・戴維斯一九五九年的專輯《Kind of Blue》，以調式音樂呈現一種不同以往的新穎氛圍，將爵士樂推往全新的方向。這張專輯也顯示，爵士樂即興可用嚴格定義的音階（或調式）為基礎，達到早期爵士樂團「以和弦為基礎的即興」做不出的效果。不過如果你把《Kind of Blue》放一邊，來聽亞伯特・艾勒（Albert Ayler）一九六四年的《Spiritual Unity》，你會發現自己聽的是一種迥異的革命性音樂。邁爾士・戴維斯架構的是一種對音階的新態度，但不過五年後，亞伯特・艾勒就揚棄調式，推崇最原始直接的聲音，因此連「音符」的概念，都被視為有所缺失而受質疑。然而，同理類推，你把《Kind of Blue》與它問世五年前的作品來比較，如克里佛・布朗、麥克斯・洛區、亞特・布雷奇等人的經典名曲，或就拿戴維斯本人一九五四年的作品比較，你會訝於《Kind of Blue》代表了多大的進步。二十世紀中期的爵士樂，經常出現這種大規模變動。每次革命都會帶來反革命；每個突破都會讓樂迷想問：「接下來呢？」

這種情況下，每回碰上爵士樂迷，他們都會先問一個問題，也就不意外了——「你聽的是哪『種』爵士樂？」爵士樂迷甚至在爵士史上的幾個時間點，分成互

相敵對的陣營（也就是所謂的「爵士戰爭」），互損互嘲。現在想想，大家搞得劍拔弩張，真是小題大作，毫無必要。說真的，為什麼樂迷不能同時喜歡紐奧良爵士與咆勃？同時聽東岸與西岸的樂團？既愛融合爵士，又愛前衛爵士？喜歡一種風格，就得排斥另一種風格嗎？但在氣頭上，樂迷（當然也包括音樂人）往往覺得對手的成功，必然建築在自己的痛苦上，宛如體育競賽，得冠軍的只有一隊，其他人只能當輸家。但，爵士樂其實不是這樣，愛樂人只要能把網撒得更大，敞開耳朵，盡情接收新聲音、新風格，樂趣就會更多。

所幸現在這種內鬥已經緩和不少。這二十年來的爵士樂，多元性與多樣性意識逐漸抬頭，對各類音樂風格，也出現史無前例的包容。不過，一本導聆指南，還是不該忽略二十世紀的爵士樂，在各個時間點大相逕庭的各異風格。沒錯，我有可能既愛紐奧良爵士，又愛咆勃，但我對這兩種曲風，聽的重點肯定不同。因此，以下我要針對爵士樂幾種主要的風格，扼要說明它們各自的特色，以及我自己聽這些曲風時，會注意的特質。

紐奧良爵士　New Orleans Jazz

這是一切的起點。儘管爵士樂從發跡至今已變了許多，
紐奧良這批開路先鋒的印記仍存。就舉一個例子好了：
路易・阿姆斯壯在二〇年代發明的新句法和即興方式，
至今世界各地仍聽得見。他的影響不侷限於爵士樂，其
他音樂類型的無數作品中，都找得到他的影子。很多音
樂家或許受限於所學的音樂派系，渾然不覺阿姆斯壯在
樂壇的影響力，但他可是遠在這些人出世前，就引進新
的音樂詞彙，造福了這些後生晚輩。倘若這些音樂家向
阿姆斯壯借用的片段都能收版稅，只怕阿姆斯壯的後代
要變成世界首富了。

　　不過這裡我們要回溯的紐奧良爵士樂，是在阿姆斯
壯改變曲風之前。爵士樂最早出現時，是一種團體表
演。沒錯，古典紐奧良爵士樂，或許是爵士樂史上最團
體導向的曲風。一九二五年之前的遠古時代，爵士樂不
講究英雄式的個人主義（類似後來阿姆斯壯帶動的風
格）。當時最能凸顯團隊特色的表演，是所有管樂器同

時一起吹奏對位旋律，每位樂手既要展現個人風格，又要融入團體表演。

　　這種表演通常需要三種管樂器。短號（或小號）吹奏宣示性的旋律樂句，包含許多切分音，屬於中聲區。長號則負責低聲區，提供有力的爆發音。單簧管在高聲區，綴以裝飾樂句與爵士風元素。這三種管樂器同時演奏，或許會讓人覺得三兩下便荒腔走板，畢竟這三種樂器要怎麼盡情表現，卻又不互相干擾？但說也神奇，只要高手上場，這三種元素不僅能融為一體，還能綻放耀眼的火花。

　　我認為這正是二十世紀音樂中最悅耳的聲音。爵士樂自開山始祖登上舞台後，便不斷推陳出新，而且或可說與時俱進。當然，也變得更複雜。但我並不覺得現在的爵士樂比當年的紐奧良爵士更悅耳、更活潑。走筆至此，我想到一個詞：「非理性繁榮」（irrational exuberance），前聯準會主席葛林斯潘（Alan Greenspan，喔對了，他以前玩薩克斯風）用這詞兒來形容股市過熱，不過我在此用它來形容紐奧良的爵士樂。*

　　然而，爵士樂可說從一開始，就存在這種個人與團

體間的拉鋸。你可以在爵士樂的每個關卡，聽見樂手想在「確立個人風格、開發獨奏特色」，與「在團體框架內發揮」之間，努力尋求平衡。二〇年代中期，路易・阿姆斯壯改變了這平衡。你可以拿「國王」奧利佛的「克里奧人樂團」（Creole Band）一九二三年的錄音，與阿姆斯壯一九二八年在〈West End Blues〉的小號演奏相比，你會發現阿姆斯壯在克里奧人樂團的表現大致仍很節制，與樂團融為一體；在〈West End Blues〉中，則變得大膽奔放、出神入化。不過五年，爵士樂便從講究均衡的團體活動，演變為獨奏者的競技舞台，而這一變即無回頭路。就連現今演奏紐奧良風格爵士樂的樂團，仍會留下許多讓樂手獨奏的空間。

我覺得聽爵士樂有個樂趣，就是聽不同的音樂家怎麼處理這種拉鋸。第三章提過的「果醬卷」摩頓，就是一板一眼合乎框架，或至少可以說，在隨興寫意的爵士世界中，他比較講究形式。他可以允許樂手獨奏，但只

*作者補充：葛林斯潘年少時玩過單簧管、薩克斯風、長笛，也曾考慮以爵士樂手為業。他十六、七歲左右，曾與日後鼎鼎大名的史坦・蓋茲在同一業餘樂團演出（他比蓋茲大一歲）。葛林斯潘把自己的技法程度與蓋茲一比，便覺得還是去研究經濟學比較適合。

占很小的比例，而且樂手的個人特色，仍不能蓋過樂團的整體表現。而另一種極端就是路易・阿姆斯壯的諸多徒子徒孫，不僅仿效他凸顯個人的作風，也讓這種風格成為爵士樂的常規。

阿姆斯壯在二〇年代末大放異彩，爵士樂迷很難不把焦點放在他這時期獨樹一格的幾首曲子。這些曲子確實值得有心人關注，我們在本書後面也會討論到。然而，你要是不留心聽更早期的錄音，很難確實了解阿姆斯壯破舊立新的真義，也無從理解爵士樂革命何以在一戰後橫掃美國樂壇。若要按時間順序回顧爵士樂史，我會從「國王」奧利佛一九二三年的〈Dipper Mouth Blues〉與〈Froggie Moore〉這兩首錄音開始。奧利佛在〈Dipper Mouth Blues〉中，有知名的短號獨奏，但〈Froggie Moore〉中，就讓他的愛徒阿姆斯壯獨奏。這兩首曲子的即興，都巧妙地融入其他樂器。這時的爵士樂，仍大多是團體表現。

然後再拿阿姆斯壯一九二七年的〈Potato Head Blues〉，或一九二八年的〈West End Blues〉來比較。我前面不是說過，爵士革命大概每五年就會出現一次？這就是個明證。二〇年代末，我們已經來到爵士獨奏者的

英雄年代,而路易‧阿姆斯壯無論是即興演奏上的創新,和表達自己音樂理念時的從容,在當時都跑在所有人前面。這時紐奧良爵士樂的基礎仍在,我們也仍偶爾聽得到三種管樂器演奏對位旋律的「非理性繁榮」,但絕大多數的表演,都著重樂手的個別獨奏。或者再說白一點,阿姆斯壯其實是帶著每個人,與他一同邁入這大膽的新境界。大家評斷樂團領班,甚至其他樂手時,也越來越常拿他們的獨奏本領當標準。

如此的轉變,在二〇年代末已然完成。這段時間,爵士樂的發展,也遠遠超出了發跡之地紐奧良的範圍。這種強調即興、節奏、情緒與個人風格的音樂,開始風靡全國,或可說這種音樂代表的時代,就是史考特‧費茲傑羅筆下的「爵士年代」。爵士樂此時更在芝加哥、紐約,和許多美國一線城市逐漸壯大。無論哪個新環境,爵士樂都能在當地找到大批支持者,同時繼續轉變、演化,它是藝術形式,也是商業活動。只是,儘管爵士樂絕不原地踏步(而且注定要超越紐奧良前輩之風),仍有許多樂迷,對最早期的爵士樂情有獨鍾。

紐奧良爵士：推薦曲目

路易‧阿姆斯壯〈Heebie Jeebies〉1926.2.26

路易‧阿姆斯壯〈Potato Head Blues〉1927.5.10

路易‧阿姆斯壯〈Struttin' with Some Barbecue〉1927.12.9

路易‧阿姆斯壯〈West End Blues〉1928.6.28

席尼‧貝雪〈I've Found a New Baby〉1932.9.15

席尼‧貝雪〈Wild Cat Blues〉1932.6.30

強尼‧達茲（Johnny Dodds）〈Perdido Street Blues〉1926.7.13

弗萊迪‧凱帕（Freddie Keppard）〈Stock Yards Strut〉1926.9

「果醬卷」摩頓〈Black Bottom Stomp〉1926.9.15

「果醬卷」摩頓〈Sidewalk Blues〉1926.9.21

「國王」奧利佛〈Dipper Mouth Blues〉1924.6

「國王」奧利佛〈Froggie Moore〉1923.4.6

正宗迪西蘭爵士樂隊〈Livery Stable Blues〉1917.2.26

芝加哥爵士　Chicago Jazz

芝加哥爵士有極濃的紐奧良爵士色彩，這也難怪，因為許多頂尖的紐奧良爵士音樂人，二〇年代間搬到了芝加哥，而當時美國中西部有不少爵士樂手，正認真研究、仿效這些高手的技法與樂曲，但也不忘加入自己的獨門曲風，進而拓展了爵士樂影響的範圍。

　　爵士樂的質感，也在這新環境中逐漸有了變化。薩克斯風在芝加哥爵士樂團中露面的機會變多了，有時還取代長號，使各樂器音質的凝聚力更強。不過就算樂團中仍有長號，它的功能也多是演奏旋律，穩定節奏的作用比較小。單簧管到了芝加哥爵士也搖身一變，揮別了紐奧良爵士時期的花瓶角色，得以演奏更流暢、內含切分音的動機（motifs）。單簧管手很多時候會成為樂團的明星領班，或備受注目的獨奏者，這在早期紐奧良爵士非常罕見。十年下來，吉他取代了斑鳩琴；低音號在爵士樂團中絕跡，原本的功能性角色，由低音大提琴（貝斯）取代。

　　如此一番更迭後，樂音更加流暢，卻也有更花俏躍動的特質，尤其在背景節拍中更為明顯。紐奧良爵士的鼓組節拍很穩定，芝加哥樂隊卻會刻意擾亂節奏，像是在曲子新樂節開始前的最後一拍，加上嘈雜的鈸和重音大鼓──這種技法叫「爆發」（explosion）。這種爆發也可能在樂節最末發生：管樂手先吹出和弦，鼓手略做暫停，再加入戰團。樂團常會在一個短樂節中，轉換幾種不同的節奏，讓曲子多點變化，也有可能是鼓手在一個循環樂段結束前，刻意頻繁加重反拍。打擊樂器固然仍扮演支援管樂器的角色，卻也越來越常與管樂器互別苗頭──這態度上的轉變，仍常見於現今的爵士樂壇。

　　更令人訝異的是，早期紐奧良爵士樂的兩拍節奏，逐漸演變為現代風的四拍。把「國王」奧利佛一九二三年的錄音，和瑞德・麥肯錫（Red McKenzie）與艾迪・康頓（Eddie Condon）一九二七年的芝加哥風對照來看，不難察覺在爵士樂演進的過程中，這細微但明確的轉變。流暢的 4/4 拍，在往後的十年越發盛行，尤其在三〇年代崛起、曲風更閒散搖擺的堪薩斯爵士中更顯著（這後面會提到）。芝加哥爵士樂，正介於這兩種感受之間。它保留了行進樂隊與散拍樂「一、二，一、二」大步前進的律動感，但反覆的搖擺節奏，沒有早期紐奧

良爵士樂那麼明顯。芝加哥爵士的樂手,顯然對搖擺的本質有了新想法,也無畏反對聲浪,採用了 4/4 拍。

這段期間的芝加哥爵士樂手,演奏的很多曲子和紐奧良爵士樂手偏愛的一樣,卻在許多重要的層面,走出與前輩不同的路。你還是在芝加哥爵士中聽得到十二小節藍調,只是出現的頻率不像紐奧良爵士那麼高。取而代之進入爵士樂中的,是職業作曲人譜寫的大眾歌曲──或許這沒什麼好意外,那個時代流行樂的作曲人,不僅欣然接納爵士樂,更打造出適合爵士樂風的曲子。可以說,爵士樂與流行樂的結合,迫使音樂人設法把帶切分音的搖擺風,融入各式各樣的素材,如幽默歌曲、社交舞曲、情歌等等。

這段時期最大的突破,莫過於慢板爵士抒情曲的誕生。爵士樂在這之前,除了偶有的慢板藍調之外,一直是令人手舞足蹈打拍子的音樂。大多數曲子的速度都是中等快速,用步伐來比喻,就是「小跑步」,還不到「衝刺」的地步(真的快到誇張的曲子,是四〇年代的事),但節奏感還是很強,可以讓大夥兒聽得興致盎然,左搖右晃。爵士樂也可以浪漫慵懶,算是史無前例,而這場革命,並非源自紐奧良,而是美國中西部。

　　這嶄新而低調的風格，最先引起注目，是因為畢克斯‧拜德貝克（Bix Beiderbecke）的錄音。這位一九〇三年生於愛荷華州達文波特市的短號手，最出名的就是一張俊美的娃娃臉，甚至到晚年，他依然像個拉斐爾畫中的可愛小天使。他在芝加哥的爵士樂生涯，早在高中就讀「湖森學院」（Lake Forest Academy）時開始，也很快有了一批忠實樂迷，甚至包括爵士樂同業。他完全靠自學，演奏中總帶著那麼點愁緒，讓爵士樂流露的感情更加豐富。路易‧阿姆斯壯有次回想拜德貝克的表演，感想是：「說真格的，那些個美妙的音符，把我整個人都穿透了。」[2] 拜德貝克在〈I'm Coming Virginia〉與〈Singin' the Blues〉兩曲的錄音，都與薩克斯風手法蘭奇‧莊鮑爾（Frankie Trumbauer）合作，催生了更慵懶的爵士即興法——這冷熱混雜的新曲風，影響的後世音樂家不計其數。

　　很多重要的芝加哥爵士音樂家，是歐洲移民第二代或第三代，因此也把自己獨特的族裔元素帶入了爵士樂。班尼‧古德曼（Benny Goodman）的某些小調爵士樂曲中，或某些猶太裔樂手的即興演奏中，都聽得出些許克列茲莫音樂（klezmer）的痕跡。小提琴家喬‧凡努提（Joe Venuti）與吉他手艾迪‧朗（Eddie Lang，

本名是 Salvatore Massaro），融入義大利弦樂風格，成為他們自己的招牌。歌手平・克勞斯貝（Bing Crosby）剛出道時，是與拜德貝克一同在保羅・懷特曼（Paul Whiteman）樂團演出。他自成一格的質樸歌聲，明顯有愛爾蘭裔美國人的色彩。這些人都取材自既有的爵士樂元素，卻也把各自的特質帶入爵士樂。

在介紹下個類型之前，我要說明一點：「芝加哥爵士」這詞，或有讓人誤解之虞。前述的這些音樂家，或許與芝加哥有些關聯，但其中很多人的老家並非芝加哥，有人則是在紐約、加州等地大放異彩。然而，說芝加哥是這波革新運動的重鎮，當之無愧。這裡有許多爵士樂先鋒，激勵了許多背景各異的年輕音樂家，把爵士樂轉為一種主流的美國文化現象。如此轟動之事，豈能僅限一市（無論該市有多大）。不過事實也證明，這種爵士樂快速散布至美國各地（沒多久也散布至全球），大多要歸功於二〇年代的芝加哥，匯聚了各種不同的力量在此迸發。

芝加哥爵士：推薦曲目

畢克斯‧拜德貝克與法蘭奇‧莊鮑爾
　　〈I'm Coming Virginia〉1927.5.13
畢克斯‧拜德貝克與法蘭奇‧莊鮑爾〈Singin' the Blues〉1927.2.4
平克勞斯貝與畢克斯‧拜德貝克〈Mississippi Mud〉1928.1.20
「芝加哥節奏之王」樂團（Chicago Rhythm Kings）
　　〈I've Found a New Baby〉1928.4.4
艾迪‧康頓與法蘭克‧泰許馬赫（Frank Teschemacher）
　　〈Indiana〉1928.7.28
艾迪‧朗與喬‧凡努提〈Stringin' the Blues〉1926.11.8
麥肯錫與康頓「芝加哥人」樂團〈Nobody's Sweetheart〉1927.12.16
皮威羅素（Pee Wee Russell）與傑克‧提嘉頓（Jack Teagarden）
　　〈Basin Street Blues〉1929.6.11

哈林大跨度鋼琴　Harlem Stride

新的東西，不分美醜，向來都往紐約跑。紐奧良與芝加哥這兩地的爵士樂，也很快在這新環境，找到樂於嘗新的聽眾。不過紐約當然也有自己的新招，尤以哈林區為最。二十世紀前半，非裔美國音樂的許多重大發展，都是以哈林區為跳板。

爵士樂史上，哈林大跨度鋼琴（有時也簡稱為「大跨度」，stride）仍是最特立獨行、個人特質最強的演奏風格。爵士樂的驚人之舉，常由樂團發起，樂團成員要同心協力，用別具巧思的方式你來我往，追求新的突破。就連路易‧阿姆斯壯這位爵士樂的祖師爺，也始終是在樂團中表演。但哈林大跨度鋼琴完全不同，它需要高超的鋼琴演奏技巧，除了鋼琴手靈巧的十隻手指外，完全不需其他樂器從旁支援。

大跨度彈法的起源，可溯及十九世紀末左右，風靡

全美的散拍樂鋼琴。大跨度鋼琴手也學會散拍樂那般活潑奔放的彈法，左手幾乎都負責打拍子，但也在鍵盤的低音區和中音區之間，不斷來回「大跨度」移動。左手在每一小節的第一拍與第三拍，大多會在低音區彈八度或十度音，再跳到中音區彈奏對應和弦。右手則和散拍樂一樣，在拍與拍之間加入切分音，演奏旋律、裝飾音、即興演奏等等──這在一般爵士樂團中，大多是管樂器來負責。這種結合散拍樂的活潑路線，與二〇、三〇年代爵士樂的新技法，外加借自古典鋼琴和新散拍樂鋼琴*的招數，融於一爐的成果，就是這種令人耳目一新的音樂。

　　你當然也可以加進別的樂器，只是其實不太需要。有了這種彈法，鋼琴就是全場的重心，一個獨力運轉的音樂小宇宙，可以持續在背景打拍子，又能不斷施放燦爛的音樂火花。其實，大跨度鋼琴早就是許多節慶聚會的要角，就像經濟大蕭條時代，哈林區的許多「房租派

*譯註：Novelty piano，也稱 novelty ragtime，繼散拍樂後盛行於二〇年代的爵士樂類型，比散拍樂的結構與聲吾複雜，也需要更高超的彈奏技巧。只是二〇年代末大樂團崛起，鋼琴不再成為要角，此類型也隨之式微。

對」，鄰居們付入場費參加派對吃喝玩樂，所得收入用來繳房租。你可以從大跨度演奏中，聽見這類場合對它的影響力，它的曲風洋溢歡欣、華麗，處處聽得到爐火純青的技巧，但始終維持強烈的節拍，跳舞也不愁抓不到拍子。

此道的佼佼者，或許人如其樂，也同樣喜歡引人注目。樂評家提到哈林大跨度「風格」時，指的也可能是這些焦點人物光鮮的打扮與外放的舉止。這其中最知名的費茲・華勒，可說是二十世紀前半數一數二的高手。他唱歌、講話都走比較誇張的路線，但你不可能因此無視他神乎其技的演奏。他可以向古典樂的印象派元素取材，也寫得出精心打造的流行歌曲，但他音樂的核心，始終是大跨度鋼琴之美——在〈Viper's Drag〉與〈Alligator Crawl〉這兩曲中的鋼琴獨奏，尤為明顯。

大跨度鋼琴這領域，競爭相當激烈，費茲・華勒人紅唱片賣得好，自然少不了想來踢館的人。綽號「獅子」的威利・史密斯（Willie Smith），就是大跨度鋼琴的另一門神，誰挑戰都不怕。艾靈頓公爵曾說史密斯「骨子裡是古羅馬戰士」。若想和「獅子」單挑，「可得當下證明你是那塊料，你得馬上坐在鋼琴前面露幾

手，證明你有那個本事。」史密斯會一邊在挑戰者旁邊晃，一邊抽雪茄，要是聽到對方的演奏中有絲毫弱點或遲疑，他會毫不猶豫開罵，而往往以這句結尾：「給我起來。我示範給你看該怎麼彈。」[3] 有些優秀的鋼琴家，同樣會刁難來踢館的人，像是詹姆斯・P・強生（James P. Johnson）、唐納・蘭伯特（Donald Lambert）、拉奇・羅伯茲（Luckey Roberts），還有如艾靈頓公爵這樣的後起之秀。這些人後來把這場革新運動稱為「哈林學校」（the Harlem school），這裡學子眾多，也都上了永生難忘的課。無論這樣的技術交流基於善意或競爭，都激勵了所有參與者卯足全力，一同為後世留下可觀的作品，對美國鍵盤音樂的演進，貢獻歷久不衰。

鋼琴手亞特・泰坦（Art Tatum）是此一門派的翹楚，卻也是最受質疑的人物。他的大師地位不在話下，論技法、論對爵士鋼琴的見解，都是無可匹敵。他的演奏法有扎實的大跨度鋼琴基礎，只是他更向十九世紀末、二十世紀初的各種音樂取材，在這地基上打造出巴洛克風的建物。他除了以左手負責低音節拍的大跨度彈法外，還會加入各種元素，從花俏的布基烏基（boogie-woogie），到李斯特的狂想曲，不一而足。就連今日長於即興演奏的鋼琴家，也難以完全模仿亞特・泰坦為爵

士樂引進的多元技法。不過,假如你想聽最純粹的大跨度鋼琴,可別聽泰坦的版本。威利·史密斯和拉奇·羅伯茲的作品,可以讓你更清楚「哈林學校」的本質。不過,泰坦還是絕對值得你關注的一號大將。只有他能證明,如此豐富有力的樂音,足以引你領略格局更大的美式鋼琴演奏藝術,和那個年代你在音樂廳或音樂學院聽到的一切,同樣動人心弦。

哈林大跨度鋼琴:推薦曲目

艾靈頓公爵〈Black Beauty〉1928.10.1
詹姆斯·P·強生〈Carolina Shout〉1921.10.18
拉奇·羅伯茲〈Ripples of the Nile〉1946.5.21
威利·史密斯(別號「獅子」)〈Sneakaway〉1939.1.10
亞特·泰坦〈I Know That You Know〉1949.4.2
亞特·泰坦〈Sweet Georgia Brown〉1941.9.16
亞特·泰坦〈Tea for Two〉1933.3.21
費茲·華勒〈Alligator Crawl〉1934.11.16
費茲·華勒〈Dinah〉1935.6.6
費茲·華勒〈Viper's Drag〉1934.11.16

堪薩斯爵士 Kansas City Jazz

早期爵士樂熱熱鬧鬧風靡全美的同時，另一種不同的樂
風，正在美國中心地區初露頭角，而這波新風潮的重
鎮，就是堪薩斯市。一九三〇年代，堪薩斯爵士樂的搖
擺風還是很強，也同樣受舞客歡迎，但節奏律動有較多
細微的差異，不像之前那樣快馬加鞭。獨奏仍有切分
音，但更為流暢，更注重旋律發展，也更甘於走平實路
線。曲風活潑依舊，只是多了一種宜人的自在，無拘無
束的暢快之感。「慵懶」（laid-back）這詞在經濟大蕭
條時還沒出現，不過假如那時就有這詞兒，拿來形容堪
薩斯爵士，再恰當也不過了。

　　樂團中的每種樂器，都必須有所改變，才能奏出這
種曲風。就拿喬・瓊斯（Jo Jones）這位鼓手為例，他是
貝西伯爵樂團多年的班底。你可以聽出他已脫離早期爵
士樂團讓鼓打固定拍子的角色，而衍生出新的打法。節
拍從小鼓、大鼓，一路移到腳踏跋，令人目不暇給。
（沒多久，到了四〇年代，鼓手發現可以用疊音跋帶動

樂隊，前述這種打法就沒那麼時興。）節拍脈動仍不間斷，只是緩和許多，不再那麼搶眼。喬・瓊斯有時甚至會把鼓棒放一邊，用鼓刷來演奏，創造出一種柔和的旋律動感，這對早期爵士樂的樂手來說，簡直前所未聞。

　　直立式貝斯在這波變動中，彷彿為了發揮平衡作用，相對變得更為強勢。我們可以聽貝斯手華特・佩吉（Walter Page）突出的表現，他用一小節四拍的行走貝斯旋律，帶動整個樂團。貝斯和鼓為鋼琴手製造了節奏上的緩衝，鋼琴手再也不用彈那麼多音符。而最清楚鋼琴在這方面的新可能，也最有想法的，莫過於貝西伯爵。他利用鋼琴發聲、插話，有時為整首曲子帶來些許清脆的節奏底蘊，有時甚至全然無聲──這麼做，大多是為了回應節拍，不在助陣。

　　管樂器的角色，也隨著節奏組的這些改變而不同。我們甚至可說，管樂器衝勁十足獨奏時展現的自信，讓管樂器的表現更放得開。它可以奮力搖擺，也可以自在滑拍。假如管樂組緩和下來，伴奏會隨之配合；要是他們想帶動氣勢、火力全開，讓舞客走進舞池，伴奏也會跟著高亢起來。

　　我們還是在這新曲風中，聽得到爵士樂的傳統元素，只是很有技巧地修正過。藍調仍是堪薩斯爵士中的主調，只是不像巴迪・波頓和「國王」奧利佛時期那麼刺耳。這種曲子的藍調圓潤許多，也或許沒有早期藍調尖銳，卻變得更適合廣大聽眾。假如我們已能從芝加哥爵士樂聽出一小節從兩拍變四拍，那三〇年代的堪薩斯爵士樂團，可說把這個轉變發揮到極致。你可以聽見曲子以四小節單位不斷前進，樂句延長，節拍也活潑起來。持續的節拍，讓曲子非常適合跳舞，但多了種舉重若輕的質感。這種「四兩撥千斤」的感覺，正是堪薩斯爵士樂的迷人之處。

　　這波風潮的領導人物，應可說是樂團領班班尼・莫頓（Bennie Moten）。他於一九三二年十二月，為「勝利」（Victor）唱片公司錄製的曲子，可說是堪薩斯爵士的經典範例。只可惜莫頓在一九三五年四月，因扁桃腺手術失誤而死，於是他旗下的許多樂手，便轉投他的鋼琴手貝西伯爵組成的新樂團。貝西隔年帶團前往芝加哥與紐約，沒多久就開始為「德卡」（Decca）唱片灌錄專輯。這時的堪薩斯爵士樂已揮別地域標籤，開始影響全美的爵士樂團。從很多角度來看，「搖擺時代」的崛起，以及三〇、四〇年代爵士大樂團的空前盛況，都是堪薩斯

爵士樂打下的基礎。

　　倘若說這盛名要歸功於貝西伯爵，那他的次中音薩克斯風手，萊斯特·楊，則可說是三〇年代間，讓世人重新認識爵士樂的功臣。萊斯特·楊的演奏，無論從哪方面來看，都不是走大家走的那條路。他把薩克斯風吹得比同輩樂手圓潤許多，句法也出自他對旋律的敏銳體察，而不受切分音影響。這些特立獨行之舉，起先還遭同儕嘲笑，最後卻成了美國爵士樂的主流。從某些層面來看，萊斯特·楊可說是爵士樂史上，具有承先啟後意義的人物——他介於拜德貝克與莊鮑爾的爵士風浪漫主義，和五〇年代酷派爵士的蓬勃發展之間，連接了這兩端。不過說這「一脈相承」，對萊斯特·楊不太公平，他受讚譽，不該僅是因為對後世的影響，重點應該是他在世時的成就。儘管他能把薩克斯風吹得纖細柔美（尤其是在與歌手比莉·哈樂黛合作時），他的音樂也有種精悍的氣勢，令他成為眾樂手互飆即興（jam session）時，令人生畏的一號人物。

　　對堪薩斯爵士樂最貼切的評價，或可說它拓展了爵士樂的語彙，與情緒面的廣度。它可私密可奔放，或生動或感傷，可浪漫可前衛，卻絕無粗礪稜角，也始終有

助社交，散播歡樂。也難怪在它之後，以搖擺為特色的
大樂團爵士樂，主導了商業化音樂市場，在二戰前數年
廣受全美歡迎。

堪薩斯爵士樂：推薦曲目

貝西伯爵〈Jumpin' at the Woodside〉1938.8.22

貝西伯爵與萊斯特・楊〈Oh, Lady Be Good〉1936.10.9

貝西伯爵〈One O'Clock Jump〉1937.7.7

比莉・哈樂黛（與萊斯特・楊）〈I Can't Get Started〉1938.9.15

堪薩斯七人組（與萊斯特・楊）〈Lester Leaps In〉1939.9.5

堪薩斯六人組（與萊斯特・楊）〈I Want a Little Girl〉1938.9.27

安迪・寇克（Andy Kirk）（與瑪麗・露・威廉斯 Mary Lou Williams）
　　〈Walkin' and Swingin'〉1936.3.2

傑・麥克湘（Jay McShann）〈Confessin' the Blues〉1941.4.30

班尼・莫頓〈Moten Swing〉1932.12.13

瑪麗・露・威廉斯〈Clean Pickin'〉1936.3.11

大樂團與搖擺時代
Big Bands and the Swing Era

一九二〇年代這十年間，有些觀念先進的爵士樂團領班，用較大編制的樂團，以各種不同的技術，實驗新的爵士樂表演方式——也就是不個別強調小號、長號、薩克斯風等，而是一次主打全部的樂器組。無論是整場表演，甚至只表演單曲，每一類樂器都能扮演多種角色。個別樂器組或許會演奏旋律或重複的短樂句，也可能會一起演奏和弦。他們可以支援獨奏者，或與其他小組輪流演奏。這類擴大編制的樂團中，個別成員仍有即興演奏的機會（爵士音樂人仍以此種臨場發揮為招牌），不過這個階段的職業樂團團員，也得會讀樂譜，並互相搭配，一同演奏大眾熟知的原創作曲與編曲。

你可以説這段過程是正宗「爵士管弦樂團」的成形之路——在古典音樂的世界，相對應的就是交響樂團。而一群頗有遠見的作曲家兼編曲家，在這其中扮演了關鍵角色。有人從此名留青史，好比艾靈頓公爵；有人則

成為知名樂團領班，並以自由作曲家兼編曲家為業，像是佛萊契・韓德森（Fletcher Henderson）、唐・瑞德曼（Don Redman）、班尼・卡特（Benny Carter）；也有人始終隱身幕後，例如比利・史崔洪（Billy Strayhorn）、比爾・查利斯（Bill Challis），和賽・奧利佛（Sy Oliver）。這些人對後世的影響，無法以他們的知名度來衡量，最理想的評斷方式，應該是聽這整段時期的錄音，你可以回溯爵士樂從一種自然流暢、隨興為之、幾乎無法用記譜法表達的音樂，演變為可用符號標示，也更複雜的管弦樂，而且樂團成員數量驚人，可以塞爆整個舞台。

大樂團不是班尼・古德曼的發明。艾靈頓公爵、貝西伯爵、佛萊契・韓德森等人，都為古德曼日後的成功奠定基礎，但古德曼確實是把大樂團爵士樂帶進美國主流市場的關鍵推手。後人常把他一九三五年八月二十一日，在洛杉磯帕洛瑪舞廳（Palomar Ballroom）的演出，視為搖擺時代的開始。他的樂團之前巡迴全美時，觀眾的反應都有點冷淡，洛杉磯那晚的樂迷卻意外熱情。這不僅是古德曼事業的轉捩點，也讓當時娛樂界的巨頭們，看見這種快節奏舞曲的商業潛力。不多久，搖擺爵士樂就傳遍了美國大街小巷——從廣播、唱片、電影，到數千家舞廳、夜總會，處處可聞。

　　為引導各位認識這種類型的音樂，我固然可以比照前人，強調它在這段時期藝術與歷史上的重要性，但我要請各位記得一點：它也是當時最新潮、最流行的商業化音樂。最神奇的，倒不是艾靈頓公爵、班尼‧古德曼等音樂家，寫出豐富又複雜的音樂傑作，而是他們在大賣數百萬張唱片、主宰（今日所謂的）大眾文化場域之餘，竟還寫得出如此傑作。你在聽三○、四○年代的大樂團作品時，請特別注意這些音樂家，如何拿捏雅俗之間巧妙的均衡。

　　亞提‧蕭（Artie Shaw）可謂二戰前數月全美最受矚目的音樂家，從他的作品恰能看出這種新音樂類型天生的矛盾。他寫出美國流行音樂史上最為錯綜複雜的曲子，好比旋律千迴百轉、忽高忽低，迷宮似的〈Star Dust〉；又如用一百零八個小節曲式寫的〈Begin the Beguine〉。但他也寫得出曲調簡單重複、大受舞客歡迎，或帶有拉丁風情、成為搖擺時代大賣金曲的〈Frenesí〉（改編自他在墨西哥暫住時，偶然聽到的某首無名之曲）。總之無論哪種曲子，大眾一律買帳，也因此亞提‧蕭偶爾與弦樂四重奏一同演出，並不稀奇；班尼‧古德曼請匈牙利鋼琴家貝拉‧巴爾托克（Béla Bartók）和美國作曲家艾隆‧柯普藍（Aaron Copland）譜曲，也不是

什麼怪事；艾靈頓公爵在卡內基音樂廳演出他的野心之作〈Black, Brown & Beige〉組曲，就更不足為奇了。你還可以在網路上找到貝西伯爵一九三八年在紐約蘭道爾島（Randall's Island）演出的影片，全場觀眾聽得如癡如醉，人數之多，不亞於胡士托音樂節。

美國音樂史上，雅俗之間的界線，從不曾如此模糊；這兩個迥異的世界，也不曾有如此令人驚喜的互動。試想，現今的流行音樂團體，插花演奏莫札特單簧管協奏曲時，豈會有班尼・古德曼那等從容？抑或某排行榜冠軍天團，在卡內基音樂廳演出史特拉汶斯基的作品時，怎可能有伍迪・賀曼（Woody Herman）領軍的「群」（Herd）樂團*演奏《黑檀協奏曲》（Ebony Concerto）的水準？就更別指望小賈斯汀或泰勒絲挑戰這類音樂了。

*譯註：伍迪・賀曼是單簧管手，他領軍的管弦樂團於 1944 年名為 The First Herd（第一群）。史特拉汶斯基聽了他們的演奏，大為驚豔，應賀曼之邀寫了《黑檀協奏曲》，並由該樂團於 1946 年在卡內基音樂廳演出。賀曼隨後解散了 The First Herd，於 1947 年另組 The Second Herd，1950 年起還有 The Third Herd。

這是美國流行音樂史上多輝煌的時刻啊，只是，當然，好景不常。二戰還沒打完，這黃金時代便走向盡頭。四〇年代這十年間，不斷重複短句的時髦舞曲與浪漫抒情曲，逐漸主導了大樂團的曲目。葛倫・米勒（Glenn Miller）、湯米・多西（Tommy Dorsey）等長於這類風格的樂團領班，努力在搖擺風與流行樂間尋求折衷。到了五〇年代，多西樂團中的法蘭克・辛納屈竄起，成為知名流行歌手，絕非偶然。五〇年代初的樂迷，偏愛簡單討喜的曲子，倘若米勒沒在一九四四年因空難喪生*，為這新需求改變風格，對他來說想必易如反掌。可惜，那時期大多數的爵士樂團領班，彈性沒這麼大，能走到五〇年代太平盛世的搖擺大樂團並不多，很多樂團因此解散或裁員。爵士樂與流行樂，自此繼續分道揚鑣，此後少有交集，留下難以填補的鴻溝。然而，搖擺時代證明了，這兩種音樂類型，至少曾短暫交會過。

在這波大樂團風潮下，小編制樂團不受影響，繼續

*譯註：米勒搭乘的飛機，於一九四四年十二月十五日，在英吉利海峽上空失蹤，因飛機殘骸始終未尋獲，關於米勒的下落眾說紛紜。

茁壯。流行大樂團的任務是讓舞客開心；小型樂團則多在夜總會演奏，聽眾大可安心坐著喝一杯、聽音樂，不必在舞池中扭腰擺臀。此外，小型樂團比較重視即興演奏，對長於獨奏的樂手來說，這是最理想的舞台。編制小，也就不必像大樂團在舞廳那般，非有貌美的歌手獻唱不可。這類小樂團或許在商業化市場並不吃香，但在美國日常生活少不了爵士樂的那個年代，眼光前衛的小型樂團，仍不時有暢銷之作，也自有大批擁護者。柯曼・霍金斯一九三九年〈Body and Soul〉的錄音，是爵士音樂人必學之曲，卻也是一推出即大賣的熱門單曲。班尼・古德曼常在表演中加入較繁複的小型樂團式間奏，他與鼓手金・克魯帕（Gene Krupa）、非裔鋼琴手泰迪・威爾森（Teddy Wilson）組成的三重奏，不僅大受搖擺時代的聽眾歡迎，也打破了娛樂圈的種族藩籬。

大樂團與搖擺時代：推薦曲目

湯米・多西〈Opus One〉1944.11.14

艾靈頓公爵〈Cotton Tail〉1940.5.4

艾靈頓公爵〈Harlem Air Shaft〉1940.7.22

艾靈頓公爵〈Take the 'A' Train〉1942.2.15

班尼・古德曼〈Sing, Sing, Sing〉1938.1.16

班尼・古德曼三重奏〈After You've Gone〉1935.7.13

柯曼・霍金斯〈Body and Soul〉1939.10.11

佛萊契・韓德森〈New King Porter Stomp〉1932.12.9

葛倫・米勒〈In the Mood〉1939.8.1

亞提・蕭〈Begin the Beguine〉1938.7.24

咆勃 / 現代爵士
Bebop / Modern Jazz

搖擺時代的小型樂團，為下一波的爵士樂革命鋪了路。
到了四〇年代中後期，這群爵士樂的創新先鋒，把前輩
走的光鮮大眾路線拋諸腦後。他們不怎麼熱衷於討好舞
客，也無意主打俊美歌手。比起這些，他們更看重演奏
能力和即興技巧。最重要的是，這批樂手亟欲拓展爵士
樂詞彙，也願意為此放手一搏，即使這代表他們永遠無
法像古德曼和艾靈頓公爵那樣，跨足不同音樂領域而功
成名就。樂迷開始稱這種刺耳的新類型為「現代爵士」
（modern jazz）——暗指它就像畢卡索的「現代繪畫」，
或萊特（Frank Lloyd Wright）的「現代建築」。照這說法，
這種音樂應該會嚇到一般大眾（有時甚至可能害他們一
頭霧水），而這些樂手也真的辦到了。

　　頭一次聽這種音樂的人，馬上感受得到它的不同。
首先，最引人注意的，就是樂手的速度與演奏功力。並
不是每首曲子都快如閃電，但超快節奏似乎才能掌握
「咆勃」（bebop）的本質（「咆勃」是後來才有的名稱，

有時則因擬聲，簡稱為「bop」，中譯則仍為「咆勃」）。
「咆勃」如脫韁野馬，對表演者和聽眾的要求都極高。
的確，很少有人敢隨著咆勃樂起舞，而這也是爵士樂史
上頭一遭，樂迷竟然會乖乖坐著聽，甚至在演出中也不
會私下交談，全神貫注，表示對樂手的尊重。

這種音樂天生複雜，不熟悉的人，很容易因技術細
節暈頭轉向，不過我對新手的建議是：頭一次聽現代爵
士時，先把這些細節放一邊，把重點放在超快速咆勃中
蘊含的能量與活力。現代爵士的技術面固然繁複，卻不
代表樂手只是想展現音樂概念，冷冰冰不帶感情。咆勃
的美感，比較像是中世紀武士間的格鬥，或某種玩命的
高空鋼索特技。在你想拆解分析它之前，應該先讓自己
完全沉浸於這些演出給你的感官衝擊，若要比喻，應可
說是即興演奏領域的極限運動吧。

當然，這種類型有很多面向可以分析。你漸漸熟悉
咆勃後，就會發現可分析之處越來越明顯。咆勃的主力
推手，如查理・帕克、迪吉・葛拉斯彼、巴德・鮑威爾
（Bud Powell）、瑟隆尼斯・孟克等多人，對爵士樂的旋
律、句法、和聲、節奏，都有新想法。只是許多爵士音
樂家和樂迷，對爵士樂的期望，源自搖擺時代爵士樂團

演奏舞曲的傳統，所以對咆勃的驚人之舉反彈很大。

　　既然這種新類型爭議這麼大，你或許以為咆勃這些人，是主張揚棄所有戰前爵士樂的關鍵要素？其實不然。咆勃的樂器大致都一樣，節奏組是鋼琴、貝斯、鼓，有時會請吉他手來支援管樂手（一般是薩克斯風、小號，偶爾會有長號）。現代爵士的曲式，也多半是三〇年代盛行的十二、十六、三十二小節結構。有時作曲用的和聲模進（harmonic sequences），甚至和早期的熱門曲子完全相同。

　　咆勃除了前述這些元素外，其他完全異於以往。旋律線和即興樂句變得更長、更快、更繁複，而且往往充滿了延伸音和半音階，多一分便會覺得聲音不和諧，但只要在樂句中用得恰當，便可在一收一放之間，找到悅耳的平衡。紐奧良與芝加哥爵士樂愛用的切分音，在現代爵士中仍有一定的分量，只是不像以前那麼顯著。有時獨奏樂手會以固定的節拍，連續演奏一串音符，弱拍上的重音僅是偶爾點綴用。伴奏的節奏組，則會用出奇的新方法重組背景節拍，做為回應。貝斯手則多半照節拍演奏，但更為順暢，讓你很難注意到小節之間的分界。

　　沒錯，咆勃曲目的每首曲子都是 4/4 拍，但如果聽的人經歷尚淺，應該一時還聽不出這背後的結構。現代爵士的鼓手更敢衝，節拍更為零碎不連貫，不期然出現的強拍與插入拍，讓演奏更為張力十足。這時期的鋼琴手，大多已揚棄大跨度鋼琴的強烈節奏，改成比較迂迴的表現方式。他們很少直接彈出拍子，反而主要是不時在背景加上重音，或在主奏時彈奏較長的旋律線，類似管樂器之前的功能。

　　我們從前面這些敍述可以看出，這些創新之舉，是共同努力的成果，樂團每人都參與了這場革命。然而這時期的爵士樂，也更傾向個人主義，比起之前的爵士樂類型，咆勃的英雄色彩更濃。大家欣賞這些獨奏樂手破舊立新的精神，也愛他們特立獨行、堅守立場。這樣的觀點，改變了爵士樂的精神，有時也帶來意外的結果。有位查理·帕克的死忠樂迷，名叫迪恩·班奈德提（Dean Benedetti），做了一張帕克的「失落的錄音」，在帕克去世三十五年後問世，裡面只收錄了帕克的中音薩克斯風獨奏。班奈德提沒錄到整場表演，因此只有獨奏的片段保留了下來。我們這個時代的樂迷，應該會覺得這種只是「剪下一貼上」的做法莫名其妙，聽起來又不完整，這卻反映了現代爵士風行時期的一種新風格。樂手

個別獨奏一直都很重要，但這時獨奏者的技巧成為單一焦點，反讓爵士樂的其他元素相形失色。喜愛咆勃爵士的人，偏愛帕克、葛拉斯彼等人，為的就是他們渾然天成的絕技，與源源不絕爆發的創意能量——這不單是音樂表現，更是社會反叛的象徵，自我超越的啟示。

　　由此觀之，咆勃後來與反文化的許多面向扯上關聯，並不意外。四○年代末與五○年代的報章雜誌上出現「咆勃」這詞時，常有不懷好意的貶損意味。現代爵士和「垮世代」的人、嬉皮、各種社會邊緣人，總是脫不了干係。在某些人眼中，這種音樂甚至有危險性，導致世風日下，還可能害大眾道德淪喪。即使爵士樂後來不斷轉型、演變，仍始終有人堅信爵士樂是種地下運動——時至今日，爵士樂和樂手的形象，與世人對這兩者的看法，在某種不可思議的程度上，仍受這種觀感的影響。

咆勃╱現代爵士：推薦曲目

迪吉・葛拉斯彼〈Hot House〉1945.5.11

迪吉・葛拉斯彼〈Salt Peanuts〉1945.5.11

瑟隆尼斯・孟克〈Epistrophy〉1948.7.2

瑟隆尼斯・孟克〈'Round Midnight〉1947.11.21

查理・帕克〈Donna Lee〉1947.5.8

查理・帕克〈Ko-Ko〉1945.11.26

查理・帕克〈Night in Tunisia〉1946.3.28

巴德・鮑威爾〈Cherokee〉1949.2.23

巴德・鮑威爾〈Un Poco Loco〉1951.5.1

酷派爵士　Cool Jazz

咆勃的主流市場聽眾從來就不多，卻吸引一群頗有品味的樂迷，而一般大眾，充其量也只是稱咆勃為「走在時代前端的音樂」、爵士樂的「最新風潮」之類。然而這榮景來得快，去得也快。冷戰時期那些年，爵士樂壇的風口浪尖沒人待得久。每一波爵士革命的領導人，猶如新加冕的拳王，注定得面對野心勃勃的對手——一心證明自己技高一籌，把身邊所有人踩在腳下的那種新秀。

一九四〇年代還沒結束，美國東西兩岸都出現了與咆勃一別苗頭的曲風。後來這波運動終於有了自己的名稱——「酷派爵士」。它與咆勃的對比極為強烈。小號手邁爾士・戴維斯在一九四九、一九五〇年數次錄音時（後來收在《Birth of the Cool》這張專輯），領導一支九人樂團，那晶瑩的樂器質感，慵懶的節奏，內斂的優美旋律，令人一聽難忘。從這些曲子中也聽得見古典樂的影響，尤其是如德布西、拉威爾這些印象派作曲家；而樂團中除了大家熟悉的爵士樂樂器外，還加進了法國號

與低音號，讓置身音樂廳的氛圍更加濃厚。然而即興獨奏的部分，與譜寫的段落同樣令人驚艷，展現了節制的抒情風格與細膩情感，和之前的搖擺與咆勃大相逕庭。

當時沒什麼人注意到這種曲風，而戴維斯率領的九重奏，只做了少數幾場演出後，成員便分道揚鑣。不過在往後數年間，戴維斯和這幾位團員，卻把「酷派」推上爵士樂壇的浪尖。一些重要的酷派爵士樂手，甚至吸引了跨界的追隨者。他們不時會有作品變成廣播電台的暢銷曲，在大學校園等咆勃樂手鮮少涉足的環境，居然出現樂於嘗新的樂迷。

其實，戴維斯九重奏成軍的時間雖不長，我們卻能從其中幾位成員身上，看見五〇年代到六〇年代初，酷派爵士的幾項重大發展。戴維斯本人成為巨星，是之後十年間的事，特別是《Kind of Blue》專輯問世，算是這時期的最高峰——這是有史以來最最暢銷的主流爵士樂專輯，也是酷派爵士美學的代表作。至於其他成員，如編曲家吉爾・艾文斯（Gil Evans），也與戴維斯再次合作，完成一系列相當知名的專輯，像是一九五七年的《Miles Ahead》、一九五九年的《Porgy & Bess》、一九六〇年的《Sketches of Spain》。上低音薩克斯風手傑

瑞·穆里根（Gerry Mulligan），原本在九重奏中負責薩克斯風與編曲，後成為樂壇新星，尤以他在自己率領的西岸四重奏中，與小號手查特·貝克的合作最為知名。此外，九重奏中的鋼琴手約翰·路易斯（John Lewis），後組成「現代爵士四重奏」，把爵士室內樂修整成知性卻討喜的搖擺風。而在九重奏中負責法國號的岡瑟·舒勒（Gunther Schuller），更進一步融合古典樂與爵士樂。他也是後來人稱「第三潮流」（the Third Stream）運動的舵手，致力於大規模融合古典樂與爵士樂，化為集兩者曲風之大成的新音樂類型。

　　你可以從許多重要的酷派爵士音樂家作品中，聽出酷派爵士與早期爵士樂曲風的連結。酷派最具指標性的薩克斯風手史坦·蓋茲，從不掩飾對萊斯特·楊的崇拜——萊斯特·楊，這位堪薩斯爵士樂的代表人物，演奏風格影響了一整個世代的年輕樂手。他輕盈的樂音，與渾然天成、旋律優美的即興演奏，全然背離三〇年代的爵士樂傳統，但在五〇年代，這種表現方式，反而似乎成了酷派成功跨界的主因。某些酷派運動的音樂人更大膽，結合許多實驗性的技術。就拿戴夫·布魯貝克來說，他是西岸酷派爵士的一線大將，常運用現代主義古典樂作曲家的技法。他的另一個重要貢獻，就是把不

尋常的節拍引進爵士樂，其中最為人稱道者，就是他的〈Take Five〉，沒人想得到，一首 5/4 拍的曲子，竟會成為廣播熱門單曲。但布魯貝克的樂團，始終是酷派運動的要員，而且這獨特的美感，在他長期合作的中音薩克斯風手——保羅・戴斯蒙優美的演奏中，更為明顯。〈Take Five〉就是出自戴斯蒙之手。

六〇年代初，酷派爵士革命似乎就沒那麼前衛了。有些作風更大膽的音樂家，把爵士樂又推往了新方向。但酷派風格卻以我們意想不到的方式保存了下來，甚至開枝散葉——那就是，它經常被別的樂風消化吸收。你偶爾會聽見電影電視的主題曲中，有酷派爵士的痕跡，像是《頑皮豹》、花生米漫畫的「查理布朗」電視特輯等。又如巴薩諾瓦（bossa nova）藉由廣播電視傳遍大街小巷，但很少人發現，巴西音樂家其實是受酷派爵士專輯外銷至南美洲的影響。就連今時今日，假如你在流行歌曲專輯，或在某些意想不到的地方，聽到爵士樂的薩克斯風獨奏，往往是取材自酷派爵士諸前輩的發明。打個比方，榮獲普立茲音樂獎的古典樂作曲家約翰・亞當斯（John Adams），二〇一三年出了一張薩克斯風協奏曲專輯，詭異的是，這張專輯聽來竟令人想起史坦・蓋茲一九六一年的《Focus》，不過我也不意外就是了。如

此常見的「借用」其來有自——酷派爵士創造的風格，原本就非常適合和其他類型的音樂共冶一爐。儘管酷派運動在爵士樂壇的過往榮光已褪，卻成為大眾音樂產業全球共通的語言，繼續活躍。

酷派爵士：推薦曲目

查特‧貝克〈But Not for Me〉1954.2.15

戴夫‧布魯貝克與保羅‧戴斯蒙〈You Go to My Head〉1952.10

邁爾士‧戴維斯與吉爾‧艾文斯〈Blues for Pablo〉1957.5.23

邁爾士‧戴維斯〈Fran Dance〉1958.5.26

邁爾士‧戴維斯〈So What〉1959.3.2

史坦‧蓋茲〈Moonlight in Vermont〉1952.3.11

現代爵士四重奏〈Django〉1954.12.23

傑瑞‧穆里根與查特‧貝克〈Line for Lyons〉1952.9.2

硬式咆勃　Hard Bop

硬式咆勃在五〇、六〇年代最風光的時期，很多專輯出自「藍調之音」唱片公司（Blue Note Records），因此很多爵士樂迷把這種風格稱為「藍調之音」（Blue Note sound），只是這樣聯想，有點以偏概全就是，因為「藍調之音」也出了其他爵士樂類型的專輯，像是席尼·貝雪的傳統爵士樂、密德·拉克斯·路易斯（Meade Lux Lewis）的布基烏基音樂、西索·泰勒（Cecil Taylor）的無調性爵士樂，還有許多不同派系與偏好的音樂作品。但不容諱言，大多數樂迷一聽到「藍調之音」這名號，首先浮現腦海的通常就是某種帶點靈魂樂和放克風、由小型樂團錄製的專輯。美國從艾森豪總統至甘迺迪總統執政的這些年間，此一類型的音樂，重新定義了現代爵士樂的疆界，也是冷戰時期撫慰人心最具代表性的爵士樂。

「硬式咆勃」一詞，代表這種新曲風的領導人物，師承咆勃時期的前輩。不過他們也向別的音樂借用技法，如節奏藍調、福音歌曲、不同風格的流行音樂等。

這種種元素巧妙融於一爐，有現代爵士的世故，又有不受羈絆的猖狂；有愛表現的囂張，又帶著藍調的惆悵，你聽了就會深深記得：這音樂流著勞工階級的血。

我十幾歲時在建築工地打過一陣子工，認識一群愛聽爵士樂的藍領工人（這真有點出乎我意料）。他們特別喜歡「藍調之音」發行的靈魂樂風爵士專輯，這也是其來有自——這些音樂人的表演，幾乎等同吃力的粗活。專輯封面的黑白照片，常是他們賣力演出的身影，恰恰掌握了這種音樂的神髓。樂手的現場演出亦然。硬式咆勃的代表性鼓手亞特·布雷奇帶團演出時，甚至穿連身工作服登台。現場有個愛找碴的傢伙問他，幹麼穿工人穿的衣服來表演，布雷奇迅即還以顏色：「因為老子要上工！」

硬式咆勃的旋律，常有始終如一的草根性。樂手或許仍會盡情自由發揮，也同樣有四〇年代咆勃的繁複，但硬式咆勃直率、不作態、無矯飾的靈魂樂風，常沖淡不少咆勃爵士的花俏。硬式咆勃的節奏依舊強勁，帶點辛辣，提醒大家：硬式咆勃樂手是在反酷派爵士那股沉思默想之氣。不過硬式咆勃的節奏組也會借用舞曲的律動，這一點，四〇年代的現代爵士樂手可是避之不及。

　　硬式咆勃在大眾路線的節奏與爵士樂的成規之間，達成了精妙的平衡狀態（並深深嵌入爵士樂的 DNA），不斷轉變和實驗。此派樂手也不斷向爵士樂以外的領域，尋找可用可變的新概念，從曼波舞曲到布加魯（boogaloo）舞曲，在硬式咆勃中都可找到蹤跡。鋼琴手賀瑞斯・席佛（Horace Silver）的靈感來源，是從父親那兒學來的西非維德角（Cape Verdean）音樂；薩克斯風手班尼・高森（Benny Golson）寫的〈Blue March〉，化最傳統的節拍為新潮，亞特・布雷奇則更進一步，把這首曲子收進硬式咆勃樂團的曲目。至於「藍調之音」旗下的某些樂手，也各以不同的方式求新求變，像是鋼琴手賀比・漢考克（Herbie Hancock）六〇年代中期發行的一些曲子，就有相當知性的放克氣息；薩克斯風手韋恩・蕭特（Wayne Shorter）則約在同時期創作了一些幽微的音詩。硬式咆勃的活力，大多是源自不斷與爵士圈外的商業潮流及先進趨勢對話。

　　硬式咆勃的演出，幾乎都是小樂團編制，一般必有的是鋼琴、貝斯、鼓組，支援一至三種管樂器。薩克斯風和小號是特別受歡迎的組合，但有時也會加進長號。之後常見的一種變化搭配，會以電子琴、電吉他、中音薩克斯風為主，尤其是放克風味較強的爵士樂專輯。這

種音樂幾乎是純演奏，但旋律通常順耳好記，適合演唱，只是硬式咆勃樂團很少請歌手登台。不過倒是有不少樂迷會跟著曲子哼哼唱唱，於是後來還真有一些爵士樂的旋律，因為好上口而有人填了詞，芝加哥的巴金漢樂團（The Buckinghams）把「加農炮」艾德利（Cannonball Adderley）的〈Mercy, Mercy, Mercy〉填上詞，就是個好例子。

　　硬式咆勃曲子儘管沒有歌手助陣，還是在主流市場打下自己的江山，甚至和流行搖滾、節奏藍調一樣，在暢銷排行榜上平分秋色。好比李‧摩根（Lee Morgan）的〈The Sidewinder〉，就是令人跌破眼鏡的一九六五年暢銷曲。非洲古巴爵士打擊樂手蒙哥‧山塔馬利亞（Mongo Santamaría），一九六三年詮釋賀比‧漢考克之作〈Watermelon Man〉，成為當年排名前十的金曲。類型跨界的魅力，在當今樂壇不曾稍減。嘻哈歌手與 DJ 圈，至今仍會擷取當年硬式咆勃的裝飾樂句（licks）與節拍，加工後變成新曲的素材。

硬式咆勃／靈魂爵士：推薦曲目

「加農炮」艾德利〈Mercy, Mercy, Mercy〉1966.10.20

亞特・布雷奇〈Moanin'〉1958.10.30

克里佛・布朗與麥克斯・洛區〈Sandu〉1955.2.25

亞特・法莫（Art Farmer）與班尼・高森〈Killer Joe〉1960.2.6-10

賀比・漢考克〈Cantaloupe Island〉1964.6.17

李・摩根〈The Sidewinder〉1963.12.21

韋恩・蕭特〈Witch Hunt〉1964.12.24

賀瑞斯・席佛〈Señor Blues〉1956.11.10

吉米・史密斯（Jimmy Smith）〈Midnight Special〉1960.4.25

前衛 / 自由爵士
Avant-Garde / Free Jazz

爵士樂壇的變化，在二十世紀中期的這幾十年加快了腳步，彷彿音樂是種科學，只能無情地讓典範不斷汰舊換新，才能確立自己的地位。當時的最高指導原則，就是克服障礙、衝破難關、重寫爵士樂法則，或乾脆把整本律法拋到九霄雲外。五〇年代末，爵士樂的最後關卡，就是依然緊貼節拍的節奏，句法不能超出和弦的規範，還要維持調性的重心。然而短短幾年之內，這些原則紛紛受質疑而遭揚棄。說穿了，這時的爵士樂，幾乎沒什麼不可能。樂手只要敢衝，能想多遠，爵士樂就可以走多遠。這股前衛運動（後也有人稱之為「自由」爵士）最為人稱道的，就是它獨樹一格，完全不同於所有曾為爵士樂打下基礎結構、讓爵士樂活躍於商業市場的曲風。對擁戴自由爵士的忠實樂迷來說，自由爵士不單是種風格，更是爵士樂無可逃躲的宿命——或者，就套用一張當時舉足輕重的爵士樂專輯名稱來形容吧：《未來爵士樂的樣貌》（The Shape of Jazz to Come）。

　　但換個角度來說，拿爵士樂和科學相較，有些誤導之嫌。我猜想，很多人聽自由爵士很難樂在其中，應該是因為帶著太多觀念上的包袱。這類型的聽眾，努力想把自由爵士放在智識與意識形態的框架裡，再來吸收消化；而自由爵士的樂手，也常會套用各種理論來討論前衛運動，更助長這種風氣。不過有時欣賞自由爵士最好的方式，是用情緒去感受，這和你去硬式搖滾現場聽得渾然忘我，或看動作片看得腎上腺素狂飆，是一樣的道理。前衛爵士健將西索‧泰勒，私下有句名言。「去『感受』，」他說，「是這社會上最恐怖的事。」[4] 我們面對前衛爵士時，應該牢記他這句話，盡全力去感受，不要只是從純理性的角度探討。

　　反正，你日後大可以再回來分析這種音樂。但頭一次聽時，盡量忘掉寫報告的那些個專有名詞，或派對聊天必備的高檔文化術語，只要完全放開自己，去感受自由爵士講求親身體驗的特質。不必一個個音符仔細聽，只要盡情沉醉在樂音中。別去數節拍，也不用找樂曲結構的指標，就隨著音樂的波浪浮沉吧。你可以把這種爵士樂，當成用聽覺感受的風景，那是一片野地，沒有對稱的街道和邊界指引你方向，但正因少了這些標的，一切更加刺激。

　　前衛爵士有個玄妙之處──它回歸了爵士樂的非洲源頭。幾十年來，不斷有人用音階、音符的這套西方體系，把爵士樂化為具體音符，但前衛爵士一舉逆轉了這整個過程。就拿其中幾位代表人物的破格之作來說──歐涅・柯曼（Ornette Coleman）的〈Free Jazz〉、約翰・柯川的〈Ascension〉、亞伯特・艾勒的〈Spiritual Unity〉，都是抗拒音符化、收編入音階框架的例證。就算你想採譜，也無法用傳統的西方音樂記譜法來做。就拿亞伯特・艾勒的獨奏來說，你若想把它化為一串音符，有太多太多東西會遺漏。倘若把他熱情洋溢的演奏喻為公開作證，採譜就形同不可靠的假證詞，是音樂上的偽證。

　　一旦你能開始感受前衛爵士，就可進而分辨這些樂手用哪些方式，解構先前爵士樂風的節拍對稱，偶爾又拒絕接納流傳至今的節奏結構，但不知怎的，仍能讓爵士樂充滿剽悍的衝勁，與前輩們的「搖擺」有異曲同工之妙。你可以聽這些樂手如何拓展音符與樂句的想像，在「音樂」、「無差別的聲音」，或甚至「噪音」之間任意遊走。就算他們演奏的是傳統的和弦進行（前衛爵士的樂手，音樂生涯中十之八九都幹過這事），也必定會逼近協和音程的極限，轉為不和諧的聲音，再無一倖

免變成刺耳的無調性音樂，總之絕對不是我們平日聽得順耳的聲音。演奏到了這種極端，一切曾有的框架早拋到九霄雲外，進入自由自在、超凡忘我的狂喜境界，爵士樂精神中最核心的「自發性」，至此發揮到淋漓盡致。

然而前衛運動也不盡然是非理性的狂飆。這幾位破舊立新的關鍵人物，也向世人證明，他們一樣能表達細膩幽微的情感，甚至在雅俗之間找到對話的可能。同樣是歐涅·柯曼，可以在《Free Jazz》中火力全開，也寫得出幽怨的〈Lonely Woman〉、一板一眼的〈Morning Song〉、放克風的《Dancing in Your Head》。西索·泰勒則與芭蕾舞星巴瑞辛尼可夫（Mikhail Baryshnikov）、海瑟·瓦茲（Heather Watts）合作，甚至曾與堪薩斯爵士老將瑪麗·露·威廉斯合奏。「芝加哥藝術樂團」（The Art Ensemble of Chicago）把表演藝術的許多元素和世界音樂融入創作，從熱力十足的爵士樂，到集各種聲音之大成的多元表現方式，不一而足。前衛爵士的這批健將，或許未能達成他們心中的目標——定義爵士樂的「最終」階段、定義未來的聲音（畢竟在他們之後，還有其他「最最新潮」的曲風崛起），但他們大膽挑戰聽覺等級，突破傳統之舉，卻為後輩奠定了基礎。

前衛／自由爵士：推薦曲目

芝加哥藝術樂團〈A Jackson in Your House〉1969.6.23

亞伯特・艾勒〈The Wizard〉1964.7.10

歐涅・柯曼〈Free Jazz〉1960.12.21

歐涅・柯曼〈Lonely Woman〉1959.5.22

約翰・柯川〈Ascension (Edition II)〉1965.6.28

約翰・柯川〈Selflessness〉1965.10.14

艾瑞克・杜菲〈Out to Lunch〉1964.2.25

西索・泰勒〈Abyss〉1974.7.2

西索・泰勒〈Conquistador〉1966.10.6

爵士／搖滾融合　Jazz / Rock Fusion

到了一九六〇年代，爵士樂已贏得前所未有的正統性與文化聲望。曾拒爵士樂於千里之外的大學殿堂，竟在正式課程表上給了它一席之地。美國政府甚至徵召爵士音樂人出任非正式外交官，前往敏感之地，用這項備受禮遇的文化輸出品，緩和緊張的局勢。艾靈頓公爵一九六九年在白宮歡慶七十大壽，也沒人覺得此舉有何不妥或顧慮。一度讓「有頭有臉人士」避之不及的爵士樂，已然躋身上流社會。[*]

只是這等風光，也難以掩飾一個大家不願面對的事實：爵士樂在二戰後的數年間，逐漸流失了主流聽眾。爵士音樂人勇於實驗、不斷突破、實踐藝術企圖的種種

[*] 作者補充：艾靈頓公爵的家族成員之中，有人比他還先走進白宮。他的父親在哈定總統執政期間（1921-1923），偶爾受雇在白宮打零工，豈知兒子日後竟成了備受禮遇的白宮貴賓。

壯舉，影響了爵士樂的商業前景。爵士樂壇的眾「公爵」、「伯爵」，宛如落難貴族，儘管榮耀加身，卻再也無法仰賴願意聽現場、買專輯的忠實樂迷維生。一般大眾，尤其是三十歲以下的人，早已轉投他種樂風與藝人的陣營。

不過搖滾樂的崛起，也代表了爵士與商業化音樂重啟對話的罕見契機。邁爾士‧戴維斯二十年前為酷派爵士揭竿而起，此時又成為融合爵士與搖滾樂的關鍵人物。他一九七〇年發行了影響深遠的專輯《Bitches Brew》，旋即大賣五十萬張，高出同期一般爵士樂專輯銷售量約十倍之多。不多久，許多樂手也跟上這股融合爵士風潮，但最知名的幾位樂手，都跟過戴維士闖蕩江湖，像是鍵盤手賀比‧漢考克、奇克‧科瑞亞（Chick Corea），吉他手約翰‧麥克勞夫林（John McLaughlin）、薩克斯風手韋恩‧蕭特等。

這股改造風，也影響了樂團中的樂器編制。電吉他從三〇年代末就是爵士樂重要的一員，在融合爵士樂團更是不可一世。電吉他確立了融合爵士大量使用放大器的粗獷音質，也是主要的獨奏樂器，類似早期爵士樂團中薩克斯風與小號的功能。電貝斯在之前的爵士樂中很

少見，但此時越來越多的人氣樂團，用電貝斯取代傳統直立式低音大提琴。鋼琴也需要技術升級，至少在演奏融合爵士時必須如此，取而代之的是插電式鍵盤樂器，如 Fender Rhodes 的電鋼琴、各種款式的合成器、Hammond B-3 電子琴等。Hammond B-3 是靈魂爵士小型樂團的主力樂器，融合爵士則看上它發出充滿搖滾風的哇哇音。其實打從爵士樂發跡時，用技術操控音色已是家常便飯，紐奧良爵士樂的管樂手，就常用弱音器改變聲音。後來工具不斷推陳出新，這時已有哇哇踏板和Echoplex 延音效果器。只要一有融合爵士樂團來演出，舞台往往宛如科學家實驗室，擺滿稀奇古怪的各種設備，活像未來時代的產物，擁有未知的神祕力量。

講究純粹爵士的人，總對這種音樂嗤之以鼻，覺得是對早期爵士樂的一種背叛；有些人則擔心爵士樂首次背離創始之初，不斷前進、實驗、擁抱先進潮流的精神。沒錯，有時用濫了的商業化公式已玩不出新招，把爵士樂變得太過簡化乃至無腦。然而融合爵士的極致，不僅富含創新精神，也拓展了爵士樂的語彙——許多人認為（尤其在約翰‧柯川晚期與亞伯特‧艾勒之後），爵士樂能成就的，都已經辦到了，但融合爵士再次開發了新的可能。

　　因此，聽融合爵士時，別抱著「應該就是很新潮的那種流行樂」的心態，以為融合爵士類似日後出現的「柔和爵士」（smooth jazz）。你要聽的是其中各式各樣的創意運用，聽裡面蘊藏了多少元素的影響。邁爾士‧戴維斯足以代表融合爵士運動的專輯《Bitches Brew》就是明證。那率性、奔放的長篇樂曲，違反了商業化音樂的一切守則。一般流行歌曲為了方便廣播電台播放，結構必須緊湊，曲調必須易記，但戴維斯這張專輯反公式而行，收錄的都是用搖滾風音樂寫成的長詩（十分鐘、二十分鐘，甚至更長），聽得人心情擺來蕩去。或者這麼說比較貼切——他創造的是爵士樂壇前無古人之作。我們竟然要把這種我行我素又刺耳的音樂，視為成功跨界的嘗試，豈不怪哉？的確，戴維斯這張唱片大賣是事實，但你不可能在其中找到一丁點藝術上的妥協。

　　可以拿來與這張專輯比較的，有約翰‧麥克勞夫林的「慈悲管弦樂團」（Mahavishnu Orchestra），他們融合世界音樂與電子爵士樂，深受各種音樂元素影響，從印度的拉格音樂（raga）到前衛搖滾不一而足；賀比‧漢考克同一時期的「獵頭人」（Headhunter）樂團，作品有濃濃放克風；奇克‧柯瑞亞的「回歸永恆」樂團（Return to Forever），融拉丁樂、流行樂、爵士樂於一

爐。你也可以對照擅於組合各種聲音的「氣象報告」樂團（Weather Report）、搖滾音樂家法蘭克‧薩帕（Frank Zappa）同期幾張爵士風的專輯，還有唐‧艾里斯（Don Ellis）樂團精采的飆速。這些樂團都大量向流行樂取材，卻始終從爵士樂多元的角度切入，讓聽眾在在驚艷於這種音樂的充沛活力。

一陣時日後，商業化與美學考量之間的天平，終於向商業那端倒去。早期融合爵士勇於探索實驗的精神，也逐漸為柔和爵士的「順耳」公式取代。八〇年代柔和爵士崛起，更加速了這個過程。越來越多的唱片公司與樂團，努力想迎合廣播節目的需求，把自己的作品套上固定的公式。不過在六〇、七〇年代，融合爵士首次風行時，確實在樂壇掀起一陣漣漪，拓展了即興爵士的語彙，更證明爵士樂與流行樂的交流，對爵士樂依然是加分。

爵士／搖滾融合：推薦曲目

奇克・柯瑞亞〈Spain〉1972.10

邁爾士・戴維斯〈Pharaoh's Dance〉1969.8.21

邁爾士・戴維斯〈Right Off〉1970.4.7

唐・艾里斯〈Indian Lady〉1967.9.19

賀比・漢考克〈Chameleon〉1973.9

約翰・麥克勞夫林〈The Noonward Race〉1971.8.14

「史提利・丹」樂團（Steely Dan）〈Aja〉1977

「氣象報告」樂團〈Birdland〉1977

法蘭克・薩帕〈Peaches en Regalia〉1969.7–8

古典 / 世界音樂 / 爵士融合
Classical / World Music / Jazz Fusion

五〇、六〇年代的爵士樂迷，把硬式咆勃稱為「藍調之音」，同理，後來的樂迷，把這次融合各類型音樂的運動稱為「ECM之聲」。這名稱源於慕尼黑的ECM唱片公司，由曼弗列德‧艾舍（Manfred Eicher）創立於一九六九年。艾舍的眼界與美感，對二十世紀後半期的爵士樂影響甚巨。只是這樣稱呼，就像「藍調之音」一樣過於簡化──艾舍和ECM成功推出了各式樂風的專輯，最終把業務重心拓展至爵士樂以外的範疇。儘管如此，與ECM合作過的頂尖藝人不知凡幾，對音樂的價值觀卻相當一致，因此若要把大部分功勞歸給這群長於「另類」融合爵士的音樂人，並不為過。七〇年代正是這類融合爵士的盛世。

早在ECM出現之前，許多爵士音樂人便不斷在主導市場的非裔美國音樂與商業化音樂外尋求靈感。爵士樂從誕生那刻起，本質就是混種音樂，吸取各種養分，

化為令人驚異的新作。爵士樂的歷史，就是不斷消化吸收新音樂元素的過程。一九五七年，岡瑟‧舒勒將爵士樂融合古典樂，成就他稱為「第三潮流」的運動，為往後的作曲家和即興表演者，鋪了一道坦途。但在舒勒之前，已有不少爵士好手企圖拓展音樂領域，關注美國以外各地的表演風格，尤其是拉丁美洲。他們的種種努力，可說是七〇年代與其後融合音樂盛況的前奏。

融合音樂之狂，表現在許多方面──好比說，樂手在演出中根本略去某些元素。曲子很長不說，而且多年來爵士樂必備的搖擺風切分音、降半音的藍調音符等等，很可能一概絕跡。我們聽到的或許是時悲時喜的蕭邦風旋律、仿中世紀音樂的持續單音、不斷反覆的頑固低音（ostinato）、用自然音階譜成的讚美詩，以及各種各樣的特性、技術、設備，種種不過幾年前與爵士樂似乎毫不搭軋的元素。還記得我大學時有一回，彈奇斯‧傑瑞特（Keith Jarrett）的鋼琴獨奏曲給一位史丹佛大學退休的教授聽，他的音樂知識可是上天下地。結果他聽沒多久，就認為這首即興創作是古典樂作品，只是想了半天也想不出源自哪個世紀或世代。當然，都不對！但也難怪他聽不出來。奇斯‧傑瑞特那一輩的爵士音樂人，像是鐵了心，要把音樂史上所有時期與傳統之精

華，全部融會貫通。有時我會想，要是我一直聽這種融合爵士，假以時日，應該會聽到每種流行的音樂類型，熟悉的也好，過時的也好；或許是爵士，或許是其他類型，總之在這千變萬化的音樂萬花筒中，每種音樂都會有變成美麗圖案的時候。

不過前述這種說法，又忽略了融合爵士演出的完美整體性。你或許以為包含了如此多種影響與刺激的音樂，應該就是盤大雜燴。是啊，這麼多迥異派系匯於一處，要無縫結合，轉換的過程中怎可能沒有摩擦？沒有年代錯置的問題？沒錯，最後的成果就是這麼神奇。ECM 的作品（及其他唱片公司同類型的作品）的特質，就是把一條條舊線頭織成美麗的布，沒有線頭會留下毛邊。聽著聽著，你早就忘了這音樂源自何處，忘了不同原料如何經過冶煉鍛為新品。我對 ECM 這句很狂的口號有點感冒：「無聲之外的最美之聲」，但這句話確實貼切形容了一種美學的格局，獨立性強，自成一家，絕非一張音樂族譜或音樂元素清單便能解釋。

這樣的跨文化融合，很大一部分是因為參與其中的人，來自世界各地及不同文化背景。爵士樂早早便跨出了美國，歐洲則早在三〇年代，就有少數幾位走在前端

的音樂家，像是吉他手金格‧萊恩哈特，以獨特的即興演奏風格，風靡巴黎的夜總會。不過七〇年代這種新的「全球音樂」與「古典樂」的融合，可說是爵士樂壇一種類似聯合國的運動。大部分的錄音都在美國之外的地方完成，也有相當比例的音樂人來自歐洲、南美洲、亞洲等地。有時光是一個樂團的成員，就可能來自世界數個不同地區或大陸。

　　我該提醒各位的是，爵士樂演進到這麼後面的階段，各異的樂風越來越常並存或重疊。好比吉他手派特‧麥席尼，可屬於「爵士—搖滾融合」類，也可歸於 ECM 派，他與歐涅‧柯曼合作的《Song X》專輯，甚至可說是前衛爵士。奇斯‧傑瑞特的現場演出，多半先嚴守調性中心的法則，之後在或長或短的間奏時，則轉為無調性的自由爵士，甚或編起他自創的管弦樂。對敏銳的樂迷來說，聽爵士樂的遊戲規則因此而變。欣賞這種融合爵士的樂趣，在於拋開先前各種爵士樂風格的特徵，把重心放在此一時期爵士樂為跨界所做的努力——他們跨越的不僅是狹隘的唱片品牌之別，也是固定公式的框架。

古典 / 世界音樂 / 爵士融合：推薦曲目

楊・葛巴瑞克（Jan Garbarek）〈Dansere〉1975.11

艾伯托・吉斯蒙提（Egberto Gismonti）〈Baião Malandro〉1977.11

戴夫・霍蘭（Dave Holland）〈Conference of the Birds〉1972.11.30

奇斯・傑瑞特〈In Front〉1971.11.10

奇斯・傑瑞特〈The Journey Home〉1977

奇斯・傑瑞特〈Solo Concert: Bremen, Germany, Part I〉1973.7.12

派特・麥席尼〈Minuano〉1987

吉姆・佩柏（Jim Pepper）〈Witchi-Tai-To〉1983

恩利科・拉瓦（Enrico Rava）〈The Pilgrim and the Stars〉1975.6

洛夫・唐諾（Ralph Towner）及蓋瑞・波頓（Gary Burton）

　　〈Icarus〉1974.7.26–27

後現代主義與新古典爵士
Postmodernism and Neoclassical Jazz

在二十世紀末的幾十年間養成的爵士音樂人，或多或少都接觸了前述的各種不同風格。爵士樂壇已成為音樂自助饗宴，可滿足每種品味與求知慾。即使新風格陸續萌芽，既有的曲風依然活躍，爵士樂手的本領也一代比一代精進。回首咆勃與搖擺的年代，即興表演大多忠於爵士初期的風味和詞彙——紐奧良傳統爵士路線的樂手，不會轉型演奏咆勃；演奏咆勃的人，也不太可能改投前衛爵士的無調性陣營。樂風可以同時存在沒錯，只是彼此都像戰戰兢兢的國家，各自嚴守邊界。不過八〇年代起，一種不同的態度成了王道。新世代的音樂人開始質疑：「為何非選邊站不可？」音樂人為什麼不能悠遊於這些寶藏間，視當下的心情，自由挑選，搭配組合？

當時，廣義的後現代主義風，吹遍各種藝術形式的領域，爵士樂壇某種程度來說，僅是搭上這班列車而已。凡是靠創意吃飯的領域，早已瀰漫著某種「歷史之

終結」的疲軟氛圍。或許開疆拓土走到這一步，已經沒有新天地可以征服（有些人憂心，某些人卻樂見）——最起碼可以說，藝術形式比照科學演進的古老線性模式，似乎不再那麼有說服力。但藝術家只要夠膽識，把代代相傳的各類傳統元素予以操控、重整，仍能成就某種程度的新鮮與刺激感。把舊時的小玩意兒重新整理，改造一番，或許再注入新意義——尤其，假如能帶著適度的嘲諷或刺激討論的心態來做，更能產生不同的新意涵。

就拿薩克斯風手約翰・佐恩（John Zorn）來說，他在八〇年代中的五年間，發行了演奏恩尼歐・莫瑞康內（Ennio Morricone）電影配樂作品的專輯（《The Big Gundown》，1985）；與鋼琴手桑尼・克拉克（Sonny Clark）合作改造的硬式咆勃（《Voodoo》，1986）；也有完全靠看提示卡與自創規則，臨場發揮的即興音樂（《Cobra》，1987）；受黑色美學啟發的室內樂與小編制樂團作品（《Spillane》，1987）；以及混合歐涅・柯曼的前衛爵士和龐克搖滾的專輯（《Spy vs. Spy》，1989）等等。約翰・佐恩是個極端的例子沒錯，不過他這一輩有不少樂手，就是有領會這種「無招之招」魅力的慧根，能用另一種角度來詮釋爵士樂，也因此他們才有這麼大的發

揮空間，可以從世界上風行的各種音樂素材中盡情挑選、解構、重新組合。這些人是爵士樂的首批基因剪接師，而他們操控的 DNA，來自好幾世代先賢先烈留下的各種遺產。

這類型的爵士樂，大多刻意走活潑趣味路線，聽的人最好也要有這樣的心理準備。不過同一時期的爵士樂壇，恰也出現另一種聲音：用更嚴謹的態度，回顧較早期的幾種曲風，當然，這迥異於佐恩那派樂手的大拼盤作風，但二者的相似之處，也足以讓我們將其視為這波爵士樂構造變動的一部分。樂評人蓋瑞·吉丁斯（Gary Giddins）曾以「新古典主義」一詞，來形容這在八〇年代占有重要地位的觀點。這詞兒放在其他藝術形式，也同樣是形容「力求未來發展」與「對歷史有責任」之間的角力，形容這種曲風，真是再恰當不過了。

溫頓·馬沙利斯（Wynton Marsalis）是此道音樂人之中最知名的一位，他視爵士樂為文化符徵的歷史寶庫，也認為爵士樂演進的下一步，是新舊之間持續的對話。但在同期諸多爵士樂手中，唯有他感受到：數十年來，多少爵士音樂人視不斷革命為典範，但也到了需要緩一緩的時候，爵士界的當務之急，是在藝術和組織這兩個

層面積極付出、努力，把前人留下的珍貴資產發揚光大、賦予新生。而爵士樂在奮力前進了八十年後，音樂產業界呼風喚雨的大人物卻對爵士樂益發冷漠，相形之下，這任務更加刻不容緩。

我的重點既然在爵士樂，這典範轉移在組織層面衍生的種種影響，就不贅述。此一轉變對爵士樂基礎架構造成的優劣得失，已有熱血之士寫過許多相關文章，你上網搜尋，肯定查得到各式各樣的評論，萬一你真的有興趣，不妨試試。[5] 簡言之，爵士樂需要慈善家、學術界、非營利組織的支持，才能度過這段不景氣的時節。這轉型儘管走走停停，也遇上反對聲浪，仍在二十世紀的最後二十年發生。不過爵士樂也變了，比方說，我們在爵士樂年表上，會看到溫頓‧馬沙利斯在這段時期的風格演化，從「破壞者」變為「鞏固者」；從顛覆傳統的火爆小子，成為深具說服力的捍衛傳統人士。他也變成爵士文化現象的「基因剪接師」。

這種音樂乍看之下，和約翰‧佐恩這派稀奇古怪的後現代主義有天壤之別。而在這新舊交接的當口，走復古路線、回歸傳統技法的爵士樂手，對後現代主義人士的反諷（有時甚至是輕蔑），忍耐也有限度。不過這兩

派人士都同樣關心過去的爵士樂語彙，也嘗試予以翻新，讓新世代更易接受。頭一次聽這類爵士樂的人，要是聽到這兩派的音樂中，有些元素類似先前某幾種（或每一種）爵士樂風格，也不必意外。

　　這類型的爵士樂可說家世複雜，所以可以採取的聆聽策略頗多。二十世紀末的即興音樂，或可說具備了教育的功能——這段時期，教育機構開設的爵士樂課程多了起來，可見一斑。你也不難聽出，這音樂裡藏著爵士樂的全部歷史，有些曲子甚至應該當博物館展品供起來。或者，你可以分析這些作品蘊含的多樣美學態度，從吊兒郎當到一本正經，不一而足。的確，沒有一段時期的爵士樂，像此時引發如此激烈的哲學思辨。當然，你也可以單純欣賞這片瞬息萬變的音樂風景，許多曲子勁道超強，宛如雲霄飛車。儘管這種爵士樂獨領風騷的期間，在自家樂壇引發的爭議頗多，但不同樂風與議題相互碰撞後，卻有生猛鮮活的趣味。更厲害的話，不妨試試把前述所有的聆聽角度試過一輪，看看你對這種音樂的評價會受什麼影響。

後現代主義與新古典爵士：推薦曲目

唐・拜倫（Don Byron）〈Wedding Dance〉1992.9

比爾・弗立賽爾（Bill Frisell）〈Live to Tell〉1992.3

溫頓・馬沙利斯〈A Foggy Day〉1986

溫頓・馬沙利斯
　　〈The Majesty of the Blues (The Puheeman Strut)〉1988.10

馬可斯・羅伯（Marcus Robert）〈Jungle Blues〉1990

亨利・史瑞德基爾（Henry Threadgill）
　　〈Black Hands Bejeweled〉1987.9.20

世界薩克斯風四重奏（World Saxophone Quartet）
　　〈Night Train〉1988.11

約翰・佐恩〈The Big Gundown〉1984–1985

第六章

爵士樂革命健將

探討爵士樂的相關著作，往往像一大串沒完沒了的傳奇人物事蹟，不外乎他們如何用自己的特色，賦予爵士樂新生命云云，而且形容這些音樂人的語氣，還得畢恭畢敬，連大聲點都不敢。至於內容的重點，多半是種種精采軼事，說他們如何離經叛道、狂放不羈。我也得老實說，看這種故事確實很過癮。

然而關於爵士樂的評介文章，之前可能太過集中在樂手的前科、毒癮、荒誕不羈的生活。或許我早該在這本書頭一頁就提醒大家，萬一你想看路易‧阿姆斯壯熱愛大麻和 Swiss Kriss 軟便劑的故事，或查理‧帕克受困精神病院的遭遇，那這本書不適合你。我不是說這些事蹟完全無關──我的結論是，一種建構於即興表演和臨場決斷的藝術形式，會吸引太多不按牌理出牌的人投入這一行。但更令我感動的是，我們至今仍關切這些人物，是因為他們的藝術才華，不是因為他們私生活有什麼癮頭或乖張之舉。也正因此，本書一開始明確的重點，就是爵士樂的關鍵要素，再逐漸把探討的範圍，延伸到各個音樂人創作的樂風脈絡與文化環境。想了解某位樂手的重要性，應該從這些重要的元素著手。沒有太空計畫，就沒有首位登月的尼爾‧阿姆斯壯；少了那個特定社會文化的大環境，就不會有路易‧阿姆斯壯（這

兩人同姓，但無血緣關係）。

　　只是我們總有那段瘋狂崇拜英雄的歲月。我念大學時，宿舍牆上貼滿了爵士音樂人的照片——少說有五十來張，有些是光面照片，有的則是撕雜誌的成果。我太太不會准我在家裡貼這些東西，但在不引發家中戰火的前提下，我還是會在牆上掛些爵士樂相關的宣傳照。我至今仍是個「樂『迷』」，而且可以毫不猶豫大方用「迷」這字形容自己。況且，我們已經介紹了爵士樂的原理、起源、演進，現在應該可以講點爵士樂英雄人物的故事，滿足一下自己的癮頭。不過我當然還是要堅守本書使命，聚焦音樂相關之事與聆聽策略。這兩件事，理應比音樂人的前科和離婚紀錄重要許多，不過更重要的是：這也是了解爵士樂的最佳途徑。

　　我接下來會把重點放在少數幾位爵士樂手上。他們不僅在自己的時代，對爵士樂壇造成意義深遠的效應，留下的作品更經得起時間的淬鍊。這幾位前輩依然繼續影響、激勵後進，而且他們流傳至今的作品，仍形塑著爵士樂不斷變化的樣貌。當然，幾位翹楚，無法代表所有的開路先鋒（有傑出貢獻的音樂人不知凡幾），但聽這幾位代表性人物的作品，可以磨練你的聆聽技巧，之

後聽其他樂手的作品時一樣可應用。我的目標不在盡錄上個世紀爵士樂壇的各個轉變，而是讓你敞開雙耳，增進你欣賞音樂的能力。我相信，要達成這目標，與其列一長串樂手，每位都只快速帶過，還不如深入介紹少數幾位，徹底投入他們的作品中。

首先要介紹的，應可說是眾星中首屈一指的英雄，至少在我心目中的爵士名人堂是如此。

路易‧阿姆斯壯

我大三升大四那年夏天，用兩週的時間，做了個一般人不會做的音樂實驗。假如當年我沒撥出這段時間，肯定無法超越表象，真正徹底了解路易‧阿姆斯壯對爵士樂的貢獻，最重要的本質為何。

　　你八成以為我這實驗就是仔細研究他的音樂，那可就大錯特錯了。

　　坦白說，我的實驗是要自己「不再聽」路易‧阿姆斯壯的唱片，包括受他影響的樂手，還有二〇年代中、後期他的經典錄音（所謂的「五人熱奏團」〔Hot Fives〕與「七人熱奏團」〔Hot Sevens〕）之後的爵士樂，我一概不聽。那整整兩週，我只聽路易‧阿姆斯壯曲風成熟「之前」的爵士樂作品，所以選擇其實相當有限。我想聽音樂時，能聽的只剩下「正宗迪西蘭爵士樂團」（1917）、威爾伯‧史威特曼（Wilbur Sweatman）的「正宗爵士樂團」（Original Jazz Band）（1918）、奇德‧歐

瑞（Kid Ory）的「陽光管弦樂團」（Sunshine Orchestra）
（1922）、「國王」奧利佛的「克里奧人樂團」（1923），
還有寥寥幾位早期爵士樂的樂手而已。

　　我日復一日沉浸於史上首批爵士樂團的樂曲中，漸
漸適應了當時爵士樂的格局，與表現曲風的技法，也慢
慢聽慣了紐奧良爵士樂開國元老的作品。兩週後，我回
去聽路易‧阿姆斯壯一九二五至二八年間的劃時代之
作，完全猝不及防，只能說……著實開了眼界，真的，
太震撼了！路易‧阿姆斯壯對音樂的想法，似乎把爵士
樂往前推進光年等級的距離。那時我雖然激動莫名，心
裡卻很清楚：儘管一般人講到傳統爵士樂，常會拿這些
經典的「五人熱奏團」、「七人熱奏團」錄音當老派範
例，但這些曲子代表的，其實是那個年代最激進前衛的
音樂。

　　阿姆斯壯在爵士樂史上的這個時間點，名副其實為
爵士樂詞彙引進了幾百種新樂句。但遠比音符（甚至是
花俏的高音）還驚人的，是他運用切分音與重音的純熟
功力。爵士樂固然天生節奏活潑，但阿姆斯壯對切分音
句法能達成何種效果，理解力顯然遠超過他的前輩。這
躍進的程度，猶如踏一步，便從歐幾里德的幾何學，跨

入牛頓的微積分。但阿姆斯壯的音樂中，又有種溫暖親切的人情味，平衡了其中的複雜，這在他渾厚飽滿的音色中充分體現，也使他近似前衛的激進曲風，得以與爵士年代的派對音樂同時滋長。

所以你可以這麼聽路易‧阿姆斯壯：不要以為你是在「探索傳統」、「尋根」、「向曾祖父輩致意」之類，這種腦殘念頭請放到一邊去。阿姆斯壯的音樂就是大膽無畏、直來直往，你要是把它當博物館供著的老古董，反而是害了它。我們要調整自己原先的觀念，把這種音樂想成一種精神，二〇年代醞釀出喬伊斯、吳爾芙、普魯斯特等人傑作的那種精神。

要這樣想並不容易，這還是得怪阿姆斯壯，他的成就實在太高，影響力實在太強。多少人孜孜不倦研究、仿效他所有的創舉，而且不僅是管樂手——從作曲家、編曲家、歌手、鋼琴家、到流行歌曲的創作人，整個音樂產業的創作圈，都向他的典範取經。三〇年代初，他個人獨特的音樂語彙已無處不在。他未申請專利或著作權，只把一切留給後代。也因此你得刻意不去聽後人仿效阿姆斯壯的作品，好真正體會他如何改變了爵士樂。在我看來，他的影響力無人能及，更把第二名遠遠拋在

後面。

等你學會用這種方式聽阿姆斯壯的作品，就可以進一步觀察他其他領域的成就。他是無懈可擊的藝人、嗓音出眾的歌手（他在小號演奏上有許多傲視群倫的突破性成就，歌藝亦然）、深具領袖風範的名人，後來又成為電影明星與文化大使。想了解他，你一定要觀察他的不同面向。但只要你有開放的心胸，用心去聽，必然不會忘記，這位富有傳奇色彩的大眾文化人物，最重要的身分，是前無古人，後無來者的音樂創新先驅。

路易‧阿姆斯壯的推薦入門曲目：這簡單。倘若有人能列出遠古爵士樂壇七大奇景，「五人熱奏團」和「七人熱奏團」就可以占兩個。不過這些曲子都是阿姆斯壯二十七歲之前的錄音，在他悠久音樂生涯的諸多重要作品中，算是早期的精華。建議你找他二〇年代末至三〇年代初正值巔峰的曲子來聽，保證這個時間花得絕對值得。接著再聽他中、後期的代表作，像是《Louis Armstrong Plays W.C. Handy》（1954）、《The Great Chicago Concert》（1956）、《Ella and Louis》（1956）。最後聽他晚年的暢銷單曲〈Hello, Dolly!〉和〈What a Wonderful World〉。

柯曼‧霍金斯

現在的樂迷應該很難想像，爵士樂剛發跡的那個年代，薩克斯風是何等驚世駭俗的玩意兒。即使在薩克斯風登台了幾十年後，堅持「純」紐奧良爵士樂的人，還是排斥它上台。它惹人嫌的事蹟也不少，好比說，它無法躋身交響樂樂器之列。美國交響樂團聯盟（the American Symphony Orchestra League）二〇年代甚至對薩克斯風發出正式禁制令。它又吵又粗俗，搞不好還可能誘人墮落。我聽過某些傳聞（也許是杜撰的），說廣播電台拒絕在安息日播放薩克斯風音樂，生怕單純如白紙的年輕人受它蠱惑。不過有件事應該是真的：二十世紀初，教宗庇護十世曾指示神職人員避開「可能導致不雅與醜聞」的樂器，他指的應該是薩克斯風。[1]

但薩克斯風在這波反彈中不僅挺了過來，最後終於在爵士樂占了決定性的一席之地。這驚人的大逆轉，應歸功於一位音樂家：柯曼‧霍金斯。他於一九〇四年生於聖路易斯，小時候就學了大提琴和鋼琴，但在九歲改

學薩克斯風。這時的霍金斯，吹的是 C 調薩克斯風（現在的爵士樂已很少見），直到一九二二年五月他生平首次錄音，與藍調歌手梅蜜‧史密斯合作時，吹的還是 C 調薩克斯風。不過同年夏天，他就改吹次中音薩克斯風（在那個年代很少見）。也正因為能仿效的前輩不多，他必須用自己的樂器，開發出自己的聲音，而他成功了，甚至近一世紀後，他這套方法的基礎要素，仍影響著現在的管樂手。而薩克斯風能揮灑的天地，也不僅限於爵士樂。搖滾樂、流行樂、節奏藍調等樂團，常有薩克斯風手，你可以發現他們的舞台風格，多少有霍金斯的影子。

如果你頭一次聽霍金斯的演奏，先注意他的聲音。光從開頭幾個音符，就可察覺他的目標並非吹出流暢和諧的聲音。他的音符氣勢雄偉，慷慨激昂，卻不刺耳。他一心把自己的人格特質注入薩克斯風，與其適應正統管弦樂團的群體思考，他寧願獨樹一格，而這樣的心態，決定了他音樂的風貌。也正因此，即使在大樂團的全盛時期，霍金斯流傳至今的錄音，都是與小編制樂團完成的，而他的薩克斯風，永遠是最吸睛的主角。他的藝術家遠見，決定了他的命運。這樣的想法，也讓他傳達了某種難以形容，卻清晰可辨的自信，也或可說是我

們現在所謂的「自我實現」（self-actualization）——某種
篤定、確信，讓他的即興演奏有股衝勁，令前人（主要
是單簧管手與 C 調薩克斯風手）實難望其項背。

　　接著再把重點放在樂句上，那是霍金斯用薩克斯
風，吐出以音符織出的盤根錯節之網。他代表新品種的
爵士樂手，對音樂有敏銳的直覺，而這直覺來自先前
扎實的正統音樂訓練，或許部分來自堪薩斯州托皮卡
（Topeka）的瓦許朋學院（Washburn College），霍金斯對
外說他曾在那兒就讀（只是他的名字並未在學生名冊
中）。但不管怎麼說，霍金斯對和聲一點就通，對複雜
的樂曲也能輕鬆應付，因此很快便小有名氣。尤其在那
個年代，主導爵士樂壇的樂手，大多音感極強，技術方
面的知識卻付之闕如（就像短號手畢克斯‧拜德貝克，
不過比霍金斯大一歲八個月，一輩子都不會讀譜），這
位次中音薩克斯風手的先鋒，卻堂而皇之用分析的角度
來演奏。霍金斯的即興演奏有極大的情緒張力，我們因
此很容易忽略他知性的一面，但這一面正是他對爵士樂
最重要的貢獻，也足以說明，他何以比同輩更順利融入
四〇年代的現代爵士運動。

　　聲音與句法這兩大元素，在霍金斯最膾炙人口的

一九三九年錄音〈Body and Soul〉中，是最突出的亮點。
假如你要把三〇年代以降的薩克斯風即興演奏，用「理性嚴謹」與「複雜程度」來排名的話，這首曲子絕對可以和人爭第一。不過他這首〈Body and Soul〉也是暢銷曲，只是我懷疑在酒吧點唱機投幣點這首曲子的客人，有多少人真能聽出那樂句中幽微的和聲意涵。但他們聽得懂樂曲中的熱情，霍金斯的曲子能激發某種男性的浪漫情懷。很多我喜歡的爵士樂演奏，都有兩種層面的作用，這首也不例外：一方面能讓一般聽熱鬧的大眾聽得過癮；二方面讓願意花時間與心力聽門道的樂迷，挖得出許多豐富的寶藏。這種聽門道的樂迷，其中有一位，就是日後的傳奇次中音薩克斯風手桑尼·羅林斯。他十歲時，在紐約哈林區一百三十五街與第七大道交口的「大蘋果酒吧」外，聽到屋內點唱機播放霍金斯的〈Body and Soul〉。「我腦中頓時閃過一道光。」桑尼·羅林斯日後回憶道：「假如他不用歌詞，就能把那樣的芭樂歌變成他自己的風格，那就表示：只要你有那種腦袋，什麼歌都可能變成你自己的風格。」[2]

霍金斯在〈Body and Soul〉這首跨界曲意外成功後的三十年，仍持續錄製新作。他在這三十年間，不斷勇於跨出早期爵士健將習慣了的舒適圈，參與許多後起之

秀的錄音，如瑟隆尼斯・孟克、艾靈頓公爵、迪吉・葛拉斯彼、約翰・柯川、奧斯卡・彼得森、桑尼・羅林斯、保羅・布雷（Paul Bley）等多位風格各異的音樂家。晚年更在蒙特婁爵士音樂節時，與前衛爵士的代表人物歐涅・柯曼同台，也曾實驗巴西的巴薩諾瓦音樂、把自己的招牌裝飾樂句放到搖滾專輯中。很難想像還有哪位爵士音樂家，能在二〇年代初期就開始錄音（那正是別號「老鷹」的霍金斯剛開始錄音時），又能安然度過動盪的六〇年代，遑論還要在這麼多陌生的領域中繼續做出成績。「我有一張你一九〇四年吹次中音薩克斯風的唱片耶。」咆勃時期的次中音薩克斯風手桑尼・史提特（Sonny Stitt），五〇年代與霍金斯一起巡迴時，和他開了這個玩笑。史提特這樣講或許是有點誇張，但不知怎的好像也滿貼切。[3] 柯曼・霍金斯不正是爵士薩克斯風之父嗎？薩克斯風的規矩不就是他定的嗎？但他就是如此，無論爵士樂有多少新轉變，他都能安之若素，路隨山轉。

　　要欣賞霍金斯的作品，最好的聆聽策略，就是完全忘掉他是「薩克斯風之父」。把他想成永遠在學薩克斯風的學生，永不停止尋索新世界極限的探路人。不妨一頭栽進霍金斯不同時期的錄音，觀察他如何不斷探究、

調整、學習。他為了定義次中音薩克斯風在爵士樂中的樣貌，不僅善用薩克斯風狂放陽剛的潛質，也能在適當的時候，讓薩克斯風化為最溫柔的樂器，奏出戀人的心聲。他最為人稱道的是駕馭複雜長樂句的本領，卻也可適時轉為藍調哀歌或呢喃低語。他能逗你笑，也能撫慰你；他可以演奏天籟，也勇於實驗創新；他回歸傳統，也嘗試新招，或是在不同的極端間，找到有開創性的折衷點。若你理解霍金斯藝術才華的多變面向，也會明白：他影響的不僅是爵士樂的聲音，更是爵士樂率直開放、能屈能伸的態度。這一點，與他在即興演奏技巧上的貢獻同樣不凡。

柯曼‧霍金斯的推薦入門曲目：不用猶豫，直接拿霍金斯一九三九年〈Body and Soul〉的錄音來聽，這首曲子是世世代代爵士樂手研究與模仿的經典。要想了解這首曲子的時代脈絡，可以聽一些他更早的錄音，像是他一九三三年加入佛萊契‧韓德森樂團後的〈It's the Talk of the Town〉，或一九三四年與班尼‧古德曼合作的〈Emaline〉。接著可以聚焦在他三〇年代末、四〇年代初，已是爵士樂壇最具影響力的薩克斯風手時，一些指標性的作品──像一九四三年十二月與艾迪‧黑伍德（Eddie Heywood）、奧斯卡‧佩提佛（Oscar Pettiford）、

謝利‧曼恩（Shelly Manne）的錄音，與一九四四年二月
和迪吉‧葛拉斯彼合作的幾首曲子，絕對能讓你聽得豎
直耳朵。他的獨奏錄音〈Picasso〉（1948），可謂爵士
樂的里程碑，證明薩克斯風完全可以不靠伴奏獨挑大
梁。最後，至少聽一兩張霍金斯晚期的專輯，不妨考慮
他和以下樂手合作的成果：班‧韋伯斯特（1957）、綽
號「瑞德」（Red）的亨利‧艾倫（Henry Allen）（1957-
1958）、瑞德‧嘉藍（Red Garland）（1959）、艾靈頓公
爵（1962）、桑尼‧羅林斯（1963）。

艾靈頓公爵

艾靈頓公爵是象徵性人物，也比誰都能代表這本書探討的幾個主題。我認為，無論你從哪種角度來接觸爵士樂，都應該以聆聽技巧為基礎，而我只會引用艾靈頓公爵說過的話，來支持這個論點。「對，我是全世界最用心『聽』的人。」他在自傳裡這麼說，也在別的場合說過同樣的話，強調了「聽」對體驗爵士樂是何等關鍵——甚至對創作過程也一樣重要。「我在音樂中做的唯一一件事，就是聽。」艾靈頓公爵一九六〇年在與樂評人洛夫‧葛里森（Ralph Gleason）的電視訪談中表示。接著又說：「音樂最重要的就是『聽』。」[4]

他講的這些不是空話。他身體力行，日復一日，而達到一般人難以企及的藝術高度。從二〇年代中期至七〇年代初，他是商業化樂團的領班，也是爵士樂壇的主力，幾乎每天都得面對音樂這一行的種種現實——而他做來游刃有餘，已達爐火純青之境。他是寫暢銷曲的能手，也是二戰前讓搖擺爵士樂風靡全美的重要推

手，卻有鴻鵠之志，不願受市場期望所限。他同樣排除萬難，實現自己的目標。你現在會聽到艾靈頓公爵的名號，同在美國偉大作曲家之列，與艾隆・柯普藍、查爾斯・艾弗斯（Charles Ives）、喬治・蓋希文（George Gershwin）、約翰・菲利普・蘇薩（John Philip Sousa）等傑出人士齊名，可謂實至名歸！不過他的音樂和這幾位作曲家的作品，卻有頗大的差異。艾靈頓公爵的每一首重要作品，幾乎都是為了展現他從自家團員身上聽到的亮點。音樂，可說是艾靈頓公爵人資管理的平台，而他運籌帷幄下的成果，無論古今爵士樂團都難得一見。

與艾靈頓公爵共事最密切的比利・史崔洪，在與《重拍》雜誌（Downbeat）編輯比爾・柯斯（Bill Coss）的訪談中，解釋了這關鍵的一點：「艾靈頓的樂團裡，除非你離團，否則每個人大致對自己的獨奏有完全的主導權。有時候我們會調動一下獨奏，不過大家獨奏的個人風格都很強，通常很難調動。你不會換人，只會找新人。你找了新人進來，就會幫他寫新的東西。我們的音樂很獨特，這絕對是主因之一。我們的音樂是根據每個人的特性。」史崔洪強調，艾靈頓還會主動找尋風格極有特色、甚至可謂古怪的樂手，這種做法的難度因而更高。比方說，艾靈頓的樂團比別人更常用弱音器，好讓

不同的管樂器各有不一的音質。倘若他非為樂團選一個新團員不可（他的樂團成員都是長期合作的職業樂手，這種情況相當罕見），一般樂團領班會重視演奏功力和某些技巧指標，艾靈頓卻不然，他寧願用一個技巧不算到位，卻有獨特音色，或個性合拍的人。他運用音色各異的零散片段，打造出一首又一首的傑作，作曲方式又頗為怪異，音樂學院絕對不會教，但他的方法卻蘊含過人的敏銳與眼界，成果更是非凡。仔細想想，艾靈頓這套做法還真有道理：假如每個音符都是針對樂手的強項量身打造，怎麼可能出錯？他晚年曾寫道：「五十年後的今天，我還是一樣叫樂手起床上工，好聽他們演奏。」[5]這不是吹牛，他只是在說明自己的創作過程。

艾靈頓公爵對團員如此關注與敬重，我們也應該用這樣的心態來聽他的作品。該聽什麼重點呢？嗯，或許我們一開始該聽這樂團剛出道時，樂迷最推崇的特色，也就是它的異國風情，及音樂獨特的質地。媒體常用「叢林音樂」一詞形容早期艾靈頓公爵樂團的音色，只是這詞頗有負面的弦外之音，所以我們還是別用的好，但應該留意是音樂裡的什麼成分，讓媒體想得出這個詞。你聽他樂團的錄音，應該馬上會察覺，他的音樂中有種個人專屬的質地，就連早在二〇年代灌錄的曲子，

如〈East St. Louis Toodle-Oo〉和〈Black and Tan Fantasy〉，
都具備這種特質。從他出道至功成身退，他的音樂始終
神祕又撩人，吸引的聽眾不分外行內行。指揮家兼作
曲家安德烈·普列文（André Previn）曾說：「史坦·肯
頓（Stan Kenton）可以面對一千把小提琴、一千隻銅管
樂器，比個誇張的手勢，每個錄音室的編曲人都會點頭
說：『喔，好棒，就是這樣。』可是『公爵』只要舉起
手指，三隻管樂器就響了，我還搞不懂是什麼狀況。」[6]

　　或許這種音樂，在二〇、三〇年代的棉花俱樂部
（哈林區清一色白人的時髦夜總會，也是艾靈頓的主
場），對艾靈頓的樂迷來說，確實很原始奔放。但若深
究他作曲的結構，你會發現幾乎是幾何學嚴謹的形式主
義，與他們演出時熱力四射的表象，恰成強烈對比。艾
靈頓那個時代（在非裔美國人悠久的本土音樂史中亦
然），沒有一位爵士樂作曲家有如此雄心，打破盛行的
十二小節和三十二小節的曲式，在三分鐘（有時更長一
些）錄音的篇幅內，探索結合主題旋律、和弦、間奏的
多種可能。光這個主題，就值得寫篇博士論文。不過，
假如我們回顧第三章關於艾靈頓〈Sepia Panorama〉一曲
的討論，你應該能多少了解他的音樂形式複雜的程度。
倘若你花點時間研究他曲子的結構，試個五十首左右，

再和他那個時代其他人的作品相較，你會一再發現，他有種獨一無二的技巧，表面上洋溢著無拘無束的派對風，骨子裡卻是對曲子內部運作十分理性的計算。坦白說，我猜應該會有些讀者，在聽過艾靈頓一些作品之後，樂於花這個時間深入研究他的作品。

最後提一點很重要的，我們聽艾靈頓公爵的畢生作品，不單是為了他這個人。本書提到很多音樂家，但沒人像他那樣，每首曲子，心心念念，就是要強調樂團各成員的特殊貢獻，而他從作曲開始便凸顯這一點。他常取材自團員的點子，固定合作夥伴比利・史崔洪的發想，也占或多或少的比例。等這些作品變成唱片或台上的演出時，都注入了樂團中大家熟知、喜愛的成員個人特色。愛艾靈頓的音樂，就是珍愛這些樂手 —— 好比說，中音薩克斯風手強尼・賀吉斯，他在一九二八年加入艾靈頓的樂團，除了五〇年代初曾暫時離開之外，直到一九七〇年過世前幾天，都還在艾靈頓樂團演出。又如上低音薩克斯風手哈利・卡尼（Harry Carney），在這樂團待了四十五年。還有一些樂手，跟著「公爵」一塊兒四處巡迴，一跟就是二十多年。我聽艾靈頓公爵作品的一大樂趣，在於聽強尼・賀吉斯的滑奏，或巴伯・麥利（Bubber Miley）只用一個弱音器（長得酷似通馬桶的

吸盤），就能讓小號的音色千變萬化。多關注這些樂手，這是他們應得的尊重。不要只注意艾靈頓給了什麼，也要看他取了什麼，觀察他如何因這群班底而發光發熱。你會從這種取捨的關係中學到很多，而這些啟示，在音樂以外的領域也一樣適用。

確實，我二十幾歲時，就是從意想不到的地方，學到艾靈頓鮮為人知的這一面。我大學畢業後，第一份工作是在波士頓顧問公司（Boston Consulting Group）——一間專為《財星》（Fortune）五百大企業的執行長，提供昂貴建議的知名事務所（我不是公司裡唯一的異數音樂人——日後的節奏藍調之星約翰·傳奇〔John Legend〕，也差不多是那時在公司擔任顧問）。我意外的是，公司推薦客戶師法艾靈頓公爵的管理智慧。若要比較艾靈頓和班尼·古德曼身為高階主管的才幹，你會發現驚人的對比。古德曼是完美主義者，自己找來的樂手，自己都很少滿意，對方也在他的魔鬼要求下陣亡，很多人待不久就離開樂團。艾靈頓的樂團則不斷壯大，因為它的老闆不求事事完美，而是根據樂團成員展現的強項，量身打造曲目。樂團越做越好，很多成員一待就是幾十年。我想這種領導風格應該在什麼環境下都行得通，但它在爵士樂壇的成功無庸置疑。音樂史上沒有一

個樂團，能與艾靈頓公爵樂團半世紀的持續產能和高度
藝術成就匹敵。[7]

艾靈頓公爵的推薦入門曲目：艾靈頓公爵的音樂生涯長
達半世紀之久，他的樂團演進的每個階段，都會產出重
要的作品。不過我說老實話，我最喜歡的艾靈頓時代，
是三〇年代末到四〇年代初。令我折服的，不僅是他大
膽的作曲概念，和樂團精采絕倫的獨奏，更因為那時他
正站在市場人氣的巔峰。即使他不斷寫出適合大眾市
場、廣播電台的暢銷曲，另一方面仍努力拓展他的藝術
版圖。有些讀者看到我以下的比較，或許會覺得不可置
信，不過我覺得最好的對照組，應該是六〇年代的披頭
四，那是他們力求突破、成果斐然的時期，每張新專
輯似乎都打開更廣的新視野。當然，這兩支樂團大不
相同，卻都力圖打破成規、實驗作曲的破格新法，也
始終都有大批樂迷支持他們。要聽艾靈頓公爵的作品，
我建議先從一九四〇至四一年的樂團（有時名為「布
蘭頓—韋伯斯特樂團」〔Blanton-Webster band〕）開始，
從這時期挑幾首曲子來聽，我特別喜歡他們一九四〇
年在北達科塔州法哥（Fargo）的現場錄音。另強力推薦
艾靈頓一九四三年在卡內基音樂廳演奏的〈Black, Brown
& Beige〉組曲。他有些早期的作品也不可錯過，像是巴

伯・麥利參與的〈Black and Tan Fantasy〉、〈East St. Louis Toodle-oo〉、〈The Mooche〉等。我私心偏愛他一九五〇年的專輯《Masterpiece by Ellington》、一九五一年的交響詩《Harlem》、一九五三年的《Piano Reflections》。假如你聽了這些之後還想聽別的,可以繼續聽他一九五六年在新港(Newport)的現場錄音、一九六六年的專輯《A Concert of Sacred Music》,還有後來的某些組曲,像是從莎士比亞發想的《Such Sweet Thunder》,或《Far East Suite》。

比莉・哈樂黛

我們先前抱著分析的心態，「賞析」了這麼多音樂家
（「賞析」，好個令人難過的字眼哪。教「音樂賞析」的
老師們，是不是該換個詞，別這麼不痛不癢的？），現
在碰到比莉・哈樂黛，非得把這心態放一邊不可。說不
定哪天我們真會有數學工具，解析她演唱中微分音的小
差異和節奏的自由度。她的成就背後必有一套科學，無
庸置疑。只是此時此刻，我們還是先從「對情緒的影響
力」這層面，來看她的音樂。

　　這時候，新手其實或許比科班出身的學者更有優
勢。聽比莉・哈樂黛，代表沒有替代和弦進行，也沒有
大玩升降半音的複雜裝飾樂句，更沒有令人驚艷的高音
變化或奇招。我不是說比莉・哈樂黛沒到大師等級。她
是大師，卻是不同類的大師。她強在質感與心理層面，
完全不走光鮮耀眼路線。我眼中的她，比較像靈魂的診
斷專家。她的音樂總能觸及我們心底的傷處和情緒的黑
洞，只是這些問題，我們早習慣迴避或壓抑。

我在此想強調的是她的樂風，而非個人生平，然而她卻主動讓我們看見，「樂風」與「個人生平」是如何緊密相連——至少以她的情況為例。她在一九五六年，與威廉‧道弗提（William Dufty）合寫自傳《藍調女伶》（Lady Sings the Blues），這是第一本開誠布公的爵士樂回憶錄。她對外坦承的種種，現在的我們都聽熟了，只是在艾森豪總統執政那年代，沒有藝人會分享「這種」細節。你可以從這本自傳開頭的文字略見端倪：「爸媽結婚時，不過是兩個毛孩，他十八，她十六，我三歲。」接著敍述慘遭虐待、染上毒癮、淪為妓女等種種辛酸，但也寫到這些血淚往事如何讓她在三〇年代聲名鵲起，成為爵士樂史上最受尊崇的歌手。我不確定她吃的苦頭是否真讓她歌藝過人，卻絕不懷疑一件事：她願意公開這些內幕，不帶一絲自怨自艾，這讓我們多少能了解她才華中的關鍵特質。她每次步上舞台、走進錄音間，也是同樣的姿態。[8]

於是，再一次，身為聽眾的我們，也應以相同的態度看待她。比莉‧哈樂黛邀我們進入某種一對一的關係。這不是空穴來風瞎說，也不是樂評人誇大之詞。從某種精確的歷史觀點來說，比莉‧哈樂黛是一連串改變的極致，讓美國流行歌壇開始以「建立與表演者的親密

私人接觸」為目標。這一切還是得從科技革新說起，也就是流行樂從二〇年代起引進麥克風、擴大機等設備，歌手終於不必為顧及後排聽眾而唱得聲嘶力竭，反而可以像與大家聊天般，甚至含情脈脈、呢喃細語。爵士年代走這種路線的歌手，如平・克勞斯貝等人，看準這種新科技的潛能，發明不同的演唱風格，但這些前輩的未竟之功，最終由比莉・哈樂黛成就。她傲視同輩的是，她證明爵士樂藝人大可脫去面具，不必矯揉造作，去創造一種與聽眾融洽互動的幻覺。

我給你的建議再簡單不過。聽比莉・哈樂黛，你只要放開自己，融入這種情感的交流。當然你還是可以分析她，只是這種分析十之八九還是著重在她顛覆了「美國偶像」那類歌手亮麗外放的形象。沒錯，比莉・哈樂黛是自成一格的大師，她的成就確實包含技術面的能力。但歸根結柢，必須有相當的從容與自信，才能這樣為聽眾掏心挖肺，展現真我。音樂噱頭與風潮來來去去，此等真誠卻永不過時。萬一哪天你發現古早以前的比莉・哈樂黛，比當今眾人吹捧的流行天王天后，更能觸動你心，也不必大驚小怪。

比莉・哈樂黛的推薦入門曲目：我認為必聽的，是她

三〇年代末至四〇年代初的錄音，尤其是與薩克斯風手萊斯特‧楊合作的曲子，非爵士迷也適合聽。若想了解隨便哪種現代演唱風格的變遷，或二十世紀美國音樂的發展，就得好好聽這些曲子。你可以從〈All of Me〉、〈I Can't Get Started〉、〈Mean to Me〉這些歌開始，但這段時期的每首歌都值得一聽，連原本預錄備用的版本都該找來聽（指的是原本未公開發行，現已上市的版本，值得你費心搜尋）。這期間的最後幾年，比莉‧哈樂黛的歌藝已然精進，從〈Strange Fruit〉的錄音就聽得出來。這是大眾市場專輯中的歌，卻大膽點出種族暴力與私刑的問題。你應該聽她這首歌一九三九年的錄音，也可選幾首四〇年代她最招牌的傷心情歌，像是〈Lover Man〉、〈Good Morning Heartache〉等。到了五〇年代左右，她的嗓音已經走下坡，但即使是她晚期的錄音，聽來依然動人無比——例如她一九五六、五七年為名製作人諾曼‧葛蘭茲（Norman Granz）灌錄的幾首歌。最後記得去 YouTube，看她一九五七年在 CBS 台演唱〈Fine and Mellow〉，這是我私心最愛的「爵士時刻」影片。

查理·帕克

查理·帕克在我的音樂家養成之路（及聽音樂之路）上，始終有個特別的位置。在我摸索學習的那些年，曾有段時間非常專心聽他的作品，像個虔誠的教士助手，一心只求那祕教能讓我入教。我卯足全力聽他的曲子（後來學會只使出一半力氣）；曾一路追索罕有的未授權現場側錄，拿來和錄音室版本比較；也曾費心研究採譜，在樂譜旁的空白寫滿筆記。我仔細研究他如何醞釀張力，又如何把張力放入複雜的樂句中，也設法把他這些技巧蘊含的規則，歸納成比較有系統的公式。

但怪就怪在這裡，我從無意模仿帕克的風格。我很清楚自己屬於比較後期的爵士音樂人。帕克在我出生前就過世，而我自己對爵士樂理解的關鍵基礎，源自幾波音樂風潮，而那是帕克首批咆勃爵士錄音問世二十五年後的事。然而我仍肯定帕克的即興演奏中的某種完美，那值得我們深深敬重，用「崇敬」這詞，或許也不為過。唯一一位給我同等程度啟迪的音樂家，大概就是巴哈了

——但帕克也好，巴哈也好，他們所處的時代與曲風似乎並不相關。我深受吸引的，是他們的作品中，都看得到「數學上的精確」與「情緒強度」近乎柏拉圖式的完美結合。學習刺激他們前進的動力，對我來說就像某種音樂上的操練，我希望能增強自己的心智、聽覺、手指（這是終極目標），儘管我自己在風格上的偏好，引領我走上迥異的方向。

　　帕克在這方面影響了許多人，尤其是他在世時。他在堪薩斯市長大，當時那兒冒出了一種新式的藍調風爵士樂，特色是輕鬆的搖擺和簡化的 4/4 拍。帕克把這種曲風練到爐火純青，不過到了四○年代初，他開始在哈林區與樂手臨場即興合奏，闖出一些名號，也發明許多獨創的拿手絕活，在在都是他的巧思，也足以展現他高超的功力。新興的咆勃爵士，有許多突破性發展是出自他的演奏，雖然咆勃始終難以企及搖擺大樂團的高知名度，有心的樂手還是注意到了。能適應這種新風格的老一輩的樂手並不多，但一心另闢蹊徑的年輕音樂人，則視咆勃為年輕世代的革命之聲，帕克則是這批革命軍的統帥。

　　我用無理可循的方式，追了好一陣帕克的作品，所

以我固然能體會這些年輕人熱切推崇帕克的心情，卻也明白：我永遠無法像他們一樣死忠。比方說，帕克有個跟班叫迪恩‧班奈德提（第五章提過），「跟班」一詞用在他身上，就不只是比喻了。他是真的跟著帕克一場一場趕通告，隨身帶著錄音設備，錄下他恩師（兼一代大師）偶有的即興演奏。（只是他追隨帕克的方式有礙健康。他同樣海洛因成癮，活了三十四歲又六個月即英年早逝——與帕克一模一樣。）我永遠無法對別的音樂家生出這種程度的「化熱愛為行動」，但我完全理解帕克迷人的藝術才華，很可能讓樂迷忍不住自願拜倒旗下，成為絕對服從的學徒。

你該從哪個角度來看帕克這一生的作品？我假定你不會像班奈德提那樣，花上幾年工夫拜師。再說，帕克的音樂複雜精妙，難以拆解——不，我不是指他的功力難以理解。他的功力，連只把爵士樂當背景音樂的人也會歎服。只是，他藝術格局的核心，除了純粹的速度外，還有更深的東西。表象的生猛光鮮，或許讓人更難理解他音樂中的許多創新之舉。不過我有個辦法，對初聽咆勃爵士樂的新手很有效。我也深信，這是深入了解現代爵士樂的捷徑。

我希望你跟著音樂一起唱。

是，我已經聽到有人竊竊私語表示反對了。有些人說自己是音痴，完全不會唱歌，那好，你可以用哼的、吹口哨、發怪聲，怎樣都行。總之就是盡量記住帕克吹出來的音符，就算是幾小節都好，再用你自己的版本跟著音樂唱。你可以從比較簡單的曲子開始。只要專注於旋律上，先別管即興的獨奏（你要是敢挑戰的話，稍後再試！）。像是十二小節的藍調曲〈Now's the Time〉，它的旋律不難。又如〈Billie's Bounce〉，這首比較難，不過還是新手可學的曲子。你把旋律聽過六、七遍後，應該就能開始跟帕克一起「演出」。〈Moose the Mooche〉和〈Blues for Alice〉難度又更高一點，〈Confirmation〉也不容易。不過這些旋律一旦用唱的，你就等於親身體會咆勃的精髓。就算你完全不懂相關的技術規則，還是可以實際「感受」到樂句的節奏結構，把半音體系和節拍融會貫通。你應該能因此更深入認識帕克對爵士樂詞彙的貢獻。我曾教學生用這個方法，也知道它確實有效。

你自己或許也會很意外：用唱的其實很有趣（這招並未僅限查理·帕克，用在別的音樂家身上也可以）。我覺得和偉大的爵士樂演奏一起唱，相當有成就感，你

應該也有同感吧？就算你有時唱不好、唱走調，對爵士樂還是可以有自己的體悟，這一點，光靠安靜被動的「聽」，不太容易達成。

在講到下一位音樂家之前，我再針對如何欣賞查理・帕克的音樂，給你一些建議。畢竟他的咆勃結構高深莫測，聽眾三兩下便暈頭轉向，很可能無法領略他演奏中比較內斂的一面。他是詮釋抒情曲的頂尖高手——他最有名的就是狂飆的高速，但他的慢歌也同樣厲害。他演奏的流行名曲〈Embraceable You〉、〈Don't Blame Me〉等，其實拍子比他同期的樂手都慢，也多少樹立了這類曲子的閒散風，現仍常見於許多即興演奏。你聽這些曲子時，可以盡情欣賞帕克在複雜的樂句中，融入真摯的浪漫情懷。他不僅是理性的前衛人士、鐵桿革命份子，也是綜合爵士樂前輩各種精華，端出佳餚的好廚師。正因如此，你也應該聽他吹的藍調，看他的創作源頭可以回溯到多久前——他一九四八年為「薩佛依」（Savoy）唱片公司錄製的〈Parker's Mood〉一曲，可謂二十世紀頂尖的藍調曲，他的作品中也有幾首傑出的藍調。

查理・帕克的推薦入門曲目：先聽帕克一九四五至四八年的錄音。這段了不起的時間，有帕克和迪吉・葛拉

斯彼於一九四五年二月至五月，為「薩佛依」和「戴爾」（Dial）兩間唱片公司錄製的幾首不朽名曲，還有好些現場錄音也是在這幾年完成，只是音質大多差強人意（有時不忍卒聽），不過還是可以挑其中音質較好的來聽。我尤其推薦一九四五年六月在紐約市政廳的演出，和一九四六年「爵士走進愛樂廳」活動（Jazz at the Philharmonic，簡稱 JATP）的幾場錄音。也別忘了聽他晚期的幾張專輯（現由「神韻」〔Verve〕唱片發行）。帕克曾與弦樂團合作一些名曲，雖說他們的編曲若不那麼甜膩會更好，這仍是現代爵士樂史上重要的里程碑（帕克自己的私心最愛，是一九四九年與弦樂團合作的〈Just Friends〉）。我也推薦他一九五〇年與迪吉・葛拉斯彼、瑟隆尼斯・孟克合作的錄音，和一九五一年一月與邁爾士・戴維斯的演出。你還可以多花點時間，聽他後來幾年的現場錄音，保證值回票價，不過我覺得最棒的，還是他一九五三年五月在多倫多梅西劇院（Massey Hall）的演出。後來不時有人稱這場演出是「史上最偉大爵士演奏會」。我是不會把話講得這麼滿啦，不過這張專輯顯然是重度爵士樂迷必聽。

瑟隆尼斯・孟克

說到咆勃的崛起，大家多半會把鋼琴手瑟隆尼斯・孟克列為關鍵的創新人物，你或許會因此馬上認定他的樂風和查理・帕克差不多，或許兩人常用的樂句與節奏都一樣，搞不好連演奏的調子都相同，要不就是經常同台演出。不過這種人物清單常有誤導之嫌，尤以瑟隆尼斯・孟克來說，最好還是照他的方法來聽他的作品，別把他當成某種藝術運動的一員。

孟克確實主導了咆勃的興起，也影響咆勃日後的演進，不過他比咆勃更令人詫異的是，他的音樂顛覆了那個時代的公式。咆勃的節奏通常飛快，但他的演奏很少如此。他的獨奏中幾乎聽不到同期樂手常用的裝飾樂句與節奏。與孟克同期的現代爵士樂手，即興演奏大多複雜而流暢，他的獨奏卻有明快的和聲質地、不連貫的節奏，與他自創的許多旋律技法。挑選曲目時，他通常喜歡演奏自己的創作，而他的同儕則會選別人的作品（這

點後來有了變化，孟克有許多作品之後成了爵士樂經典曲，但他的音樂變成主流，大致還是他一九八二年去世後的事）。簡言之，娛樂媒體為孟克冠上「咆勃教主」一詞，只是多年來，他的教派彷彿只有一位虔誠教徒，就是他自己。真能領會他這特異教派的怪奇戒律之人，少之又少。

你可能已聽說孟克的音樂不簡單，我前面又說了這麼一堆，更加深「孟克好難」的印象。我不否認他的風格，對有志仿效的人來說，確實有其難度——有部分是因為你必須拋開其他類型爵士樂所需的技巧。不過對樂於接受各種音樂的聽眾，又是另一回事。儘管孟克多半會在曲子中，加入一些出人意表或不尋常的元素，他有滿多作品卻很容易琅琅上口，有些甚至帶著孩子氣的單純，也有點像兒歌。放眼古今爵士音樂家，很少人的作品像孟克這麼好認，他的風格有些特徵，幾乎藏在每個音符裡。你只要聽過他幾首曲子，再蒙眼聽一堆其他作品，應該會很有把握認出孟克。繼續聽個幾小時，你的耳朵自然會重新調整期望值，以適應孟克的音樂世界。你會在他的演奏中聽到他自有的幽默，在他的樂句與感嘆句中體會出對話的特質，你能感受到他畢生的作品中，處處洋溢創作音樂的喜悅。

　　我要特別強調最後一點。即興創作是爵士樂的基礎元素。我聽爵士樂這麼多年，最難忘的時刻，就是這種臨場互動，像某種心電感應，從台上傳到台下。在演奏進行中的某個點，人人都感應得到。獨奏的那個人（也可能是整團人）注入某種特別的氣場，宛如天外飛來某種乍現靈光，把整場演奏提升到新的境界。你知道那晚有什麼異於往常，有某種絕對史無前例的什麼出現了。你甚至或許會望望身邊的聽眾，和他們四目相接，暗想：「你也感應到和我一樣的東西嗎？」而他們也以同樣的表情回望你。不過這種狀況，只發生在樂手不按牌理出牌、進入心理學家奇克森米海（Mihaly Csikszentmihalyi）所謂的「心流狀態」（flow state）[9] 時，才有可能發生，或許還要加上膽識，更理想的是再加上某種無邪的純真，喜孜孜深信有片新大陸正待探索。孟克就是給我這種感覺，哪怕只是聽他的唱片也一樣。他彷彿對音樂的各種可能性完全開放，不帶絲毫偏見或成見。他演奏，就是處在某種持續的心流狀態，只消他一個最細微的動作，我們對外人緊閉的聽覺之門就會奇妙地敞開。只要你把自己的波長調到孟克的頻道，光靠「聽」，就能感應到這點。

　　另外值得注意的一點：孟克在前述整個過程的手法

極為精簡。我有時會幻想每位樂手的樂器上，綁著計程車的計費表，計算每個奏出的音符，看誰能用最少的音說得最多。孟克應該會是這場競賽的贏家。他光用你口袋裡的銅板，就能帶你在城裡兜一趟。沒有一個動作是浪費，甚至停頓、遲疑，都是成品中不可少的環節。孟克的音樂處處可見大片留白。比起別的樂手來，我們從孟克身上更能學到：藝術家的風格，宛如海上行舟──毫不留情把多餘的行李扔下船，往往才能走得更遠。這一點連新手都聽得出來，但你也得在比較過孟克同期樂手的作品之後，才更能領略箇中道理。爵士樂是種冗長的藝術形式，傑出的作品幾乎不免過長。孟克不但力抗這股趨勢，更顛覆了它。現在聽孟克的音樂仍是一大樂事，而且聽來還是同樣反骨，一如四〇年代。

瑟隆尼斯‧孟克的推薦入門曲目：先聽他一九五〇年代末在「河岸」（Riverside）唱片的作品，包括他寫的幾首知名曲子，而且是在不同的狀況下錄製，包括與幾個樂團合作、與不同的音樂家合錄，還有鋼琴獨奏等。他的佳作太多，要精選並不容易，但我特別喜歡他的獨奏專輯（如《Thelonious Himself》與《Thelonious Monk in San Francisco》），及他和約翰‧柯川合奏的幾首曲子，以及與桑尼‧羅林斯合作的《Brilliant Corners》。若想聽得

更深入，你可以比較孟克這些作品之前在「藍調之音」錄的版本。他後來由「哥倫比亞」唱片發行的專輯，在曲目與伴奏上，就比較沒那麼多驚喜，不過還是有許多亮點，像一九六三年的《Criss-Cross》，和一九六四年的《It's Monk's Time》。

邁爾士・戴維斯

還真希望我能用司儀最常講的幾句老詞來介紹這位人物——「他的成就大家有目共睹」、「不用我介紹，各位對他都很熟了」云云。要不然，我就得嘗試把無法三言兩語道盡的音樂生涯，做個簡短的摘要。邁爾士・戴維斯不斷改造他的音樂形象，等大多數樂迷摸清楚他在幹麼，他早就去做別的事了。他早期與查理・帕克一同演奏咆勃，事業晚期則大膽跨足嘻哈音樂，在這兩端之間的他，曾是酷派爵士大將、發明了調式爵士、重新定義大樂團爵士，也是爵士與搖滾融合的革命推手。若說二十世紀是音樂史上最動盪的年代，邁爾士・戴維斯就是其中的代表人物。他一心要搶在所有人之前邁進未來，也似乎甘於在達成目標的路上放棄一切，甚至放棄他的爵士樂聽眾，放棄眾人因為聽了他的傑作，而生出的種種期望。

　　或許你可以用看畢卡索的角度，來理解邁爾士・戴維斯。畢卡索有「藍色時期」、「玫瑰時期」，還有某

些時期風格丕變。*不過我很想建議你反其道而行。與其聽戴維斯作品類型的幾次急轉彎，不妨注意他出色的連貫性，觀察他在這段史無前例的音樂演化過程中，每個階段都看得到的核心價值。其實，邁爾士·戴維斯並不算有彈性、配合度高的音樂家，即使他表面上頗能適應變化多端的曲風與喜好，也絕不會為他深信不移的事讓步。欣賞他音樂的起點，就是去了解他堅信什麼，以及這信念如何影響他在音樂之路跨出的每一步。

我認為戴維斯事業的決定性時刻在四○年代末。他不再試圖與迪吉·葛拉斯彼精湛的演奏技巧別苗頭，也無意與別的一線咆勃樂手較勁。無論從音樂史上的哪個時間點來看，這都是相當勇敢的舉動，但在現代爵士革命中期，講求速度與玩高音域花招的時代這麼做，更需要勇氣。當年查理·帕克雇用戴維斯，很多人都覺得他還不成氣候；他自立門戶成立樂團時，也根本算不上出名。像他這樣還沒闖出一番名聲的小號手，放棄酷炫的華麗表演方式，很容易讓人看成示弱，像是自願屈居二

*作者補充：邁爾士·戴維斯音樂生涯中期有一首代表作，由多年合作夥伴吉爾·艾文斯作曲，恰能展現戴維斯獨特的才華，曲名正好就是〈Blues for Pablo〉（給畢卡索的藍調）。

流。然而他在接下來的幾年，磨出許多不同的技巧，把他之後的音樂生涯提升至更高的境界。爵士樂壇起先對此的反應是跌破眼鏡，尤其是一九五五年的新港爵士音樂節，他演奏的〈'Round Midnight〉讓聽眾如癡如醉，也幫他拿到「哥倫比亞」唱片公司的一紙合約。但過沒多久，只要有耳朵的人都心知肚明，戴維斯獲得掌聲絕非僥倖。說穿了就是他在某些方面確實技高一籌，而他無懈可擊的技巧，讓這幾十年來爵士樂經歷的多次革命，從他的樂句一躍而出。

這一切的源頭，有些人可能會說，是由於戴維斯有精準的直覺，做得出動聽的即興演奏。我並不反對這種說法，只是覺得這樣無法完全說明他對爵士樂的貢獻。我換個說法好了：戴維斯不知怎的，就是可以把一切變得動聽，哪怕是短而零碎的樂句，僅僅一個音符，或（最反常的情況下）吹錯的地方。沒錯，說也奇怪，連戴維斯吹錯的地方，我都覺得很動聽。無論是他對樂句的設計、為聲音增添質地的層次、用弱音器改變音色，或調整演奏的強弱力度，在在把某種鮮明的人性特質和一抹個性色彩，傳到他吹出的每條旋律線上。一九五五年如此，一九六五年亦然，一九七五年依舊，直到他功成身退。

這些特質在慢板曲上特別明顯。其實他光靠詮釋浪漫抒情曲的技巧，即可功成名就吃一輩子。*但也正是這樣的特質，造就他對中速曲與飆速曲在美感上的前瞻眼光。無論樂團衝得多快，他從未因此倉促行事，亦不心浮氣躁。就拿他六○年代中期的幾張專輯來說，當時他的樂團配備了黃金陣容的節奏組（鋼琴手賀比・漢考克、貝斯手朗・卡特、鼓手東尼・威廉斯），人人都有農神五號火箭等級的爆發力，火力強大到足以摧毀小號手（兼老闆）周遭的時空連續體，即使如此，戴維斯依然面不改色，主控全場。他小號中吹出的每個樂句，都具備自己的重力。是的，他一九四○年後每個時期的每場錄音，你都可以注意聽這一點，盡情讚歎與享受。

不過別忘了，戴維斯的所有作品中，還有一點顯而易見的核心價值 —— 這一點在他的藝術成就上舉足輕

*作者補充：五○年代和六○年代初，戴維斯演奏抒情曲的功力無人能敵，只是後來他再也不碰情歌，一如他多變的音樂生涯中，曾把自己無數的招牌曲束之高閣。關於這一點，他曾對鋼琴手奇斯・傑瑞特講過一句頗玄，但別具深意的話：「你知道我為什麼再也不吹情歌了嗎？因為我實在太愛吹情歌了。」出自 Michael Ullman,"The Shimmer in the Motion of Things: An Interview with Keith Jarrett," *Fanfare* 16, no. 5 (May/June 1993): 114。

重，只是我們很容易忽略。他出了名的我行我素，也是要求十分嚴格的樂團領班。關於他個性火爆又難搞的小故事不計其數，他的作品展現的卻是完全不同的他。他那一代的音樂家，沒人能像他一樣融入樂團成員，即使不少團員像他一樣有主見、愛表現，他仍能集每位團員貢獻之大成，創造表裡如一的完整作品。這早在他一九四九至五〇年間《Birth of the Cool》專輯的錄音就聽得出來，不過在他音樂生涯的不同階段，自咆勃至嘻哈，從《Kind of Blue》到《Bitches Brew》，乃至其他名作，這一點都很明顯。樂評人無不讚賞戴維斯身邊總有世界級的音樂家，也肯定他慧眼識人、網羅新秀的功力，卻很少提到他組成的樂團中，總有這種絕妙的磁場。我仍然不確定他是怎麼辦到的，不過就算團內人人有獨當一面的機會，展現自己的風格（而沒人的氣場敵得過戴維斯），他還是能在各人才華的層次之上，打造出和諧的整體表現。要兼顧這天平的兩端，想必需要鼎鼎大名的戴維斯先生對團員不斷呵護栽培——說不定也包括冷嘲熱諷與騷擾吧，誰知道呢？但不管怎麼說，他們精采的作品仍流傳至今。

　　當然，你應該細細品味這位奇才音樂生涯的多個階段，或許可套用他知名的專輯名稱，來代表這段旅程：

《Seven Steps to Heaven》（七步上天堂）。看他從咆勃、酷派、印象派風格的大樂團爵士、調式、硬式咆勃，到融合，到放克，他不僅適時而變，悠遊於各種曲風，更站在每次革命運動的最前線。請注意他令人歎服的一點：大約每隔五年，他就會把爵士樂小號的技巧來個大翻新。他永遠不缺新角度，永遠有大膽新招。也記得觀察：這通往天堂的七步，每一步都有一致的信念，還有他個性中強大的氣場，不僅足以征服所有新樂風，甚至能運用新樂風實踐個人的願景。

邁爾士・戴維斯的推薦入門曲目：我實在很不想「精選」。戴維斯在一九五五年至七○年間的每首曲子，我都非常喜歡。連這段時期之外的，都藏著不少神曲。這該如何是好？我想我還是放棄「精選」任務，跟著大家一起推薦一九五九年的《Kind of Blue》吧。這張專輯不知怎地已成為權威人士口中的神級之作、最極致的現代爵士樂專輯。我不盡贊同這種說法，但這張專輯無論從哪個角度來看都是傑作。不過你也要聽一下戴維斯與編曲家吉爾・艾文斯合作的作品，至少要聽《Miles Ahead》（1957）、《Sketches of Spain》（1960），和《Birth of the Cool》中較早期的曲子（1949-1950）。接著轉到他六○年代中期的樂團專輯，如《E.S.P.》（1965）、《Miles

Smiles》（1967）；這段時期的現場演出也不可錯過，如《In Europe》（1964），或一九六五年在 Plugged Nickel 錄音室錄的幾首曲子。你會聽見他帶領的小編制樂團，大膽重新演繹了標準爵士曲目。之後再聽他融合爵士與搖滾樂時期的專輯：《Bitches Brew》（1970）是必聽，搭配《Jack Johnson》（1971）和《On the Corner》（1972）。最後可以聽聽他晚期改編麥可‧傑克森（〈Human Nature〉）和辛蒂‧露波（〈Time After Time〉）兩人的歌。

約翰·柯川

大約有四十年的時間，爵士樂迷活在英雄時代裡。每隔幾年，就會有位傲視群倫的人物出現，一位領袖型男性，足以撼動世界、重新定義即興演奏規則，用手上的那隻管樂器，建立時代精神的人物──而女性顯然被排除在這階級制度的最高層外。路易·阿姆斯壯是這一系列人物之首，他一九二八年以小號吹奏〈West End Blues〉，宛如宣告英雄登台的震耳號角。之後的幾位豪傑，從柯曼·霍金斯、查理·帕克，到邁爾士·戴維斯，讓聽眾越發期待，以為這個男性主導的王朝會延續下去。

只是好景不常。問題不是當今沒有爵士英雄，恰恰相反，我們的英雄太多了。爵士樂壇變得多樣與多元，大體說來是好現象，卻也更難讓某位音樂人代表一整個時代，或為之定調。我想這年頭，倘若樂評人能丟一個名字給大眾，就像個口耳相傳的護身符、鎮館之寶、爵士樂入門的通關密碼──爵士樂也許會更受歡迎也說不

定。「欸，聽這個人（這裡要填上該英雄之名）的作品，你也會變得很酷喔。」啊，可惜這個時代的遊戲規則已經變了，回不去了。

　　約翰・柯川是這一系列英雄人物的最後一位。他一九六七年死於癌症，年僅四十。他過世前的那幾年，走在時代前端的爵士樂迷，無不引頸期待他每一張專輯上市，彷彿那是寄自未來的明信片，預示下一波新風潮的開始。柯川以少有的謙遜，背負著眾人的期望。他不是不在意掌聲，卻把更多的力氣，用來追求自我進步、自我超越。他的音樂生涯中，竭盡所能師法一流樂手，培養自己的實力。整個五〇年代，他待過迪吉・葛拉斯彼、瑟隆尼斯・孟克、邁爾士・戴維斯等人的樂團，逐漸嶄露頭角，憑自己的本事贏得掌聲。他站上爵士樂壇的風口浪尖後，仍繼續勤練、下苦功、求進步。六〇年代初始，越來越多的樂迷與樂評人稱柯川是爵士樂壇最新的重量級冠軍、最新潮流的領導人，只是他一心精進才藝，無暇享受榮耀。

　　這也影響到我們聽柯川的方式。雖說舉凡大師出手，樂迷無不奉為成熟的傑作，我仍猜想，柯川應會希望我們把他的音樂視為一種探求、一件仍在創作的作

品。他是汲汲於探索的人,私生活如此,音樂亦如是。我揣想他的目標,是把所有完美實踐音樂理念的成果留給後代。在他生命中的最後十年,努力追求薩克斯風所能達到的極限——把和弦做到出神入化;運用西方音樂,也超越西方音樂的框架;與傳統路線的音樂人共事,也盡可能找最前衛的樂手一起合作。他很清楚,如此執意踏入未知的領域,會有哪些機會與風險。想必就連柯川自個兒,也偶爾會覺得到了極限吧——他晚年在天普大學(Temple University)的現場錄音,就放下薩克斯風,邊搥胸邊吟唱宗教儀式般的自創經文。這張專輯有些曲子門檻低,也很順耳,連爵士新手都能欣賞,但有些曲子就得逼你跨出舒適圈了。但這一切都是他探索之路的一部分,你聽這張專輯的心態,必須迥異於我們這個娛樂導向的社會灌輸大家的隨便態度。聽柯川,彷彿是去心靈度假村度假,或做五天的排毒療程。盡量嘗試用柯川作曲的那種開放與探索之心,去聽他的音樂。

有了開放的心做起點,你就能用各種聆聽策略去聽柯川的作品。倘若你喜歡研究音樂的內部運作,柯川有無數的技巧可供分析。光是其中一種面向,就夠你寫篇博士論文——好比說,他的多重主音和聲概念(multitonic harmonic concepts)(爵士樂手間有時就叫它

「柯川和弦進行」〔Coltrane changes〕），或他用的調式音階。但就算你完全不了解這些主題，還是能欣賞他高超的才藝，看他如何以神速吹出樂評人艾拉‧吉特勒（Ira Gitler）所謂的「聲瀑」（sheets of sound）。不過要看柯川的另一面也不難，你可以不去看台上的他，把重點放在他不斷提升自我的精神。其實，柯川畢生的作品一如其人，展現出驚人的自制，甘於讓自我隱沒於更宏大的事物，這表現在他與前輩大師的合奏中（可以聽他與艾靈頓公爵的合奏，細細品味這跨世代的交流），在《A Love Supreme》、《Om》這些專輯中，也可聽到某種近似祕教的召喚（《Om》中有吟誦《薄伽梵歌》與《藏密度亡經》的片段）。

　　你也可以更進一步，嘗試參與這種超凡的體驗。我通常不會把爵士樂曲拿來當冥想音樂，但我想柯川的音樂應該可以有這種用途。他甚至出過一張名為《Meditations》的專輯，雖然內容八成會挑戰你對冥想音樂的預設。當然，你也可以把這些形上學、音樂學統統拋開，單純把柯川當成厲害的薩克斯風獨奏高手，或許也是最頂尖的，是可與桑尼‧羅林斯或艾瑞克‧杜菲同台較勁的即興大師，而且合奏時，每個音符和樂句，都同步吹得分毫不差。想追求最極致的享受，就把前面說

過的幾種方法都試一輪。柯川值得你以開放之心接納與敬重，也會相對給你最豐富的報償。

約翰‧柯川的推薦入門曲目：乍看之下，柯川或許比別的樂手好懂，至少比邁爾士‧戴維斯好懂吧？畢竟縱觀柯川最棒的作品年代，前後大約十年而已。他卻為這段短暫時光，注入如此豐富的音樂能量，讓入門者有五十幾張專輯可選，而每張都令樂迷讚歎不已。所以我想我就狠心一點，幫你簡化流程，每段時期只建議兩張專輯。針對他早期硬式咆勃風的階段，我建議《Blue Train》和《Giant Steps》，兩張都在五〇年代末期錄製。六〇年代的調式爵士時期，我推薦《My Favorite Things》和《A Love Supreme》。他有段短時間福至心靈，走起浪漫路線，不妨聽聽《Ballads》和《John Coltrane and Johnny Hartman》。他最後投身自由爵士的那階段，則聽《Ascension》和《Meditations》。從柯川最貼近你個人品味的那個面向開始聽，再勇敢跨出你習慣的音樂舒適圈。

歐涅・柯曼

我在本書中再三提到，欣賞爵士樂的途徑就是訓練、培養「聽」的能力，不是靠消化各種觀念和世俗標準。要不我換個說法：樂評人的目標應該是讓自己變得多餘。假如聽眾的底子夠，無論哪種表演都能聽出門道，做出自己的結論，那就是我們不再需要樂評人的時候。因薩克斯風手歐涅・柯曼崛起而引發的激烈討論，應該可以拿來當例子。他是前衛爵士的領頭羊，在五〇年代末引起極大的爭議。很少看到哪位音樂人在評論界受到如此差的待遇。我想爵士樂史上，可能只有這麼一次，相關文章幾乎無法反映音樂作品應得的評價。

　　無論對支持柯曼或詆毀柯曼的人而言，這都是不爭的事實。詆毀他的人，在他出道的那幾年，反彈尤其激烈，他備受排擠，全美的爵士俱樂部，幾無他容身之處。薩克斯風手戴斯特・戈登曾叫他滾下台；邁爾士・戴維斯對外稱柯曼「裡面壞掉了」；[10] 迪吉・葛拉斯彼說柯曼吹的不叫爵士樂；鼓手麥克斯・洛區據聞曾給了

柯曼嘴上一拳。這一切，是柯曼在五〇年代身為前衛爵士樂先鋒，敢於跨出和弦進行、進入無調性音樂、在和諧與不和諧的聲音間遊走，而不得不付的代價。

然而擁戴柯曼的人，也沒讓他好過些。這些讚譽反而常讓他的音樂給人望之生畏、難以理解的印象。「未來」這概念太常和他的音樂連在一起——連專輯名稱也跟著雪上加霜，如《The Shape of Jazz to Come》和《Tomorrow Is the Question!》，眾人理所當然深恐自己小得可憐的腦袋，裝不下這麼先進的精神食糧。這類音樂的行銷文案，又往往把它形容成深埋地底的時空膠囊，等著未來的不知哪個時間點，有人把它挖出，再次打開，與世人分享其中的寶藏。那，有這麼多人決定先跳過這堆專輯，把未來的音樂留給未來的人解讀、批評，又有什麼好意外的呢？

柯曼自己選擇的音樂路，也沒能為他拓展聽眾群。乍聽之下，他的創作過程彷彿是受某種神祕的技術驅使。他甚至為了創作，發明一套形上學兼音樂學的平台，自稱為「和聲旋律節奏並重」（harmolodics），對圈內人算是類科學。但若要他和外行人說明這門理論的大意，他會講一些玄之又玄的暗示和線索，既像禪宗公

案，又如玫瑰十字會的最高教義，不是那個小圈圈的人不會懂。

　　要聽歐涅·柯曼，你確實得把這些多餘的包袱丟光光，只要專注在音樂上——不要管別人對他音樂的評價。倘若你一路回到他音樂的源頭，敞開雙耳，會聽到什麼呢？首先，你最容易注意到的，應該是柯曼哀愁的薩克斯風音，往往縈繞心頭不去，至少對我是這樣。那是貼近人心的聲音，儘管有時他的薩克斯風會在眾人合奏間迷失（好比因激進而獲好評的知名專輯《Free Jazz》，有兩組四重奏同時演奏時，他的薩克斯風常被蓋過去），我還是要強調，柯曼的魅力，就是這十分私人（有時則頗私密）的音色。你無法把它簡化為理論與概念，想照本宣科研究柯曼的人，甚至可能錯失它的美，我們不應這樣看待柯曼。同理，他音樂中的藍調氣息，對靈魂樂的熱情，也無法化為教條與宣言。畢竟柯曼的擁護者，是因他勇於突破傳統而對他讚譽有加，教條與宣言或許反而貶低了如此美譽。不過我假定你想聽柯曼，是為了享受音樂之樂——對吧？不是為了在派對上故意放個前衛爵士大將的作品，讓賓客覺得你很厲害。所以，不妨光明正大去挖掘柯曼的根，挖掘藍調，聽他從與節奏藍調樂團同台學到的東西，看他如何在德

州和美國西南部薩克斯風的粗獷曲風中耳濡目染（這類曲風在他的養成過程中逐漸風行）。他早在稱霸前衛爵士之前，就在廉價小酒館和公路餐館演奏，因此我並不意外他邁入中年後，和自己的「Prime Time」樂團改走放克路線，又與「死之華」（Greatful Dead）樂團的主唱傑瑞・賈西亞（Jerry Garcia）合作。柯曼的音樂觀深蘊平民主義的特質。

我覺得唯有在你理解歐涅・柯曼 DNA 中的核心元素後，才是欣賞他對音樂大刀闊斧開幹的時候。放《Free Jazz》這張專輯吧，把音量盡情開到最大。或者乾脆開趴，放柯曼不吹薩克斯風、改拉小提琴、請出十歲兒子打鼓的那首曲子。沒錯，他或許膽大妄為，而這正是他迷人之處。當然，這也是他在歷史上占有一席之地的原因。不過我們別忘了，歐涅・柯曼不是約翰・凱吉那種概念導向的作曲家。他的音樂發自內心，殫精竭慮，專注當下，難以捉摸又充滿人性。他以強大的肺活量與決心，吹出每個音符。這不過是用另一種方式告訴大家：最最重要的是，他是爵士樂手。所以，你可以為了沾點前衛爵士的邊，而聽歐涅・柯曼，甚至可以在派對上說你很熟歐涅・柯曼，我不會有意見，但記得堅持下去聽他的爵士樂，或許你會很意外也說不定。

歐涅‧柯曼的推薦入門曲目：我會從他一九五九和一九六〇年在「亞特蘭大」唱片公司灌錄的專輯開始。這些不算他最早的專輯，卻代表他最重要的幾個樂團首批成熟的作品。一九五九年發行、全長僅三十八分鐘、大膽而精采的《The Shape of Jazz to Come》中，有小號手唐‧薛瑞（Don Cherry）、貝斯手查理‧海登（Charlie Haden）、鼓手比利‧希金斯（Billy Higgins）── 在柯曼翻新爵士樂語彙之際，這批人是他最好的戰友。同年年底，這四重奏原班人馬又推出了《Change of the Century》，更鞏固了柯曼在前衛爵士的領導地位。我建議你聽過這些之後，再去聽一九六〇年十二月錄製的《Free Jazz》。這是一張怪異破格之作，也是用噪音與不和諧音來表達自我的代表作。柯曼之後在「藍調之音」和「哥倫比亞」兩間唱片公司做的專輯，沒有那麼出名，但仍有不少佳作。你可以聽聽《At the Golden Circle Stockholm》（1965）、《Science Fiction》（1971）、《Skies of America》（1972），體會他音樂生涯中期如何探索各種不同的可能。我更喜歡他跨入放克音樂之後的作品，在此大力推薦一九七六年的《Dancing in Your Head》。他晚期的專輯，我喜歡的有《Virgin Beauty》（1988），和他的普立茲音樂獎得獎之作《Sound Grammar》（2005）。

後續探索

我在本章只介紹了少數幾位讓爵士樂不斷創新的推手，假如漏了哪位大家鍾愛的音樂家或作品，在此先致歉。不過我的目標不在給大家重要爵士音樂人的完整指南（光這就可以寫一本書了），而是幫你拓展「聽」的鑑賞力，建構聆聽策略，讓你更深入每位音樂家作品的精髓。假如你想進一步，更完整了解爵士音樂家及其演出，我建議你除了本書，再看些深度的介紹，例如拙著《爵士樂史》（The History of Jazz）及《爵士樂標準曲》（The Jazz Standards），和類似主題的相關著作。本書的目標，是讓你養成鑑賞與辨別的能力。你可以把它想成類似學習品嘗葡萄酒──具備專門知識，固然大有助益，但即使不諳栽種葡萄，同樣能學品酒。音樂也是同樣的道理。爵士樂一如葡萄酒中的黑皮諾與卡本內，不斷吸取知識、養成自己的品味，才能為更深入鑽研打好基礎。

「鑑賞」（connoisseur）這幾年已成貶詞，很多人

避之不用，其來有自。就連我聽到這詞，腦海都不免浮現一種畫面：幾位紳士一襲寬鬆吸菸外套，啜飲白蘭地，盤算下回蘇富比拍賣應如何出價……沒錯，鑑賞力往往受階級與經濟利益所累。但時至今日，財富與權力的扭曲，不再清一色源自勢利的藝術贊助人，而主要來自全球性娛樂集團強加於我們身上的選擇。這些企業自詡為當今的鑑賞家，對世人該聽什麼、分享什麼音樂、稱讚哪種音樂，有無比的影響力。我們確實應該從這些冷漠的經濟力量手中，奪回「鑑賞」應有的理念；同時也應該肯定另一種階級制度，也就是「知識與專業」勝過「財富與組織力量」。也因如此，我想進一步了解某種樂風時，會主動向具備此種專業知識的人取經——通常是獻身音樂研究與鑑別數十年之人。這些人是真正的鑑賞家，是健康的音樂生態系不可少的一環。同理，倘若我們真的在乎音樂，應矢志以達到這種等級的鑑賞力為目標，完全用不著吸菸外套。

那，我們還可以從這些爵士革命健將的故事學到什麼？我希望大家都學到重要的一課——那就是，我們要用每位藝術家自己的方式來理解他們，與他們的風格。從前面的介紹，你應該已經發現，聆聽每位音樂家作品的策略不可能一模一樣。我盡量在剛開始聽某人作品時

不帶成見，聽了一陣之後，我會問自己：這位音樂家想嘗試什麼？有些人訴諸知性；有人則滿腔熱血；有人想縱情搖擺；有人追求詩意浪漫；有人縱身躍入未來；有人則想保存前人心血。你無法用同樣的標準評斷這些人，這也不僅是對樂手公平與否的問題。再說，假如你拿一把尺衡量所有人，怪紐奧良傳統爵士樂手演奏得不像咆勃或前衛爵士，或抱怨某個走心靈內省路線的ECM樂團，沒像貝西伯爵大樂團那樣搖擺，這豈不大大侷限了自己聽音樂的樂趣？

這不代表某些評估標準難以適用各種樂風。我在本書開頭就說過，所有的爵士樂手，無論曲風為何，對節奏與速度的感受十分精準與靈巧，有敏銳的耳朵，有推陳出新的能力，能控制音色，有獨特的音樂個性，等等。你不需要每聽一首新曲，就換一種聆聽體驗，但最重要的是對各個樂手，及他們所處的環境、努力的目標，要懷著同理心的包容。這是態度問題，無涉音樂學，與你處世的心態並無二致。在社會上與人互動的各個層面，這種設身處地從他人角度思考的能力，是一項長處，也是一大恩賜。爵士樂的世界也是一樣。

在本章最後，我想強調一點必要的態度，或許也是

最重要的一點。每張新唱片、每場演出，我都抱著樂觀的態度與無比的期望（借用作詞人山米・坎恩〔Sammy Cahn〕的話）。還記得我十幾歲時初訪爵士俱樂部，表演開始前，我都會對自己說：「今晚什麼事都可能發生。什麼都有可能！」或許這是我的天真，那個我，是激動得喘不過氣的樂迷，不是日後的樂評人兼音樂史學者，理性回顧當年的自己。只是，我仍無法想像還能用什麼方法聽爵士樂。我去聽古典音樂會則不然，光看節目單，就很清楚自己會聽到什麼。假如那晚節目單上寫的是「貝多芬第八號鋼琴奏鳴曲《悲愴》」，接下來會聽到的每個音符，我十之八九都知道。搖滾或流行歌曲的演唱會，就有點比較難預測，但我知道樂團會演奏大家熟悉的暢銷曲，也或許會盡可能演奏得很接近唱片，整場演出會因為舞台道具與視覺效果而「強化」，但整體來說，無論到哪個城市，下一站巡迴換了地方，演出還是大同小異。然而爵士樂不一樣，我從剛接觸爵士樂就發現，爵士樂的規則完全不同，它包容各式各樣的可能。樂手自己也很少知道自己會演奏什麼。爵士樂因為必然有即興演奏，代表台上必定會有奇妙的發展，說不定下一首曲子就會出現。

我第一次看到爵士樂評人惠特尼・巴列特（Whitney

Balliett）形容爵士樂是「驚奇之聲」，只有點頭附和的份：這四個字正是爵士樂吸引我的主因。我不得不說，我以開放之心面對新聲音和新體驗（講「開放」好像太客氣了，我應該說我「渴求」新聲音），樂於接納意料之外的可能，這為我的樂評人一職，帶來無盡的感官樂趣。已故的法國文學評論家羅蘭・巴特，有時會用「狂喜」（jouissance）一詞，形容他看到極喜愛的文句時的反應。Jouissance 這個法文字，在英文中並無同樣精確的字可表其義，它表達的是某種怪異複雜的喜悅之感，而這喜悅包含肉體與美學層面的意義。我想鼓勵你，去追尋爵士樂的這種「狂喜」[11]。

倘若你在認識爵士樂之路上，都能抱著這種態度，加上前面提過的聆聽技巧，就可繼續探索本章未及列出的其他音樂家，而且你很清楚，你是用正確的角度去理解這些人。

第七章

今日的爵士樂

跟著我一路看到這一頁的讀者，假如以為學聽爵士樂就等於聽唱片，恐怕也不為過。畢竟前面提過的音樂家，大多都已不在台上。除非哪天爵士俱樂部請 3D 影像登台，否則我們早已錯失目睹他們現場表演的機會。我確實花很多篇幅介紹再也不巡迴、不參加重要爵士音樂節的音樂家，但我理直氣壯。這年頭聽爵士樂，假如不花心思去聽路易‧阿姆斯壯、艾靈頓公爵、約翰‧柯川等多位大師流傳下來的作品，又如何能對這門藝術有完整的認識？用想理解他們的心情，仔細欣賞他們的音樂，依然是研究爵士樂最合適的第一步。當然，為此也就一定得聽他們留下的錄音。

不過我們也得提醒自己，這些革命先烈都是靠音樂維生的人，夜復一夜在來來去去的聽眾面前演奏，數位錄音也好，黑膠唱片也好，都只能捕捉他們創造、展現的一小部分。體驗爵士樂最理想的方式，永遠是親自到表演現場，徹底感受那靈光乍現，把想法化為音符的時刻。每種音樂或許都是現場聽最好，但爵士樂尤其如此，因為爵士樂靠的就是自然的臨場反應，深信每場演出的目標，都是為樂手、為聽眾，打造獨一無二、無可取代的心靈體驗。

　　那，你為什麼應該關心今日的爵士樂？第一，你有機會用該用的方式體驗爵士樂，那就是親自去感受，像經歷一種儀式，這儀式有它自己的期望，和對雙方的約定。這儀式的目標不僅是喚醒過去，也是召喚魔法與轉變的力量，使其顯現於當下。這一點，聽老唱片辦不到，也絕對無法比得上現場表演。回顧我體驗過的所有偉大音樂時刻，幾乎都是在夜總會或音樂廳發生。唱片對我一直很重要，我從這些錄音身上學到的，大概比現場演出還多，但那種特殊的感受，那種「在侷限自我的輪廓消融之際，無限的喜悅與自由」──原諒我引用心理學家威廉・詹姆斯（William James）在《宗教經驗之種種》（The Varieties of Religious Experience）一書中所言，可是他這句話，比任何樂評人都更能形容爵士樂演出的神髓，這我也只有在親身接觸巔峰創作期的音樂人時首次領略。然而諷刺的是，沒有一張唱片能給你這種體驗，無論多神級之作都一樣。我唯有身心靈都沉浸在爵士樂的那個當下之中，才領悟這是怎麼回事。我想若換成你，應該也是同樣的情況。[1]

　　爵士樂迷為何不去聽現場？我聽過不少理由。他們有時會說自己比較喜歡老派爵士，要不就是列出當代爵士樂手的一堆缺點，總覺得年輕人就是少了老一輩那種

幹勁，少了音樂裡的靈魂。或許這些樂迷要的，是能讓腦海浮現五〇年代黑色電影畫面的那種曲子，或只要一張古早的西岸爵士樂專輯就夠。說不定他們喜歡紐奧良傳統爵士樂單純的熱鬧，也因此把阿姆斯壯的曲子放了一遍又一遍。搞不好這些人也愛大樂團的快節拍，或反骨到刺耳的自由爵士。我對這些人沒意見，只要他們願意聽爵士樂，照自己的意思選愛聽的聽就好。但如果他們要用這些理由解釋自己為何不聽現在的爵士樂，我覺得沒什麼說服力。容我再強調一次我的想法：「本書說明的每種爵士樂風，至今依然存在，且活躍於舞台」。

爵士樂壇也花了極大的心血，讓這些聲音在當今的現場演奏會復活。不久前（2014 年 10 月）才有爵士樂團把邁爾士・戴維斯的《Kind of Blue》專輯整張重新演奏。真的，沒錯，不僅是獨奏，每個鼓點和貝斯音，鉅細靡遺，完全忠於原作。幾個月後（2014 年 12 月），薩克斯風手拉維・柯川（Ravi Coltrane），為紀念父親的經典專輯《A Love Supreme》問世五十週年，以現場演奏此專輯向父親致意。幾乎同時，某知名爵士俱樂部主辦了一場金格・萊恩哈特音樂節，紀念這位二戰前的吉普賽爵士吉他手。假如你喜歡大樂團，很容易就能找到各色各樣的樂團演奏這類舞曲，而且有些古典搖擺時代風

的管弦樂團，仍在巡迴演出。即使葛倫·米勒、貝西伯爵早已不在人世，現在仍有以他們為名的樂團。艾靈頓公爵樂團在老闆過世四十年後仍在巡迴。「我們樂團打從二〇年代就沒休息過，」該樂團目前的指揮查理·楊（Charlie Young）得意表示：「這是史上最老牌的連續巡演爵士管弦樂團。」[2] 反觀史坦·肯頓在自己的遺囑中規定，他死後樂團不得以他為名繼續演奏（所謂的「幽靈樂團」），只是這也擋不了樂團畢業校友與各種管弦樂團向他致意，至今仍在各地演奏他的作品。倘若你喜歡紐奧良與芝加哥爵士樂，那你特別走運，至今全球仍有幾百個（說不定幾千個）這類傳統爵士樂團活躍著。我想世上某地應有某人，總在演奏〈Tiger Rag〉或〈Basin Street Blues〉吧。

就算你喜愛的爵士樂類型打從禁酒時期（二〇、三〇年代）就沒換過，這年頭還是有很多爵士樂酒館之類的地方，源源不絕供應爵士樂，你沒有理由不去嘗嘗。

不過更棒的是，敞開你的耳朵，感受當下這一刻的爵士樂。

你可能讀過關於「爵士樂之終結」的相關文章，或

有人鄭重宣告爵士樂面臨危機云云。假如你相信這類評論，或許會認定爵士樂在音樂界的地位，一如芝加哥小熊隊在棒壇——沒戲唱了，欲振乏力。*這類唱衰爵士樂的文章都很膚淺，無法令人信服，但我也不是完全反對這些作者的說法。從「經濟效益」的角度來看，爵士樂確實面臨困境。爵士樂從不受大眾媒體重視，所以爵士樂手幾乎上不了電視、廣播電台、YouTube 首頁、網紅文化人的網站等等。主流刊物大多忽略爵士樂已久，就算難得報導一次，也受限於記者欠缺這方面的專業。專寫爵士樂的寫手，很可能十年前就被裁了；編輯則是聽搖滾、流行樂、嘻哈長大的一代。這沒什麼不對，只是這種狀況下，這些刊物大肆報導「爵士樂之死」，還有什麼好意外？編輯只是正確呈現自己住在怎樣的世界，一個媒體過剩、爵士樂被排擠到最外緣，好留篇幅給騙點擊率文章的世界。

所以說，目前的爵士樂壇沒有理想的評估標準，這我也認了。可是我生命中珍愛的事物，就以我的妻兒為

*譯註：原書於 2016 年 5 月出版。但 2016 年 11 月，長達 108 年未曾在美國職棒大聯盟世界大賽奪冠的小熊隊，終於贏得冠軍。

中心往外算好了，十之八九都沒有理想的評估標準。他們的價值無法簡化為金錢，也不是什麼趨勢調查排名所能代表。

　　不過話說回來，假如你用爵士樂本身來評量爵士樂（這整本書的目的都是鼓勵你養成這種態度），而不是把它當什麼用點擊率、閱覽率來排名的網紅現象，你應該會有相當不同的結論。爵士樂正值榮景，樂手的技巧水準也是空前的高，音樂類型與風格更是前所未有的廣泛。我每週都聽得到新鮮有趣的東西。再說，現在爵士樂也比以前更容易接觸到——我甚至可以舒舒服服在家，透過高解析度的網路串流，觀賞地球另一邊的現場爵士樂演奏。去爵士俱樂部也行，要不就讓俱樂部到我家！只要付少許訂閱費，我每週即可享有琳瑯滿目的爵士新曲。學生時代的我，有時得在解爵士樂之渴和吃頓熱食之間抉擇，要有如此奢侈的享受，花費早已破表。這年頭好爵士樂無窮無盡，光這點就值得我們額手稱慶。

　　只是，新作如此豐沛，自然會讓人有種危機感，也就是選擇太多，多到不知該選什麼，還沒入門的新手，更不曉得從何開始。五十年前，我們還活在爵士樂的「英雄年代」時，爵士樂簡單得多。當年的爵士樂迷，

推崇的傑出人物只有一、兩位，向門外漢解釋該聽誰的作品並不難。搖擺盛行時，樂評人會告訴你，該聽艾靈頓公爵、班尼‧古德曼、貝西伯爵。到了咆勃年代，趕時髦的人改聽查理‧帕克、迪吉‧葛拉斯彼、瑟隆尼斯‧孟克，依此類推。只是在這個多元化的年代，有這麼多不同演奏方式蓬勃發展，我們該怎麼辦？所有英雄豪傑都已作古，我們該如何是好？或者換個說法，全球各地都有自己的英雄時，事情會是怎樣？只怕最高明的樂評人，也會如墜五里霧。你再也不能用兩、三個招牌人名囊括當今爵士樂壇。但，這象徵著爵士樂的衰退？還是活力？

　　我就來個直搗核心，把這團混亂理出頭緒吧。當然我大可走捷徑，開出一張「當今傑出爵士音樂人」清單，請各位照著上面的名字聽，祝大家聽得愉快。不過這樣做，恐怕對誰都沒有好處──新手聽眾八成只有傻眼的份；老資格的樂迷，則會馬上開始吵誰入榜誰沒入榜，所以我絕對不要給你這份清單。*我們更應該做的，是去了解賦予這些清單意義的時代脈絡。與其滔滔不絕道出一堆陌生卻很夯的名字，還不如盡量為你指出當今對爵士樂壇影響至巨的幾股力量，並加以解析。這些新勢力，定義了今日爵士樂的特質。一旦你了解這幾種力

量，等你再次聽到爵士樂，無論在俱樂部，還是聽最愛的隨身音樂播放裝置，都等於做了更足的功課，可以聽得出更多門道。

第一種力量，你應該不意外，因為它八成已經影響你日常生活的各個面向，那就是「全球化」。是的，爵士樂和你的工作、貸款、幫車加油的錢沒什麼差別，都受全球波動的影響，連當地發生的事件，都會與遠方產生密不可分的連結。

不是人人都會因這些變動受惠。原本居於主導優勢的人，現在面臨新的競爭勢力。比方說，歐洲的爵士音樂節近年邀請的美國爵士樂手變少了。歐洲自己就出了許多優秀樂手，每個大城市現在都有一流的爵士樂團，因此歐洲這類活動的主辦單位，也就不一定非要花大錢請樂手從紐約和洛杉磯飛過去。亞太地區的爵士樂活動還沒有那麼成熟，至少現階段沒有，不過這點也變化得

*作者補記：好吧，我投降。我在本書附錄中列了一份「一百五十大」爵士樂手清單，都是值得你關注的新生代和中生代樂手。不過現在先別跳過去看，也別把這份清單看得太嚴重。它只是列出當今爵士樂壇某些代表性傑出人物，不是什麼菁英俱樂部。

很快。這些國家早已引進美國爵士樂數十年，但最近也開始向外推廣自己的頂尖人才。我們正見證音樂產業的水準逐漸齊一，不僅代表這些地區爵士樂手的技巧標準提升，更令人驚艷的是，我從這些樂團中聽到的自信與自主。我二十幾歲時住在國外，那時我認識的爵士樂手，非常關注美國樂手的一舉一動，想學美國，模仿美國，也幾乎只願意受美國的影響。不過現在美國之外的爵士音樂人想法不同了。我現在四處飛時，發現國外的樂手仍對美國爵士樂壇知之甚詳，卻越來越想聊自己國家的爵士樂有什麼精采動態，而且這方面的話題自然不虞匱乏。

這些變化，讓我為爵士樂搖筆桿的日子，比十年、二十年前複雜得多。實在有太多要追蹤，要是我不和全球各地的同業保持聯絡，每週從大量新曲中去蕪存菁，錯失的東西不知會有多少。但是對偶爾聽聽爵士的樂迷來說，全球化是件美事。無論你住在哪兒，身邊都有一流的爵士樂可聽。幾年前的我講這話，還不會這麼有把握，但現在從紐西蘭的奧克蘭（Auckland），到克羅埃西亞的札格瑞布（Zagreb），動聽的爵士樂處處有。雖說大眾媒體鮮少報導當代爵士樂，但也不致完全封殺，你或許得打探一番才能找到就是。萬一你在哪個偏遠之

地聽到實在很酷的音樂，可要跟我說一聲。我們這種次
文化族群，要互相照應才行。

這樣的全球化，促成了今日爵士樂的下一個重要趨
勢：「混合」。爵士樂技巧有了新的應用方式；世上幾
乎每種樂風都可與之混合。某種程度來說，這其實是
「老調續彈」。爵士樂總是比別的音樂類型擅於消化新
的音樂養分。即使是剛發跡時的紐奧良爵士樂，也融合
了藍調、行進樂、宗教歌曲及其他成分。但在新的全球
化環境，混合與擴展的過程，宛如裝上了風火輪。這年
頭，你還是聽得到薩克斯風和小號吹奏爵士樂，但日本
的箏（koto）、波斯的烏德琴（oud）、蘇格蘭的風笛，
一樣能演奏爵士樂。你說不定還碰得到樂手演奏三〇年
代的老爵士樂，或嘗試把爵士樂加進油漬搖滾（grunge
rock）或印度拉格音樂。樂團有各個種族和不同國家的
成員，逐漸成為常態，在歐洲尤其如此，不同成員的多
樣文化背景，讓歐洲的爵士樂更豐富，更有力量。〈四
海一家〉(We Are the World) 會是首滿糟的爵士曲（儘管
該曲製作人曾是爵士樂團領班），這四個字卻說明了爵
士樂的特質。爵士樂活動的範圍，日漸跨越定義我們生
活的種種疆界與藩籬。

　　我相信這是今日音樂最令人興奮的發展，不僅限於爵士樂，整個音樂界皆然。沒錯，這樣講很狂，不過我深信不移。能親耳聽到不同樂風交融迸發出的活力，更別說這些樂風各有數千年歷史與淵源，從未並存於世，怎可能不為之熱血？每每聽到某個歲數的人埋怨音樂界沒有新鮮事，我只能大搖其頭為之惋惜，這些人顯然沒聽到對的音樂。此外，說實話，我樂見這些跨文化合作對非音樂領域產生的效應。散居世界各地的我們，或許無法跨越彼此在社會與政治上的鴻溝，但至少在舞台上，我們已然展現互敬互重、自由自在、毫無強迫的合作關係，證明這種合作不但有可能，而且成果斐然。

　　當今第三種橫掃爵士界的力量，就是「專業化」。我不是說爵士樂先賢先烈練就一身本領只是玩玩，無志於追求最高標準，然而新一代爵士音樂人受的訓練、養成的過程，比起當年樂壇巨星，已然大相逕庭。爵士前輩大多全靠自修，從實戰經驗中一邊學，一邊觀察其他樂手，吸取經驗。反觀二十一世紀的爵士樂手，有學院課程、專業訓練，那都是前人無緣享有的奢侈。新生代大多在學校循序漸進，上編好的課程，有音樂教學資歷豐富的教師指導。在開展爵士樂生涯前的養成作業，和進法學院打算當律師、讀醫學院準備當醫生沒兩樣。

　　爵士樂與學術界的結合，也不能說沒有缺點。老一輩的人常罵年輕世代「缺乏感情」，說他們的演奏冷冰冰、沒個性，一聽就知道是照本宣科。這些愛批評新生代的老人，自然可以從他們那輩的樂手舉出非常強的實例。我也確實聽過現在有些冷過頭的現代爵士樂，或許歸根結柢，這該看爵士樂教育體系正在流行什麼吧。不過我也遇過新一代爵士樂的好手，和大師前輩一樣火力全開、衝勁十足，而且正因為受過學院教育，更懂得表現自己。我自己深思過後的想法是，學院教育以成果來看，是「利」遠大於「弊」，而且幾乎一面倒向「利」那邊，我不由納悶，有人批評學院課程，是否出於不可告人的動機。我可以理解某種程度的眼紅——我從中學到大學、研究所，總共十二年的時間，但就沒上過哪間能學爵士樂的學校。爵士和聲、爵士編曲、即興演奏，一堂課都沒有。我得靠自學，而且還得天時地利人和才行。沒上過這些課，不能說不遺憾，但我不能怪現在能坐享這等好運，又懂得把握機會的人。我對願意接受爵士樂，進而開課的高中和大學，也沒有負評。爵士樂早已在學術界贏得一席之地。

　　爵士樂專業化，對你今日在俱樂部聽到的爵士樂有什麼影響？或許最貼切的比喻，是現代的體育運動。當

今運動員的技術已達空前水準，頂尖的體育高手跳得更高，跑得更快，力道更重。田徑場上，這些精進的成果可以用馬表或量尺來量化。當然，你無法用同樣精確的標準，來衡量爵士樂的進展，但我確信類似的精進過程正在發生。是，我已經可以聽到老派人士的各種不以為然，但我說的千真萬確。只要聽一下千禧世代的樂手，碰上反常拍號或複雜的曲子結構，會展現何等演奏技巧，你就心裡有數。早在一九五九年（緬懷老爵士樂者盛讚的神奇之年），大家不會用 7/8 拍演奏〈All the Things You Are〉，理由很簡單：整個樂團會奏得七零八落。但現在的大學生，不費吹灰之力，就可以飛快演奏這首曲子。

複雜的大樂團曲子也是一樣的情況。這樣講好像很不敬，但你仔細聽某些由吉爾‧艾文斯編曲的邁爾士‧戴維斯樂團錄音，會發現有些樂手的失誤。儘管最終成果還是很棒，但你聽得出樂手演奏起來有點彆扭。今天的樂手卻有能力，把更複雜的編曲處理得更加精確。約翰‧柯川在同一時期錄製〈Giant Steps〉時，樂團其實很勉強才能跟上拍子——聽湯米‧弗萊納根（Tommy Flanagan）這首曲子的鋼琴獨奏即知，你不得不同情他真是吃足苦頭，但今天的學生樂團做來輕而易舉。我最

近就聽到有個十一歲小孩彈〈Giant Steps〉，簡直像彈〈Chopsticks〉那般易如反掌。這就是我們所在的世界。鐵證如山——無論你之前聽過怎樣相反的意見，不容否認，爵士樂的技法水準已然大為提升。

因此，我支持年輕人，即使有時我遇到某些當代音樂人，他們認為吸取前輩的智慧結晶，就等於玩完了。不過基於本書宗旨，我寧願把這問題的答案留給你決定。找五、六個新興爵士樂團來聽聽，尤其團員都是剛從最佳爵士學府畢業的那種，聽完再來決定。這些年輕人究竟是頂尖好手？還是沒血沒眼淚的機器人？聽久一點，你應該能聽到兩種都有。分得出這點，是今日爵士樂聽覺體驗的核心。

與科班出身的爵士樂團比較後，假如你想聽的是更坦然流露真情的演出，那你應該會喜歡我接下來提到的最後一個主流趨勢。許多主要唱片公司與年輕爵士樂手，正紛紛投入藝術「重生」計畫，這是與目前主流商業化樂風不斷激盪下催生的結果。這個運動還沒有名字，我常稱之為 Nu Jazz，有些趨勢觀察家也這麼叫，只是我發現，就連老資格的爵士樂手，聽我用這詞也是一臉大惑不解。Nu Jazz？你到底在講什麼呀？也有人想把

這種音樂和過去的創新之舉一股腦和在一起，好拓展爵士樂聽眾群，像「爵士—搖滾」、「柔和爵士」之類。但貼這種標籤，又等於無視這種爵士樂前所未聞、充滿新（nu？）意的部分。

Nu Jazz 到底是什麼？這種爵士樂，以當代音樂各種不同的聲音與工具為素材：電音的循環段落和取樣、饒舌的人聲與伴奏音樂、電子音樂和重新混音、節奏藍調的律動、電子舞曲的氛圍等等。樂團或許用的是爵士樂常見的樂器，但萬一你看見 DJ 和負責電音現場編程的人在場，也別太意外。現在越來越多音樂的出處，不是舞台最前排的樂器，而是舞台旁的筆電。現場演出也很可能只是為會後的「現場」重新混音暖身而已。

爵士樂總是在與商業化樂風的交流下更為茁壯。一九○○年的紐奧良如此，今日的爵士俱樂部亦然。這是爵士樂顯而易見的宿命——它就是一場從未止息的擴展運動。爵士樂像個能省則省的廚師——不管剩什麼料，有多少零雜食材，全都往鍋裡丟。雖說爵士音樂家給人的刻板印象大多自命不凡，事實恰恰相反——這年頭的音樂人，只要是可能的靈感來源，莫不樂於吸收活用。就算流行暢銷曲的作者（大多）不太管爵士圈的

事，爵士人可是對主流音樂文化一清二楚，也毫不遲疑從主流市場借素材來創作自己的東西。這混搭的結果有時頗為彆扭——我現在聽邁爾士‧戴維斯最後一張錄音室專輯的〈The Doo Bop Song〉一曲還是會皺眉，畢竟戴維斯可是跟在查理‧帕克身邊練得一身好功夫，但這一曲卻向沒什麼新意的饒舌歌手 Easy Mo Bee 取經。有些跨界合作的成品顯然極為暢銷，爵士樂手感興趣的焦點，也從開發創意轉為充實荷包。但邁爾士‧戴維斯卻在不同的環境下證明同一件事：拓展聽眾群與追求藝術性可以並存、互相扶持，連一代爵士樂宗師，也能從當下樂壇的流行趨勢學到東西。簡言之，跨界合作的優點遠大於風險。新的聲音、新技術工具，為爵士音樂人注入新的活力。大眾市場的藝人，同樣也能吸取爵士樂的長處。

我把今日爵士樂面臨的多樣化與多元性，簡化成四個主題：全球化、混合、專業化、重生。這些趨勢仍不斷演進，而且變數仍多，難以捉摸，這代表或許還在發展之初。用「趨勢」這詞或許有誤導之嫌，因為這幾股力量勢不可擋，而且短期內也不會「退流行」。我想從現在起算的十年、二十年內，這四大因素仍是影響爵士樂的關鍵力量。

以上所說只是概要，你真正去爵士俱樂部或演奏會聽到的會更豐富精采。不過即使是如此簡要的觀察，也足以證明爵士樂完全不像某些觀察家津津樂道的「正在衰退」（這些觀察家多半都站在很遠的距離外觀察）。停滯不前或衰退中的藝術形式，不會如此頻繁變化，也不會如此捉摸不定。倘若爵士樂真這麼容易摸透，我可以把「你在現場演奏會聽到什麼」講得非常具體。倘若我今天寫的主題是歌劇，我大可打包票跟你說，歌劇院會推出普契尼和威爾第的作品——明年如此，後年依舊，年復一年。布基烏基的鋼琴手，現在彈的是一九二〇年代的音型與進行，下個月、隔一年、十年後還是一樣。萬一我寫的主題是波卡舞曲，我會請你留意手風琴的部分；假如寫藍草音樂，我可以提醒你注意斑鳩琴，諸如此類，而且這情況一時半刻不會變。我不需要什麼預知技巧，就可以如此斷言，因為有些發展就是可以如此準確推測，但爵士樂完全不是這樣。即使我們在思考目前影響爵士樂的幾大因素，還是難以想像未來爵士樂會演變成何種風貌。爵士樂一如有生命的有機體，仍不斷打造自己的命運。

有誰膽敢為爵士樂未來的發展設限？那個人絕對不是我。不過我可以說，聽眾利用智慧型手機或手持裝

置，參與樂團即興演奏的日子不遠了。說不定還有機器人上台，與人類樂手一同演出。既然軟體可以模仿薩克斯風的聲音，說不定哪天即興創作的過程也能用軟體模擬，而且還可即時進行，我們的老舊思維只怕完全跟不上。搞不好樂手還能製造自己的分身，彼此用分身互動。已過世的音樂人，得以透過數位再造復活，獨奏現代流行樂曲。畢竟爵士樂就是這麼講究見招拆招、大膽冒險，什麼都有可能發生。我這個負責預言的人，至此大概無用武之地，但對二十一世紀的爵士樂迷來說，這可是天大的好事。[3]

　　我在這裡可以為爵士樂迷的未來，自信滿滿預測一件事，保證無人異議。那就是：你，絕，對，不會，無聊。這一點，我敢打包票。

　　於是要講到我最後一個建議。我知道前面我已經講了很多，不過此處還有最後一句金玉良言：「別把我的話當真」。走出門，自己去體驗。我把這一生聽爵士樂的心得都分享出來了，只是這時候，還是要來個一般人會寫的法律免責聲明：實驗效果因人而異。食譜我給你了，但實際烹調和試味道是你的責任，也不妨另加幾道你的自創新菜，但我想這應該是種愉快的責任。

附錄

一百五十大爵士樂好手

列這張清單不是要頒獎，純粹是想建議一些值得你關注的當代爵士樂手。有太多爵士樂的潛在樂迷，對現在的爵士樂壇避之不及，因為根本不知從哪兒聽起。他們一見不計其數的樂手、曲名、現場表演、播放清單，只有傻眼的份。照我估計，每年約有五千張爵士樂新專輯問世，若算上整個二十世紀發行的商業化爵士樂錄音，大概有四十萬首左右。連圈內專家要趕上這種進度都嫌吃力，也難怪一般樂迷會覺得爵士樂「好像很有意思，但不值得費這麼大勁兒去聽」而不想碰。還有一些人只關注幾位史上留名的大師級樂手，的確，他們的作品經得起時間的考驗。既然爵士樂的輝煌歲月，有這麼多勇於創新的一時豪傑，聽都聽不完了，何必冒踩雷之險，去聽知名度不及大師的年輕樂手？

我懂這些樂迷為何會這麼想，卻無法贊同。除非你親自走進俱樂部、音樂廳，發現爵士樂誕生那一刻的樣貌，否則都不算真正體驗爵士樂的力與美。再說，當今的爵士樂手值得你我用心支持。爵士樂的開路先鋒已逝，但我們何其幸運，身邊就有許多出色的爵士音樂人。關注他們，以行動支持他們。相對地，他們會拓展你的音樂視野，豐富你的聆聽閱歷。

　　這張清單列出的是新生代和中生代樂手，以姓氏字母排序。我敬重爵士樂的老前輩，但年過七十的樂手，理應另列一張表。現在這清單上年紀最大的，是六〇年代出生的那一輩，很多人還在音樂演化之路的初期。大多數的樂手，仍在打造未來數十年的爵士樂風貌。我希望你能從關注他們的進展中得到樂趣。

　　最後，讓這張清單成為你進一步研究的開始，而非終點，也別以為它僅限於此。

　　當然，我大筆輕鬆一揮，就可再多加一百個名字，但由你來摸索、動腦，自己開名單，豈不更好？先祝你聽得開心！

一百五十大爵士樂好手

A.

1. Rez Abbasi ｜吉他
2. Jason Adasiewicz ｜顫音琴
3. Cyrille Aimée ｜歌手
4. Ambrose Akinmusire ｜小號
5. Melissa Aldana ｜薩克斯風
6. Ralph Alessi ｜小號
8. Joey Alexander ｜鋼琴
9. JD Allen ｜薩克斯風
10. Ben Allison ｜貝斯
11. Darcy James Argue ｜作曲

B.

12. Jeff Ballard ｜鼓
13. Nik Bärtsch ｜鋼琴
14. Django Bates ｜鍵盤樂器
15. Brian Blade ｜鼓
16. Terence Blanchard ｜小號
17. Theo Bleckmann ｜歌手
18. Stefano Bollani ｜鋼琴
19. Kris Bowers ｜鋼琴
20. Till Brönner ｜小號

21. Taylor Ho Bynum ｜短號

C.

22. Francesco Cafiso ｜薩克斯風
23. Joey Calderazzo ｜鋼琴
24. Ian Carey ｜小號
25. Terri Lyne Carrington ｜鼓
26. James Carter ｜薩克斯風
27. Regina Carter ｜小提琴
28. Chris Cheek ｜薩克斯風
29. Cyrus Chestnut ｜鋼琴
30. Evan Christopher ｜單簧管
31. Gerald Clayton ｜鋼琴
32. Anat Cohen ｜單簧管
33. Avishai Cohen ｜貝斯
34. Ravi Coltrane ｜薩克斯風
35. Sylvie Courvoisier ｜鋼琴
36. Jamie Cullum ｜鋼琴 歌手

D.

37. Joey DeFrancesco ｜電風琴
38. Dave Douglas ｜小號

E.

39. **Mathias Eick** ｜ 小號
40. **Taylor Eigsti** ｜ 鋼琴
41. **Kurt Elling** ｜ 歌手
42. **Orrin Evans** ｜ 鋼琴

F.

43. **Tia Fuller** ｜ 薩克斯風

G.

44. **Jacob Garchik** ｜ 長號
45. **Kenny Garrett** ｜ 薩克斯風
46. **Sara Gazarek** ｜ 歌手
47. **Robert Glasper** ｜ 鍵盤樂器
48. **Aaron Goldberg** ｜ 鋼琴
49. **Wycliffe Gordon** ｜ 長號
50. **Larry Grenadier** ｜ 貝斯
51. **Mats Gustafsson** ｜ 薩克斯風

H.

52. **Wolfgang Haffner** ｜ 鼓
53. **Mary Halvorson** ｜ 吉他

54. **Craig Handy** ｜ 薩克斯風
55. **Roy Hargrove** ｜ 小號
56. **Eric Harland** ｜ 鼓
57. **Stefon Harris** ｜ 顫音琴
58. **Miho Hazama** ｜ 作曲
59. **Arve Henriksen** ｜ 小號
60. **Vincent Herring** ｜ 薩克斯風
61. **John Hollenbeck** ｜ 鼓

I.

62. **Susie Ibarra** ｜ 打擊樂器
63. **Jon Irabagon** ｜ 薩克斯風
64. **Ethan Iverson** ｜ 鋼琴
65. **Vijay Iyer** ｜ 鋼琴

J.

66. **Christine Jensen** ｜ 薩克斯風
67. **Ingrid Jensen** ｜ 小號
68. **Norah Jones** ｜ 歌手

K.

69. **Ryan Keberle** ｜ 長號

70. Grace Kelly ｜ 薩克斯風
71. Guillermo Klein ｜ 鋼琴

L.

72. Julian Lage ｜ 吉他
73. Biréli Lagrène ｜ 吉他
74. Steve Lehman ｜ 薩克斯風
75. David Linx ｜ 歌手
76. Lionel Loueke ｜ 吉他

M.

77. Rudresh Mahanthappa ｜ 薩克斯風
78. Tony Malaby ｜ 薩克斯風
79. Mat Maneri ｜ 小提琴
80. Grégoire Maret ｜ 口琴
81. Branford Marsalis ｜ 薩克斯風
82. Wynton Marsalis ｜ 小號
83. Christian McBride ｜ 貝斯
84. Donny McCaslin ｜ 薩克斯風
85. John Medeski ｜ 鍵盤樂器
86. Brad Mehldau ｜ 鋼琴
87. Vince Mendoza ｜ 作曲
88. Nicole Mitchell ｜ 長笛
89. Robert Mitchell ｜ 鋼琴
90. Ben Monder ｜ 吉他
91. Jason Moran ｜ 鋼琴

N.

92. Youn Sun Nah ｜ 歌手
93. Qasim Naqvi ｜ 鼓
94. Fabiano do Nascimento ｜ 吉他
95. Vadim Neselovskyi ｜ 鋼琴

O.

96. Arturo O' Farrill ｜ 鋼琴
97. Linda Oh ｜ 貝斯
98. Greg Obsy ｜ 薩克斯風

P.

99. Gretchen Parlato ｜ 歌手
100. Nicholas Payton ｜ 小號
101. Jeremy Pelt ｜ 小號
102. Danilo Pérez ｜ 鋼琴
103. Jean-Michel Pilc ｜ 鋼琴
104. Gregory Porter ｜ 歌手
105. Chris Potter ｜ 薩克斯風
106. Noah Preminger ｜ 薩克斯風
107. Dafnis Prieto ｜ 鼓

R.

108. Joshua Redman ｜ 薩克斯風
109. Eric Reed ｜ 鋼琴
110. Tomeka Reid ｜ 大提琴

111. Ilja Reijngoud ｜長號
112. Marcus Roberts ｜鋼琴
113. Matana Roberts ｜薩克斯風
114. Joris Roelofs ｜薩克斯風
115. Kurt Rosenwinkel ｜吉他
116. Florian Ross ｜鋼琴
117. Gonzalo Rubalcaba ｜鋼琴

S.

118. Cécile McLorin Salvant ｜歌手
119. Antonio Sánchez ｜鼓
120. Jenny Scheinman ｜小提琴
121. Maria Schneider ｜作曲
122. Christian Scott ｜小號
123. Ian Shaw ｜歌手
124. Jaleel Shaw ｜薩克斯風
125. Yeahwon Shin ｜歌手
126. Matthew Shipp ｜鋼琴
127. Solveig Slettahjell ｜歌手
128. Omar Sosa ｜鋼琴
129. Luciana Souza ｜歌手
130. Esperanza Spalding ｜貝斯／歌手
131. Becca Stevens ｜歌手
132. Loren Stillman ｜薩克斯風
133. Marcus Strickland ｜薩克斯風
134. Helen Sung ｜鋼琴

T.

135. Craig Taborn ｜鍵盤樂器
136. Dan Tepfer ｜鋼琴
137. Jacky Terrasson ｜鋼琴
138. Thundercat ｜貝斯
139. Ryan Truesdell ｜作曲
140. Mark Turner ｜薩克斯風

U.

141. Hiromi Uehara ｜鋼琴

V.

142. Gary Versace ｜鍵盤樂器
143. Cuong Vu ｜小號

W.

144. Joanna Wallfisch ｜歌手
145. Kamasi Washington ｜薩克斯風
146. Marcin Wasilewski ｜鋼琴
147. Bugge Wesseltoft ｜鋼琴
148. Anthony Wilson ｜吉他
149. Warren Wolf ｜顫音琴

Z.

150. Mighel Zenón ｜次中音薩克斯風

謝辭

我要感謝在我成為音樂家與作家的路上，幫助過我的每個人。首先要謝的是大舅泰德，他在我出生前數月死於空難，留給我爸媽一架鋼琴。倘若他不是在二十八歲英年早逝，應該會成為我們家的音樂學者，說不定也會是知名的作曲家。總之，我承襲了他的名字，在他這架鋼琴前度過許多歡樂時光。我對音樂的熱愛，由此而生。

之後，我學習音樂的對象，有老師、前輩、友人、同輩樂手等等，只是此處恐難一一盡列他們的姓名，也無法詳述這些人曾如何幫我拓展視野，啟發想像。但我仍想在此對他們、對在音樂界及其他領域培育年輕學子的每個人，致上最深的謝意。

所幸我還列得出曾協助此書付梓的人。承蒙多位才俊熱心相助，幫我讀了部分書稿，也給了我寶貴的意見。在此感謝 Bob Belden、Darius Brubeck、Steve Carlton、Dan Cavanagh、Roanna Forman、Bill Kirchner、Mark

Lomanno、Stuart Nicholson、John O'Neill、Lewis Porter、Zan Stewart、Mark Stryker、Dan Tepfer、Scott Timberg、Denny Zeitlin。他們雖協助本書作業，不代表贊同書中觀點，本書若有缺失，絕非他們之責，但本書確實因他們的貢獻增色許多。

另外要致謝的是幕後推手 Katy O'Donnell 在本書撰寫初期的鼎力相助。也十分感謝我的編輯 Lara Heimert 及她的諸位同事，讓本書得以問世。Roger Labrie 與 Beth Wright 對書稿的建議，在撰寫與編輯本書的最終階段，令我獲益良多。最後，我想把每天私下表達的謝意，在此大方說出來：我的妻子泰拉，還有兩個兒子，麥可和湯瑪斯──套句艾靈頓公爵（本書以他開場，也以他收尾）的口頭禪：我愛死你們了！

作者註

自序

1. 這故事或許是訛傳。一般認為這句輕蔑的回答出自費茲・華勒，但有時也會變成別的知名樂手，從路易・阿姆斯壯，到史丹・肯頓等多人，據傳都說過這句話──場景必然是回應某位詢問「什麼是爵士樂？」的「親切老太太」。耐人尋味的是，總有爵士樂專家學者樂此不疲，一再重提這句爵士樂的「定義」。爵士樂學界教父馬歇爾・史登（Marshall Stearns），甚至在他的重量級巨著《The Story of Jazz》（New York: Oxford University Press, 1956, 3）一開頭，就引用了這段故事。

第一章 節奏的奧祕

1. John Miller Chernoff, *African Rhythm and African Sensibility* (Chicago: University of Chicago Press, 1979), 54.

2. 拙著 *Healing Songs* 中，就「節奏對病理層面的影響」，收錄了更有趣的研究結果。（*Healing Songs*, Durham, NC: Duke University Press, 2006, see esp. 60-65, 162-167.）

3. Ted Gioia and Fernando Benadon, "How Hooker Found His Boogie: A Rhythmic Analysis of a Classic Groove," *Popular Music* 28, no. 1 (2009): 19-32.

第二章 深入核心

1. Quoted in Whitney Balliett's essay "Le Grand Bechet" in *Jelly Roll, Jabbo and Fats: 19 Portraits in Jazz* (New York: Oxford University Press, 1984), 37. Zan Stewart, email to author, May 21, 2015.

2. Edgar Wind, *Art and Anarchy* (New York: Knopf, 1963), 28.

3. Michael Ullman, *Jazz Lives: Portraits in Words and Pictures* (Washington,

4. DC: New Republic Books, 1980), 229.

第三章 爵士樂的結構

1. Paul Bowles, "Duke Ellington in Recital for Russian War Relief," *New York Herald-Tribune*, January 25, 1943, 12-13, reprinted in The Duke Ellington Reader, ed. Mark Tucker (New York: Oxford University Press, 1993), 165-166.

第四章 爵士樂的起源

1. Ted Gioia, *Love Songs: The Hidden History* (New York: Oxford University Press, 2015), 92-120.

2. Thomas Brothers, *Louis Armstrong's New Orleans* (New York: Norton, 2006), 239.

3. Alan Lomax, *Mister Jelly Roll* (New York: Duell, Sloan & Pearce, 1950), 271. 大部分的書都依據 Lomax 的拼音，稱這位歌手 Mamie Desdoumes，但人口普查紀錄顯示，她的姓氏實為 Desdunes。研究員 Peter Hanley 曾追溯已毀損的紀錄，查到這位克利奧裔女性，於一八七九年生於紐奧良，可列為最早為人所知的藍調演唱者。

4. Quoted from Papa John Joseph cited in John McCusker, *Creole Trombone: Kid Ory and the Early Years of Jazz* (Jackson: University Press of Mississippi, 2012), 54. 其他人對於波頓的評論，見 Donald Marquis, *In Search of Buddy Bolden: First Man of Jazz* (Baton Rouge: Louisiana State University Press, 1978), 105, 111, 197。

第五章 爵士樂風格的演變

1. Ernest J. Hopkins, "In Praise of 'Jazz,' a Futurist Word Which Has Just Joined the Language," *San Francisco Bulletin*, April 5, 1913, reprinted in Lewis Porter, *Jazz: A Century of Change* (New York: Schirmer, 1999), 6-8.

2. Nat Hentoff and Nat Shapiro, *Hear Me Talkin' to Ya* (New York: Rinehart, 1955), 142-143.

3. Duke Ellington, *Music Is My Mistress* (Garden City, NY: Doubleday, 1973), 92.

4. Gary Giddins, "Cecil Taylor: An American Master Brings the Voodoo Home," *Village Voice*, April 28, 1975, 125.

5. 我發現在 Google 關鍵字打 "Marsalis" + "Jazz" + "controversy"，會跑出大約十萬個網頁連結，不過這是另一本書的主題了。

第六章 爵士樂革命健將

1. Michael Segell, *The Devil's Horn: The Story of the Saxophone, from Noisy Novelty to King of Cool* (New York: Picador, 2005), 283.

2. 桑尼‧羅林斯接受《華爾街日報》記者馬克‧麥爾斯採訪時表示。見 "Transformed, 'Body and Soul,' " *Wall Street Journal*, May 9, 2014。

3. John Chilton, *The Song of the Hawk* (Ann Arbor: University of Michigan Press, 1990), 303.

4. Duke Ellington, *Music Is My Mistress* (Garden City, NY: Doubleday, 1973), 446. 艾靈頓公爵對洛夫·葛里森說的話，則出自葛里森的電視節目「Jazz Casuals」的試播集，於一九六〇年七月十日，在 KQED 攝影棚錄製。

5. " Billy Strayhorn Interview by Bill Coss (1962)," in *The Duke Ellington Reader*, edited by Mark Tucker (New York: Oxford University Press, 1993), 502. Duke Ellington, *Music Is My Mistress* (Garden City, NY: Doubleday, 1973), 446.

6. 出自普列文對洛夫·葛里森說的話。見 Ralph Gleason, *Celebrating the Duke and Louis, Bessie, Billie, Bird, Carmen, Miles, Dizzy, and Other Heroes* (Boston: Little, Brown, 1975), 168。史丹·肯頓在四〇年代初至七〇年代末，帶領了一個相當成功、也力圖發展的實驗性爵士大樂團。

7. 當時波士頓顧問公司的總裁兼執行長約翰·克拉森（John S. Clarkeson），曾在一本小冊中，詳盡介紹艾靈頓公爵這方面的才幹。見 "Jazz vs. Symphony," *Boston Consulting Group Perspectives* (Boston: Boston Consulting Group, 1990)。

8. Billy Holliday with William Dufty, *Lady Sings the Blues: The 50th Anniversary Edition* (New York: Broadway Books, 2006), 3.

9. Mihaly Csikszentmihalyi, *Flow: The Psychology of Optimal Experience* (New York: Harper and Row, 1990)（即繁體中文版《生命的心流》）。心理學相關書籍之中，令爵士樂的學生與從業者獲益最多者唯此書矣。這本書教的事，絕對不限於音樂。

10. Joe Goldberg, *Jazz Masters of the 50s* (New York: Macmillan, 1965), 231. 戴維斯後來對柯曼的態度緩和了些，在戴維斯後來的專輯《Miles Smiles》（1967）中，你甚至聽得到柯曼對他的影響。

11. Whitney Balliett, *The Sound of Surprise: 46 Pieces on Jazz* (New York: Dutton, 1959). Roland Barthes, *The Pleasure of the Text*, translated by Richard Miller (New York: Hill and Wang, 1975).

第七章　今日的爵士樂

1. William James, *The Varieties of Religion Experience: A Study in Human Nature*, edited by Eugene Taylor and Jeremy Carrette (New York: Routledge, 2002), 213.

2. Randall G. Mielke, "After 92 years, Duke Ellington Orchestra Still Offers Surprise," *Chicago Tribune*, September 3, 2015.

3. 坦白説，爵士樂在未來世界的各種可能，某種程度來説，此時此刻正在發生。可參考下列文章：Charles Q. Choi, "Jazz-Playing Robots Will Explore Human-Computer Relations," *Scientific American*, October 22, 2015；Andrew R. Chow, "Billie Holiday, via Hologram, Returning to Apollo," *New York Times*, September 9, 2015；以及 Oliver Hödl, Fares Kayali and Geraldine Fitzpatrick, "Designing Interactive Audience Participation Using Smart Phones in a Musical Performance," research paper presented at the 2014 International Computer Music Conference in Ljubljana, Slovenia。

人名中英對照

布瑞德‧梅爾道　Brad Mehldau
弗萊迪‧凱帕　Freddie Keppard
正宗迪西蘭爵士樂團　The Original Dixieland Jazz Band
正宗爵士樂團（1918）　Original Jazz Band
瓦戴爾‧葛雷　Wardell Gray
皮威羅素　Pee Wee Russell
平‧克勞斯貝　Bing Crosby

六到十劃

伍迪‧赫曼　Woody Herman
伍頓‧喬‧尼可拉斯　Wooden Joe Nicholas
吉米‧史密斯　Jimmy Smith
吉姆‧佩柏　Jim Pepper
吉爾‧艾文斯　Gil Evans
回歸永恆（樂團）　Return to Forever
安迪‧寇克　Andy Kirk
安德烈‧普列文　André Previn
米夏‧巴瑞辛尼可夫　Mikhail Baryshnikov
「老爸」約翰‧喬瑟夫　Papa John Joseph
「老爹」佛斯特　Pops Foster
艾伯托‧吉斯蒙提　Egberto Gismonti
艾拉‧吉特勒　Ira Gitler
艾若‧嘉納　Erroll Garner
艾迪‧朗　Eddie Lang
艾迪‧康頓　Eddie Condon
艾迪‧黑伍德　Eddie Heywood
艾倫‧葛林斯潘　Alan Greenspan
艾隆‧柯普藍　Aaron Copland
艾瑞克‧杜菲　Eric Dolphy
艾爾‧孔恩　Al Cohn

東尼・威廉斯　Tony Williams
東尼・班奈特　Tony Bennett
「果醬卷」摩頓　Jelly Roll Morton
法蘭克・辛納屈　Frank Sinatra
法蘭克・洛伊・萊特　Frank Lloyd Wright
法蘭克・泰許馬赫　Frank Teschemacher
法蘭克・薩帕　Frank Zappa
法蘭奇・莊鮑爾　Frankie Trumbauer
「芝加哥人」樂團　Chicagoans
「芝加哥節奏之王」樂團　Chicago Rhythm Kings
芝加哥藝術樂團　The Art Ensemble of Chicago
金・克魯帕　Gene Krupa
金格・萊恩哈特　Django Reinhardt
阿瑪・賈莫　Ahmad Jamal
保羅・布雷　Paul Bley
保羅・錢伯斯　Paul Chambers
保羅・鮑爾斯　Paul Bowles
保羅・戴斯蒙　Paul Desmond
保羅・懷特曼　Paul Whiteman
哈利・卡尼　Harry Carney
哈洛・蘭德　Harold Land
威利・史密斯　Willie Smith
威廉・詹姆斯　William James
威廉・道弗提　William Dufty
威廉・福爾曼　William T. Vollmann
威爾伯・史威特曼　Wilbur Sweatman
查特・貝克　Chet Baker
查理・帕克　Charlie Parker
查理・海登　Charlie Haden
查理・楊　Charlie Young

查爾斯・艾弗斯　Charles Ives

查爾斯・明格斯　Charles Mingus

柯曼・霍金斯　Coleman Hawkins

柯爾・波特　Cole Porter

洛夫・唐納　Ralph Towner

洛夫・葛里森　Ralph Gleason

派特・麥席尼　Pat Metheny

派特・萊利　Pat Riley

約翰・亨利　John Henry

約翰・佐恩　John Zorn

約翰・克拉森　John S. Clarkeson

約翰・柯川　John Coltrane

約翰・麥克勞夫林　John McLaughlin

約翰・凱吉　John Cage

約翰・菲利普・蘇薩　John Philip Sousa

約翰・傳奇　John Legend

約翰・路易斯　John Lewis

約翰・米勒・車諾夫　John Miller Chernoff

紅辣椒樂團　Red Hot Peppers

美國交響樂團聯盟　American Symphony Orchestra League

迪吉・葛拉斯彼　Dizzy Gillespie

迪恩・班奈德提　Dean Benedetti

韋斯・蒙哥馬利　Wes Montgomery

唐・艾利斯　Don Ellis

唐・拜倫　Don Byron

唐・瑞德曼　Don Redman

唐・薛瑞　Don Cherry

唐納・蘭伯特　Donald Lambert

席尼・貝雪　Sidney Bechet

恩尼歐・莫瑞康內　Ennio Morricone

恩利科・拉瓦　Enrico Rava
朗・卡特　Ron Carter
桑尼・克拉克　Sonny Clark
桑尼・羅林斯　Sonny Rollins
氣象報告（樂團）　Weather Report
泰迪・威爾森　Teddy Wilson
海瑟・華茲　Heather Watts
班・韋伯斯特　Ben Webster
班尼・卡特　Benny Carter
班尼・古德曼　Benny Goodman
班尼・高森　Benny Golson
班尼・莫頓　Bennie Moten
破壞樂團　Wrecking Crew
祖・羅伯森　Zue Robertson
祖特・席姆斯　Zoot Sims
馬可斯・羅伯　Marcus Robert
馬斯爾肖爾斯　Muscle Shoals Sound
馬歇爾・史登　Marshall Stearns
畢克斯・拜德貝克　Bix Beiderbecke

十一到十五劃

「群」（系列）樂團　Herd
亞馮斯・皮考　Alphonse Picou
韋恩・蕭特　Wayne Shorter
馬歇爾・史登　Marshall Stearns
「國王」奧利佛　King Oliver
密德・拉克斯・路易斯　Meade Lux Lewis
強尼・賀吉斯　Johnny Hodges
強尼・達茲　Johnny Dodds
梅蜜・史密斯　Mamie Smith

現代爵士四重奏　Modern Jazz Quartet
理察・赫德洛　Richard Hadlock
麥克斯・洛區　Max Roach
傑・麥克湘　Jay McShann
傑克・提嘉頓　Jack Teagarden
傑森・摩倫　Jason Moran
傑瑞・穆里根　Gerry Mulligan
喬・凡努提　Joe Venuti
喬・瓊斯　Jo Jones
喬治・蓋希文　George Gershwin
堪薩斯七人組　Kansas City Seven
堪薩斯六人組　Kansas City Six
惠特尼・巴列特　Whitney Balliett
湯米・弗萊納根　Tommy Flanagan
湯米・多西　Tommy Dorsey
湯姆・亞伯特　Tom Albert
華特・佩吉　Walter Page
菲利・喬・瓊斯　Philly Joe Jones
菲爾・傑克森　Phil Jackson
萊斯特・楊　Lester Young
費茲・華勒　Fats Waller
賀比・漢考克　Herbie Hancock
賀瑞斯・席佛　Horace Silver
陽光管弦樂團　Sunshine Orchestra
奧斯卡・佩提佛　Oscar Pettiford
奧斯卡・彼得森　Oscar Peterson
慈悲管弦樂團　Mahavishnu Orchestra
楊・葛巴瑞克　Jan Garbarek
溫頓・馬沙利斯　Wynton Marsalis
瑞德・麥肯錫　Red McKenzie

瑞德・嘉藍　Red Garland

瑟西兒・麥克羅恩・薩望　Cécile McLorin Salvant

瑟隆尼斯・孟克　Thelonius Monk

葛倫・米勒　Glenn Miller

葛雷格・波波維奇　Gregg Popovich

詹・史都華　Zan Stewart

詹姆斯・P・強生　James P. Johnson

路易・阿姆斯壯　Louis Armstrong

瑪麗・露・威廉斯　Mary Lou Williams

維杰・艾耶　Vijay Iyer

蒙哥・山塔馬利亞　Mongo Santamaría

蓋瑞・吉丁斯　Gary Giddins

蓋瑞・波頓　Gary Burton

歐涅・柯曼　Ornette Coleman

十六劃以上

蕭士塔高維奇　Dmitri Shostakovich

諾曼・葛蘭茲　Norman Granz

戴夫・布魯貝克　Dave Brubeck

戴夫・霍蘭　Dave Holland

戴斯特・戈登　Dexter Gordon

「爵士信差」樂團　Jazz Messengers

謝利・曼恩　Shelly Manne

賽・奧利佛　Sy Oliver

邁爾士・戴維斯　Miles Davis

羅伯・帕克　Robert Parker

國家圖書館出版品預行編目資料

如何聆聽爵士樂／泰德‧喬亞（Ted Gioia）著；
張茂芸譯—初版—臺北市：啟明，民 106.08
　面；公分
譯自：How to listen to jazz
ISBN 978-986-93383-8-7（平裝）

1. 爵士樂　2. 音樂欣賞

912.74　　　　　　　　　　　　　　106010861

藝術欣賞入門 1

如何聆聽爵士樂

作　　　者	泰德·喬亞 Ted Gioia
翻　　　譯	張茂芸 gctui@hotmail.com
編　　　輯	潘岱琪
行　　　銷	劉安綺
發 行 人	林聖修
封 面 設 計	王志弘
內 頁 排 版	劉子璇
出　　　版	啟明出版事業股份有限公司
地　　　址	台北市大安區敦化南路二段 59 號 5 樓
電　　　話	02-2708-8351
傳　　　真	03-516-7251
網　　　站	www.cmp.tw
服 務 信 箱	service@cmp.tw
法 律 顧 問	北辰著作權事務所
印　　　刷	漾格印刷企業有限公司
總 經 銷	紅螞蟻圖書有限公司
地　　　址	台北市內湖區舊宗路二段 121 巷 19 號
電　　　話	02-2795-3656
傳　　　真	02-2795-4100

2017 年 8 月 9 日初版
2018 年 9 月 5 日初版三刷　定價 350 元
ISBN：978-986-93383-8-7